笔法·章法·字结构

书法形态研究

邱振中　著

上海书画出版社

图书在版编目（CIP）数据

笔法·章法·字结构：书法形态研究 / 邱振中著
. -- 上海：上海书画出版社, 2023.7
ISBN 978-7-5479-3143-1

Ⅰ.①笔… Ⅱ.①邱… Ⅲ.①汉字—书法—研究—中
国 Ⅳ.①J292.1

中国国家版本馆CIP数据核字(2023)第106521号

笔法·章法·字结构：书法形态研究

邱振中 著

责任编辑	杨　勇　夏雨婷
审　　读	雍　琦
责任校对	黄　洁
封面设计	陈绿竞
技术编辑	顾　杰

出版发行	上 海 世 纪 出 版 集 团 上海书画出版社
地址	上海市闵行区号景路159弄A座4楼　201101
网址	www.shshuhua.com
E-mail	shuhua@shshuhua.com
印刷	上海盛隆印务有限公司
经销	各地新华书店
开本	720×1000　1/16
印张	18
版次	2023年7月第1版　2024年9月第4次印刷

书号	ISBN 978-7-5479-3143-1
定价	98.00元

若有印刷、装订质量问题，请与承印厂联系

目录

前　言

<div align="center">一</div>

　　《笔法·章法·字结构：书法形态研究》包含书法形态学的三项专题研究。笔法、章法与字结构是构成书法形式的主体部分，对它们的研究构成书法形态学的基础。每一项研究都包括形式分析、历史演变与构成原理的内容。

　　艺术形态学通常只对艺术作品视觉形式进行描述，但书法形态学有其特殊之处。

　　书法形式看似简单，但非常微妙，如果仅仅用语言进行描述，还不足以深入作品的构成，因此考察必须追溯到形式产生的由来。例如"绞转"所产生的点画，离开对书写动作的分析便无法解说相应的细节和历史。这就是说，研究书法图形，朴素的形态描述作用有限，必须深入图形的创制，深入书写所包含的运动方式。这样，我们不得不把形态研究扩展到技术和操作的层面，书法形态学因此便包括了比其他艺术形态学更丰富的内容，而成为形式构成与技术理论的综合。

<div align="center">二</div>

　　书法形态学基础的工作，是图形呈现的规则、构成的原理以及发生与演变的机制。

　　首先是对现象的关注。书法形态学改变了通过既有的认知系统（术语及相关阐释）进入作品的方法，即抛开一切原有的概念和程式，只面对作品最细微的图形特征。例如笔法，对点画的边廓进行尽可能细致的考察，并寻找图形的细小变异与动作的联系。

　　在精细的形式分析和运动分析的基础上，我们在陈述中既利用传统的概念（重新阐释、定义），也创造一些新的概念（否则无法包容新的感受和认识）。这样我们便越过了前人所给予的观察框架和思想路线，越过人们熟知的形式，到达作品从未被人窥视过的细节。我们记录下形式的微小变化，在这之上再生长出各种无法预计的认识。

　　在这一工作中，有两个要点：提出问题与作出证明。

　　不放过一切可能提出的问题，而不管是否超出形态学的边界。如汉字字体发展的终结与书法形态学有关，但它首先是个文字学的问题，我们没有放弃；再如隶书发生时笔法的作用、甲骨文章法的生成机制、两种控制字结构生成的机制等。

　　这些问题拓宽了书法形态学的边界。

　　此外，对一切陈述尽可能给出证明。这是非常困难的工作。只有在一切可能之处寻求帮助。

　　论证的基本原则之一，是在更高的知识范畴内获得支持。例如，对书写中运动的研究，必须在运动学中寻找依据；动力形式概念的确立，必须在运动学与心理分析中找到依据。

　　书法形态研究在一切当代学科中寻求支持。这些学科中的某些要求、标准，被带入书法形态学的研究中。

　　过去仅仅依靠经验来描述与构成有关的现象，而书法形态学对证明的苛求改变了图形陈述的深层结构，在某种程度上把合情推理转化为论证推理[1]。

[1] ［美］G.波利亚（G.Polya）：《数学与猜想》，序言，中译本，北京：科学出版社，1984年。

书法形态学在感觉、图形、操作与阐释之间建立了更可靠的联系。

三

书法形态学看起来只是可视形式的分析，但是它深入到构成的深层心理中，与左右形态变化的各种原因联系在一起。它不再仅仅是一个视觉问题。

书法形态学改写了早期书法史。以往早期书法史中没有对书写的研究，说的只是文字学的内容。书法形态学把书法史追溯到书写的发生。

隶书的出现是书法史上的重大事件。人们普遍认为隶书巨大的飘尾是"美化"的结果。我们从笔法发展的历史着手，证明这种夸张的尾部是书写由摆动演变为连续摆动时必然的产物，它使书写变得流畅、便捷。

书法形态学为书法史疏通了一条经脉。形式在过去的书法史文本中只是作为风格的组成部分一语带过，而书法形态学揭示了构成演变的细节、历史和机制，从而带来重新审视书法史各种要素互相影响的机会。

四

当我们对书法形式的观察和思考要求竭尽全力、无限精细，带来书法理论视野和功能的变化。它为深入书法开辟了众多的可能。它被用来处理以前无法处理的某些问题，如从图形的角度对"人书俱老"进行分析；促成"先在"理论的生成，建立"先在"、泛化、陈述与图形的关系；书法发生的图形阐释等。书法形态研究促进了一种新的图形理论的生成。这种图形理论包括图形分析与对图形的阐释。书法形态学成为图形分析的重要组成部分。

当代人文学术取得杰出的成就。成果不断累积，雄踞思想领域，但也逐渐出现了流弊。往日权威的结论和片论，往往被当作颠扑不破的真理，一旦作为证据加以引用，论述者即可得出自己的结论。其实人文学术绝大部分都

是"合情推理"，时过境迁，大部分论断都必须重加审核，如果引用，必须重新论证。今天的论证，有着比以往更苛刻的要求——材料的与逻辑的，而图形及现代意义上的形态研究，便以其现象的和逻辑的力量，起到重要的作用。任何当代研究，在论述中需要核实证据并指向图形时，形态研究成为有力的支持。

书法形态学成为当代形态研究中重要的组成部分。

邱振中

2022 年 8 月 22 日

关于笔法演变的若干问题

笔法是构成书法形式的重要因素之一。

有关艺术形式的一切都是历史的产物。

笔法在长期的发展中演化为今天的形态，不过历来对笔法的研究大多不谈历史，而且往往以个人有限的书写经验为转移，因此我们始终缺乏对笔法的真正了解。尽管笔法神授的传说早已无人相信，它依然飘浮在不曾消散的神秘主义氛围中。[1]

一、对笔法的重新认识

翻检历代对笔法的论述，使人感到头绪纷杂，缺乏系统，有时过于简略，歧义迭出，有时比况奇巧，言不及义。[2] 不过，在这些著述中，也散落着前人

[1] 关于笔法神授的传说，参见马宗霍《书林记事》卷二蔡邕、王献之条（《书林藻鉴·书林记事》，北京：文物出版社，1984 年）。由于从作品中窥知笔法实际的操作十分困难，"盖书非口传手授而云能知，未之见也"（卢携《临池诀》，《历代书法论文选》，第 294 页），这一类思想在唐代已深入人心，由此而引起人们对笔法传承异乎寻常的重视，着意对此进行梳理、归纳的例子，如（唐）张彦远《法书要录》卷一《传授笔法人名》（北京：人民美术出版社，1986 年，第 16 页）、（元）郑杓《衍极》、（明）解缙《春雨杂述·书学传授》等（《历代书法论文选》，第 408、499 页）。值得注意的是，唐代著述论及传承时，多标明"笔法"，而后世论述，则普遍运用宽泛得多的概念（"书法""书学"等）。这里既包括对书法认识的进展，亦可能包括对古代笔法"中绝"的避讳。

[2] 米芾对此已有尖锐的批评："历观前贤论书，征引迂远，比况奇巧，如'龙跳天门，虎卧凤阙'，是何等语？或遣辞求工，去法逾远，无益学者。"米芾《海岳名言》，《历代书法论文选》，第 360 页。

不少精辟的见解，为我们研究笔法流变提供了有益的启示。

历代所有关于笔法的论述，大体上可以归纳为以下内容：

1. 对笔的控制方法——执与运（腕运、指运等）；

2. 笔锋的运动形式（包括空间形式与时间形式）；

3. 笔法的形态表现——点画书写法；

4. 各种审美理想对笔法的要求；

5. 各种笔法所产生的线条的审美价值。

1、3 是操作层面上的要求，4、5 则离构成层面有一段距离，只有 2 是统领整个笔法的关键，它在一个较深的层次上反映了笔法的构成本质。

在这里，我们主要讨论书法史上笔锋运动形式的演变。

什么叫笔锋运动形式？为什么要把它分为空间形式和时间形式两部分？

笔锋运动形式指笔毫锥体在书写时所进行的各种运动，如旋转、平动 [3]、上下移动（提按）等。一切运动都是在空间和时间范畴内进行的，因此上述运动在时间范畴内的变化（疾、迟、留驻等）亦属于笔锋运动形式研究的对象。

关于笔法的论述有相当一部分谈到速度问题，但是速度更多地取决于一定时代、一定作者的审美理想。[4] 我们准备在其他地方对此进行详细的讨论，这里只是偶尔涉及有关时间概念的速度问题。因此，我们有必要把笔锋运动形式分为空间形式与时间形式两个部分。

这样，我们的讨论便限定在一个很小的范围内——笔锋运动的空间形式。

[3] 平动原为运动学名词。此处指笔杆与纸面距离不变时笔锋的各种直线运动（直线平动）和曲线运动（曲线平动）。

[4] 如孙过庭《书谱》："夫劲速者，超逸之机；迟留者，赏会之致。将反其速，行臻会美之方；专溺于迟，终爽绝伦之妙。"后世此类议论不绝于书。也有从各种书体的不同要求而立论者，如赵构《翰墨志》称，草书"正须翰动若驰，落纸云烟，方佳耳"，亦与审美理想相关。一般说来，一种笔法（空间形式）可以用各种不同的速度和节奏进行处理。《历代书法论文选》，第 130、370 页。

看似它在笔法理论所包括的全部内容中只占很少一部分，然而却是理解整个笔法问题的关键。

探讨笔锋运动的空间形式，可以从下列有关论述中找到线索：

使，谓纵横牵掣之类是也；转，谓钩环盘纡之类是也。[5]

《翰林密论》云：凡攻书之门，有十二种隐笔法，即是迟笔、疾笔、逆笔、顺笔、涩笔、倒笔、转笔、涡笔、提笔、啄笔、罨笔、趯笔。[6]

元李雪庵运笔之法八，曰：落、起、走、住、叠、围、回、藏。[7]

书法之妙，全在运笔，该举其要，尽于方圆。……行笔之法，十迟五急，十曲五直，十藏五出，十起五伏，此已曲尽其妙。[8]

删繁去复，笔锋运动的空间形式包括如下内容：方圆、中侧、转折、提按及平动。[9]

上述内容还可加以归并。

方笔实际上为两次折笔的组合；圆笔不过是在点画端部施行环转而已。中锋是毫端处于点画中央的一种运行方式，与点画走向同向落笔时，毫端自然处于点画中部，此即为中锋；如落笔方向与点画走向不相重合（成一角度），则落笔后稍加转动，亦可使毫端移至点画中部，转为中锋运行；如落笔方向与点画走向不相重合而直接运行，毫端便始终处于点画的一侧，即为侧锋。藏锋即圆笔；出锋分中、侧两种，运动形式与中锋、侧锋同。根据以上分析，可见方笔、圆笔、中锋、侧锋、藏锋、出锋等，都不过是转笔与折笔不同方

[5] 孙过庭：《书谱》，《历代书法论文选》，上海：上海书画出版社，1979 年，第 128 页。

[6] 张怀瓘：《论用笔十法》，同上，第 217 页。

[7] 朱履贞：《书学捷要》，同上，第 604 页。

[8] 康有为：《广艺舟双楫》，同上，第 843、845 页。

[9] 现代书法理论中对笔法运动形式的归纳也不出此范围。如宗白华《中国书法里的美学思想》所称："用笔有中锋、藏锋、出锋、方笔、圆笔、轻重、疾徐，等等区别……"宗白华《美学散步》，第 141 页。

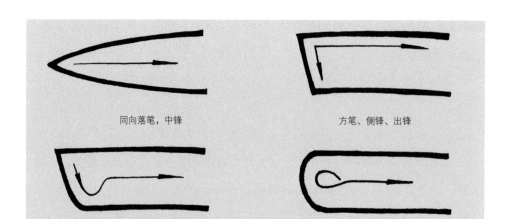

图1　笔法的分析（笔画内细线为笔锋经过的路线，但右上图是例外：笔毫落纸按下时，笔尖位置不动，书写中笔尖始终处于笔画上沿）

式的组合。（图1）

　　折笔还不是独立的运动。折笔使运动轨迹出现折点，使触纸的笔毫锥面由一侧换至另一侧。如笔毫侧面变换时不伴有提按，这种折笔仍为平动；如伴有提按，则为平动与提按的复合运动。

　　通常所说的转笔，实际上分为两种：一种是笔锋随着笔画的屈曲而进行的平动（曲线平动），如书写铁线篆时笔锋的运行；一种是笔毫锥面在纸面上的旋转运动，这种转笔可称作绞转。[10]前一种转笔运行时笔毫着纸的侧面固定不变，后一种转笔运行时笔毫着纸侧面不停地变换，这是两者本质的区别。后文所提到的绞转、使转，都是特指后一种转笔。（图2）

　　综上所述，所有笔法都能分解为这样三种基本的运动：绞转、提按、平动。[11]换句话说，任何复杂的笔法，都可以由这三种基本的运动组合而成。

[10] 前人已用到"绞转"一词。（清）姚配中诗自注："字有骨肉筋血，以气充之，精神乃出。不按则血不融，不提则筋不劲，不平则肉不匀，不颇则骨不骏。圆则按提，出以平颇，是为绞转；方则平颇，出以按提，是为翻转。"（包世臣《艺舟双楫》附录）康有为《广艺舟双楫·缀法》对此有解说。姚说中"绞转""翻转"接近于本文所说的"转笔""折笔"，而我对"转笔"做了更细致的区分。
[11] 实际书写时笔锋的运动复杂而微妙，往往是两种或更多种基本运动的复合运动，典型的基本运

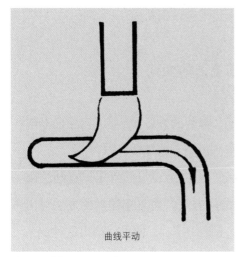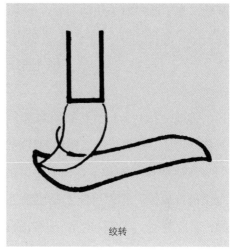

曲线平动　　　　　　　　　　　　绞转

图 2　转笔的区别

　　平动是运用各种书写工具、书写任何文字都离不开的基本运动方式；而绞转、提按却是给书法线条带来无穷变化的两种独立的运动，它们对于笔法发展史具有特殊的意义。如果从笔锋运动形式的角度出发，对笔法下一定义，必须同时注意到这两种运动方式。

　　沈尹默《书法论丛》云："落就是将笔锋按到纸上去，起就是将笔锋提开来，正是腕的唯一工作。"[12]

　　把提按当作唯一的运笔方式，作为某一流派的主张，未尝不可，但是把它作为历代笔法的归纳和总结，恐怕书法史上许多现象都无法得到解释。在后面的章节中，我们将对这一命题进行具体的论述。

　　以上是我们关于笔法的基本观点。在既有的理论中，我们找不到足够的

动很少出现。但是，一般说来，在各种复合运动中都能找到一种起主导作用的基本运动（我们将在下面的论述中列出判断各种基本运动的准则）。这种细致的分析对笔法流变的研究是必要的。每一时代的笔法都有它的主要特征，但是由于书写时笔法运动的复杂性，这些特征始终只可意会。我们的分析或许有助于改变这种状况。至于这三种基本运动是不是不可兼容、替代的独立运动，属于运动学讨论的范围，可参见第六节有关论述。

[12] 沈尹默：《书法论丛》，上海：上海教育出版社，1978 年，第 9、10 页。

基础，为了通向所关切的问题，不得不修建了这段引桥。

二、楷书形成前笔法的变迁

仰韶文化与龙山文化时期陶器上书写、刻画的符号，无疑是汉字的滥觞，但它们只是一些朴素的、粗糙的线的组合，还谈不到笔法。[13]

商代甲骨与陶片上保留有书写的字迹（图3），点画肯定，点画轮廓的变化很有规律。它们可能不是用垂直提按的方法，而是用摆动的方法写出来的：手持毛笔，以笔杆的某一点为轴心，手腕一摆动，便可以画出这种线条。用提按法要达到这种力度和变化的均匀性，十分困难，对先民们来说，几乎没有可能。

也许这无法从考古学上找到证据，但是我们做了一次有意味的实验。我们教两组五岁的小孩分别用摆动法和提按法画出上述线条（图4）。前者练习一小时，线条基本符合要求；后者练习三天，每天一小时，仍然远远达不到前者的水平。实验的结果当然不足以作为我们的全部论据，但它至少揭示了笔法自然选择的某些规律。

这种"摆动"，当然包含笔毫的上下运动，但它同后来所运用的"提按"却有根本的区别。它包含有转动的因素。它同后来使转笔法的形成具有

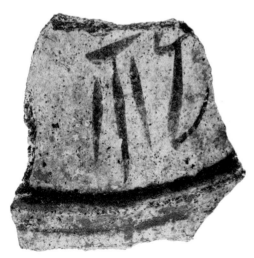

图3　商代陶片

[13] 王志俊：《关中地区仰韶文化刻划符号综述》，《考古与文物》1980年第3期；《大汶口：新石器时代墓葬发掘报告》，山东省文物管理处、济南市博物馆编，北京：文物出版社，1974年。

极为密切的关系。

从战国中期的侯马盟书（图5）中可以看出这种笔法的发展：线条更为丰满、挺拔，粗细变化更为明显——这是摆动的笔法被夸张的结果。我们还可以为这一笔法的强化和普遍运用提出一点有意义的证据：盟书中几乎所有笔画都带有程度不等的弧度。这是由于腕关节和笔杆轴点有一定距离，而且高度又不一致，摆动时容易出现的现象。甲骨文中弯折的笔画都分为两笔，但这里却连起来书写；同时，这些弧形线条往往包含几度由粗至细、由细至粗的变化，如"宫""郭""亟""其""守"等字——不能设想这是书写时费力地反复提按得来的，它只能是沿弧形轨迹摆动的结果。这便是绞转的雏形。

仰天湖楚简、信阳楚简都具有同样的特点。

青铜器上的铭文，因为经过铸造，笔意丧失较多，但是不少点画仍然与简书、盟书十分相似。部分平直、方整的字迹，在墨迹中难以找到印证，只能认为它们出自庄重、严肃的场合所使用的一种特殊笔法（以平动为主）。后代铭刻书体与日常应用书体的分离，正导源于此。青铜器铭文中这一类字体，直接导致了秦代篆书的书写风格。

泰山刻石、峄山刻石等长期被当作秦代的代表书体，但是它们无法令人满意地解释

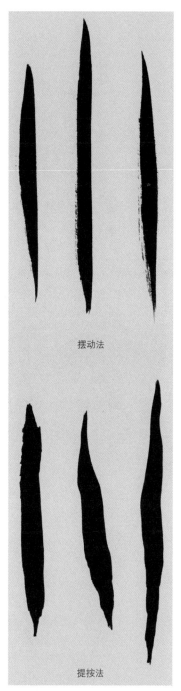

摆动法

提按法

图4　提按法与摆动法的不同效果

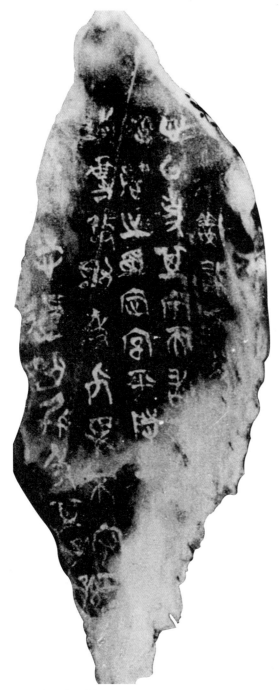

图5　战国·侯马盟书

战国书体到汉代隶书笔法的变化。秦简的出土打开了我们的眼界（图6）。它与战国简书相比，结构简化了，可以明显地看出向汉代隶书演化的痕迹，但是大部分点画都保持了盟书与战国简书的笔法。

可以做这样的推测，秦代统一文字，统一的仅仅是字体结构，泰山刻石、峄山刻石等可能有作为标准字体的意义，但不是当时的代表性书体。"书同文"，可能与我们今天删除异体、公布简化字的意义相似，对于笔法的演变，并无重要意义。秦篆在汉代迅速中落，"等线体"在此后很长一段时间内几无嗣响，便为明证。[14]

[14] 唐兰在《中国文字学》中说："在六国末年有过一次同一文字的运动，儒家的《中庸》里就有这种思想，到秦始皇时算达到了，但同时却孕育了一种新文字，隶书，结果，做标准文字的小篆反而失败了。"（上海：上海古籍出版社，1979年，第135页）承认小篆作为标准文字的失败，但认

用笔习惯是可能改变的，这种改变同字体的改变确实存在某种联系，但不是指这种人为规定的字体的改变，而是指那种由社会境遇的改变引起的，隐藏在形式内部的缓慢而不可抗拒的变化。

这种变化逼近了。

秦律简预示着汉代隶书的诞生。

马王堆一号汉墓竹简（图7）大部分线条的笔法与侯马盟书极为相似，只有少数笔画被夸张。这些夸张的笔画经过发展，成为隶书的主要特征。

为这种同一文字的做法导致了隶书的产生，这在形态学上是找不到根据的。如果唐兰之说受到成书时间的限制（1949年初版），蒋善国《汉字学》则明显忽视了近年出土的战国、秦代及西汉初简书，而将隶书认定是小篆直接演化的结果（上海：上海教育出版社，1987年，第188页）。李学勤《东周与秦代文明》持另一见解："秦统一文字，并非只有一种书体。我以为当时标准文字是小篆，篆书繁复难写，用来作为通行文字是不可能的。……篆书只用于诏版、刻石之类隆重的场合，符印榜署以及兵器用字，各有其书体。事实上起最大普及作用的，乃是隶书。"（北京：文物出版社，1984年，第367、368页）

图6 秦·律简

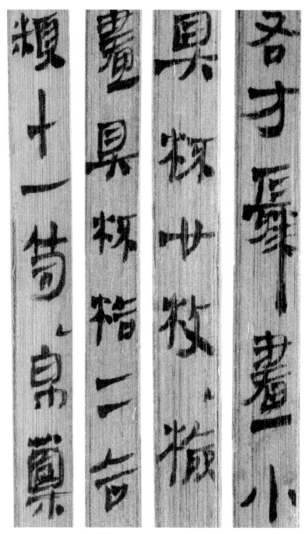

图7 西汉·马王堆汉墓简

太初三年简（图8），撇捺已经具有明显的挑脚，横画亦出现显著的波折。这些笔画形态富有变化，说明运笔已渐趋复杂。

太初以后，波拂明显的简书不胜枚举，如天凤元年简、元康四年简（图9）、五凤元年简等。

从这些竹木简中，可以看出隶书趋于成熟的过程，也可以看出运笔轨迹从简单弧形变为波浪形的过程。

为什么点画形状会出现这种变化呢？诚然其中包含有审美的因素，但绝不是主要的原因（参见第六节）。波状笔画的出现，是"摆动"笔法发展的必然结果。毛笔沿弧形轨迹摆动，即带有旋转成分；当手腕朝某一方向旋转后，总有回复原位置的趋势，如果接着朝另一个方向回转，正符合手腕的生理构造，同时也只有这样，才便于接续下一点画的书写，于是运笔轨迹便由简单弧线逐渐变为两段方向相

反而互相吻接的圆弧。[15] 转笔的发展促成了隶书典型笔画的出现。

波状点画是隶书最重要的特征。

从居延汉简（甲编）所收二千五百余枚木简来看，点画轨迹大致可分为三类：第一类为波状曲线（～），第二类为简单弧线，第三类为平直线。

第三类点画数量很少，仔细观察它们的运笔轨迹，大部分点画中仍然隐约见出微妙的波状变化。如图10中"甲""渠""侯""官""亭"等字的横画，看似平直，实际上都隐含波折。

第二类点画又包括两种情况：其一，为波状点画的省略，如图11中各字的捺脚，圆浑的起端笔触中，已经压缩进了波状点画的第一段弧线；其二，保留了盟书弧形摆动的笔法（图12）——在向章草和今草演化的过程中，这一部分简书促使转笔发展到一个崭新的阶段。

居延汉简（图13）、武威医简等留下了向章草演化的痕迹。其他简牍中已变为弯折的笔画（如图10、图11各字的方框），此处仍然保持弧形，因此转笔的运用比前一类简书更为频繁。

《平复帖》（图14）与居延汉简（图

[15] 书写时的运动轨迹大致为～，虚线所示，为进行下一次动作而恢复到预备位置的行进路线。

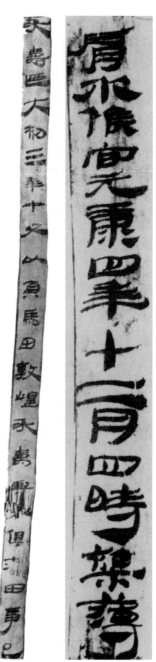

图8　　　　图9

图8　西汉·太初三年简

图9　西汉·元康四年简

图 10　　　　　　　　图 11　　　　　　　图 12　　　　　图 13

图 10　西汉·甲渠侯官简
图 11　西汉·元康三年简
图 12　居延汉简
图 13　居延汉简

13）保持亲密的血缘关系，只是《平复帖》中大大增强了点画的连续性，如"口"
形，汉简中用三笔，《平复帖》用两笔。帖中还有不少字，把许多点画连为一笔，
显示了用笔技巧的长足进步。点画连续，意味着笔锋运动轨迹的弯折增加。
绞转能很好地适应这种频繁的弯折，同时，频繁的弯折又促使绞转获得了充

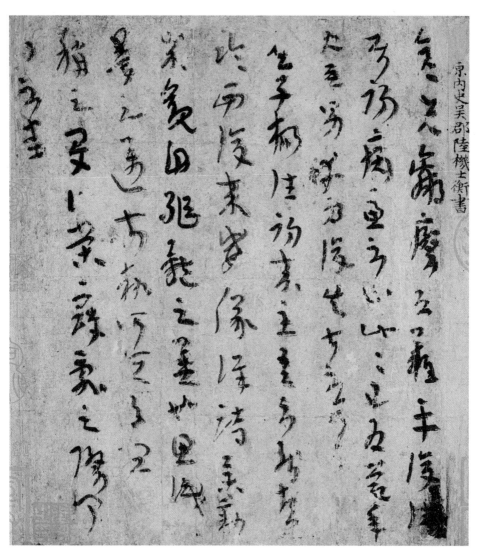

图14　西晋·陆机《平复帖》

分的发展。[16]

[16] 与此同时，折笔也得到普遍的应用。汉简中方折的笔画有时分作两笔书写，这种方法对力求快捷的章草很不方便。章草在线条有折点出现时亦要求连写，由此促进了折笔的运用。绞转实质上是连续不断地变动笔毫所使用的锥面，折笔实质上是将使用的笔毫锥面从一侧变换至相对的一侧，同

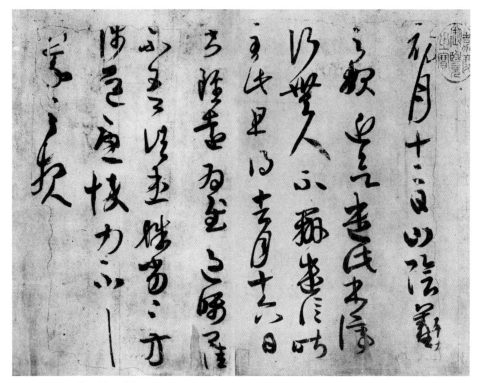

图 15　东晋・王羲之《初月帖》

　　东晋，在王羲之《初月帖》（图 15）、《十七帖》等作品中，章草发展为今草，同时绞转笔法取得空前的成就。

　　如《初月帖》，假使我们不把作品中的点画当作线，而是当作各种形状的块面来观察，便可以发现这些块面形状都比较复杂。块面的边线是一些复杂的曲线和折线的组合，曲线遒美流转，折线劲健挺拔，同时点画具有强烈的雕塑感，墨色似乎有从点画边线往外溢出的趋势，沉着而饱满。这种丰富性、立体感都得之于笔毫锥面的频频变动。作品每一点画都像是飘扬在空中的绸带，它的不同侧面交叠着、扭结着，同时呈现在我们眼前；它仿佛不再是一根扁平的

様是锥面的变换，不过前者连续，后者跳跃而已。这种类似，使它们很好地统一在这一时期的草书中，同时也为以后草书的发展定下了转、折并用的基调。折笔的运用，调整、丰富了使转行笔的节奏。

物体，它产生了体积：这一段的侧面暗示着另一段侧面占有的空间。这便是人们津津乐道的"晋人笔法"。它是绞转所产生的硕果。[17]

王羲之《频有哀祸帖》《丧乱帖》《孔侍中帖》等作品同《初月帖》一样，都是这一时期书法艺术的杰作。

据此，我们可以确定判断笔画是否运用绞转的标志。不同的笔法，形成点画不同形状的边廓：平行边廓，为平动所产生；大致对称的渐变边廓，为摆动或提按所致；而非对称的曲线边廓，则是绞转才能产生的特殊效果。

如《初月帖》中"遣""慰""过""道""报"和《频有哀祸帖》（图16）中"频""祸""悲""切""增""感"

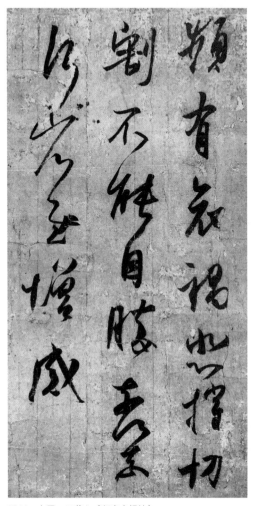

图16　东晋·王羲之《频有哀祸帖》

等字，可作为绞转笔法的范例。这些字迹边廓变化的丰富、微妙，为后世作品所无法企及。后来人们想用"中锋"来追蹑晋人笔法，却不知由于绞转的结果，

[17] 孙过庭《书谱》："一画之间，变起伏于峰杪；一点之内，殊衄挫于毫芒。"这是对点画形状复杂变化的概略描绘，而包世臣则对用笔的关键做了进一步的表述："古帖之异于后人者，在善用曲，《阁本》所载张华、王导、庾亮、王廙诸书，其行画无有一黍米许而不曲者，右军已为稍直，子敬又加甚焉，至永师则非使转处不复见用曲之妙矣。"至于如何"用曲"，包氏则无阐说。

锋端并不顺着点画走向简单地移动，它时而左、时而右、时而处于点画之中，时而又移至点画边廓。因此，这种笔法既不能称之为"中锋"，也不能称之为"侧锋"，如果强以名之，或许可称之为"复合锋"。这正是点画边廓产生丰富变化的原因。

上述考察似乎越过了本章所确定的边界。东晋时楷书已经成立，不过它刚从其他书体中独立出来，还带着其他书体笔法的若干影响，当时日常书写中所使用的笔法，仍然处于隶书、章草（以转笔为主）的势力范围之内，而这一笔法体系的最高成就，无疑以王羲之为代表，所以我们把讨论的下限延伸到东晋。

从上面的讨论中可以看出笔法发展的一条清晰线索：从直线摆动到弧形摆动，从简单摆动到连续摆动，从绞转的成立到绞转的熟练运用。从陶片文字到侯马盟书，从秦律简到居延汉简，从武威医简到《平复帖》《初月帖》——其间虽然经过了漫长的岁月，但笔法递嬗的痕迹却是如此清晰，没有哪个时代的笔法能离开前代笔法的影响，也没有哪个时代的笔法不在前代笔法的基础上有所增损。这是一个从来不曾间断的过程，曾经被人们认为神秘莫测的笔法，一开始便处在连续不断的发展过程中。

楷书形成前，或者更准确地说，楷书的影响扩大到整个书法领域之前的笔法史，主要是绞转笔法形成并发展的历史。

三、楷书笔法的形成

隶书经过章草发展为今草的同时，沿着另一条线索发展为楷书。

这方面的墨迹资料非常丰富，我们只拈出几个例子，以见楷书字体和笔法形成的大致过程。

早在鸿嘉二年牍（图17）中，便出现了少量类似楷书的点画（如"吏"字的撇捺），这虽然是下意识的、偶然的现象，却是一种新字体产生的端倪。

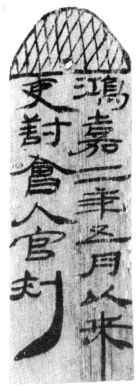

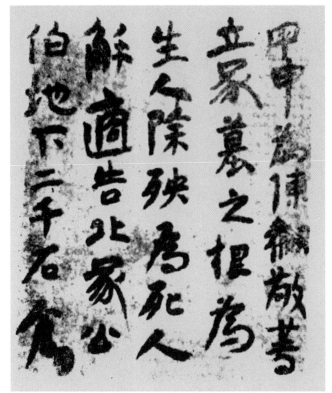

图17 西汉·鸿嘉二年牍　　图18 东汉·熹平元年瓮题记

　　东汉熹平元年瓮题记（图18），大多数字已退去隶书的挑脚，"生""伯""千""石"等字已是一种稚拙的楷书，只是"冢"字末笔仍然保留汉简的写法。

　　魏景元四年简（图19），点画基本脱离了隶书的形态，个别字（如"元"）已是标准的楷书，但各字风格不一。

　　魏咸熙二年简（图20），匀称、圆熟，代表隶书向楷书过渡时期较高的书写水平。

　　南昌晋墓木简（图21），点画灵巧、纯熟，只有少数笔画偶遗旧规。

　　上举数例，勾画出楷书发展前期的简单轮廓。

　　这一时期的楷书，笔法中保留着相当程度隶书和章草的影响，但同隶书

和章草相比，显出不断简化的趋势。

任何时代对字体发展的要求，都是在易识别基础上的简单、快捷，楷书就是在这种要求下从结构和点画两方面对隶书同时加以简化的产物。

结构的简化，表现于笔画的减省；点画的简化，表现于屈曲的线条趋于平直。后者对笔法的简化具有决定性的意义。隶书与草书中，只是偶尔出现提按，绞转与折笔是占主导地位的笔法。频繁的使转是隶书用笔特征之所在，它也有利于草书的连写，但是不能适应点画简洁的楷书的要求，于是绞转行笔的曲线轨迹又渐渐拉平。从上述各例中，便可以看出，点画趋于平直的同时，复杂、频繁的绞转不断趋于简化，因此点画边廓越来越简单，

图19　　　　图20　　　　　图21
图19　三国魏·景元四年简
图20　三国魏·咸熙二年简
图21　南昌晋墓简

越来越规整。

从王羲之《何如帖·奉橘帖》（图22）等作品中接近楷书的字体来看，

从王徽之《新月帖》（图23）、王献之《廿九日帖》、王僧虔《太子舍人帖》中夹杂的楷体字来看，这一时期，随点画行进而用笔不间断的变化有了很大的改变：操控的动作逐渐移至笔画的端部和弯折处，王羲之诸帖中虽然绞转成分比草书中大为减少，但不少字中仍然可以看出行进中笔毫锥面的转动；王徽之、王献之二帖绞转笔法便所剩无几，平直笔画明显增多；至于王僧虔，部分笔画的端部被强调、夸张。

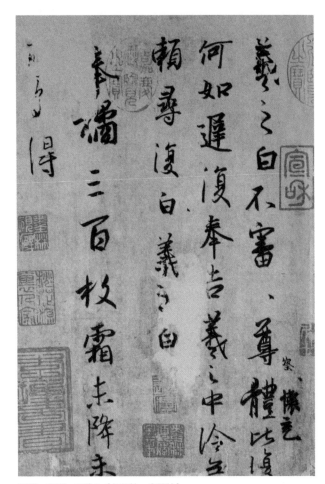

图22　东晋·王羲之《何如帖·奉橘帖》

　　这一时期的碑刻，大概是由于追求醒目、庄严，这种端部及折点的夸张特别显著，如《爨宝子碑》《张猛龙碑》《杨大眼造像记》（图24）等；少数碑刻，如《张玄墓志》《郑文公碑》等，用笔较为圆转，但是仍然明显见出端部及折点的夸张。

　　用笔的重心移至笔画端部及折点，是楷书形成所带来的必然结果。它能很好地适应楷书方折分明的结构。夸张端部及折点，既能使点画更为醒目，

图23　东晋·王徽之《新月帖》

也能弥补因绞转减少、笔画平直所带来的审美的损失。

用笔重心移至端部及折点，使绞转逐渐失去了它固有的重要意义。绞转基本上是一种均匀、连续的行笔方式，如果说它也能突出点画某些部位的话，那么，它只适宜用来强调、夸张点画的中部，如《初月帖》《孔侍中帖》；要夸张端部及折点，人们很快发现，最简单，或许也是唯一的方法，便是提按：夸张处按下，然后上提，方便之极。提按很快得到了普遍的运用。

从本节所举各例中，可以清楚地看到隶书、草书中处于次要地位的提按逐渐取代绞转的过程。

这种取代是逐渐进行的。笔锋的各种运动形式早已蕴含在战国和秦汉时期的书体中，但有意识的提按，却是伴随楷书的形成才开始出现的。当初，提按仅仅施于点画端部及折点，作为突出这些部位的手段；后来，随着点画趋于平直，绞转逐渐消隐，提按便成为追求点画一切变化的主要方式。当然，提按

取代绞转的地位以后，笔法中仍然保留有平动（包括曲线平动）、摆动等因素，在不同艺术家笔下，各种成分所占的比例也很不相同，不过提按取代绞转的趋势却从未产生过逆转。

经过几个世纪的孕育、发展，至唐代，楷书不论是作为一种实用字体，还是作为书法艺术中的一个类别，都迎

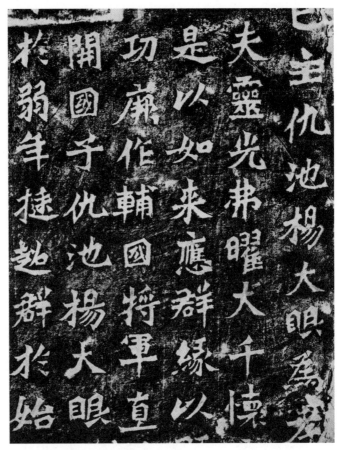

图 24　北魏·《杨大眼造像记》（局部）

来了自己的全盛时期。提按在这一时期确立了自己不可动摇的地位。

初唐楷书中，只有少数作品保留了绞转遗意，绝大多数作品都继承了南北朝与隋代楷书以提按为主、夸张端部与折点的笔法。百草千花，争奇斗妍，运笔形式却无本质的区别（图 25）。

中唐，颜真卿的出现使楷书发展到一个新的阶段。《多宝塔感应碑》《颜勤礼碑》（图 26）、《麻姑仙坛记》是他不同时期的代表作。他的楷书，笔法有这样几个特点：其一，极度强调端部与折点，提按因此处于前所未有的引人瞩目的地位；其二，丰富了点画端部及折点的用笔变化，使藏锋、留

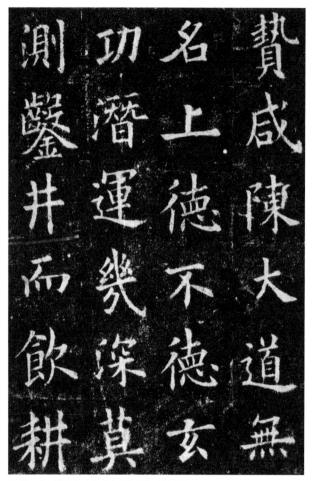

图25 唐·欧阳询《九成宫醴泉铭》（局部）

笔 [18] 在楷书中获得了重要意义；其三，吸取了初唐诸家楷书中保留的使转遗意。颜真卿由此而成为唐代楷书的集大成者，成为楷书笔法的总结者。

稍后，与"颜体"楷书并称的还有"柳体"。柳公权的楷书或许能从另一角度给我们一些启示。

柳公权《玄秘塔碑》《神策军碑》与颜体楷书意境有别，但细察其用笔方式，二者在提按、留驻、端部及折点的夸张等方面如出一辙，只不过前者端部及折点多取方折，后者多取圆弧，较为含蓄而已。由此亦可见，这一时期的楷书之所以能取得总结性的成就，是楷书长期发展的必然结果，而不是个别天才人物笔下出现的偶然现象。

唐代楷书是楷书发展史，也是整个书法史的一个重要环节。它像是一道分水岭：在它之前，笔法以绞转为主流；在它之后，笔法以提按为主流。书

[18] 包世臣《艺舟双楫·历下笔谭》："后人着意留笔，则驻锋折颖之处，墨多外溢，未及备法而画已成。"（《历代书法论文选》，第653页）这是后人对留驻笔法不正确的运用。

法史上许多变化，都同这种笔法运动形式的转换有着密切的联系。

这是关于笔法发展史的一条简单而明晰的线索。

关于提按，我们愿意再强调一次，尽管实际书写时总是出现复杂的运动，尽管提按后来常与曲线平动、摆动等笔法糅合在一起，尽管在某些作品中偶尔出现下意识的绞转，但提按始终是楷书的影响渗入整个书法领域后，人们追求点画边廓变化的主要方式。个别书法家可能以平动或摆动笔法为主，但不曾改变整个时代的用笔习惯。曲线平动与摆动，从笔法演变的趋势来看，已不可能再进化为绞转，从一个时代的用笔习惯来说，它们不过是提按的附庸。

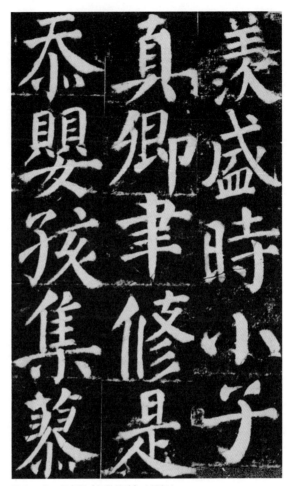

图 26　唐·颜真卿《颜勤礼碑》（局部）

四、楷书笔法的流弊及补救

唐代以后，楷书作为一种工具，长期被使用，作为书法史上的一种现象，却似乎随着它历史任务的完成，逐步褪去了夺目的光焰。此后漫长的岁月中，

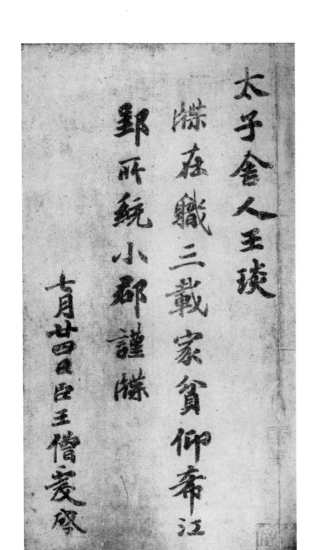

图27 南朝宋·王僧虔《太子舍人帖》

楷书再也不曾取得能与唐代相匹敌的伟大成就。

楷书的光辉暗淡了，但是它的影响，却在长期使用的过程中渗透到书法艺术的各个领域：

唐人用楷法作隶书。[19]

书法备于正书，溢而为行草。[20]

欲学草书，须精真书。[21]

学书宜先工楷，次作行草。[22]

楷书逐渐成为通往书法艺术的不二法门。

楷书把自己的典型笔法——提按、留驻、端部与折点的夸张等带给了各种字体，其中受影响最深的是行书和草书。

楷书形成前期，提按的运用并不显著，南北朝时楷书的笔法迅速从绞

[19] 钱泳：《书学》，《历代书法论文选》，上海：上海书画出版社，1979年，第617页。

[20] 《苏轼文集》卷六十九，北京：中华书局，1986年，第2185页。

[21] 黄庭坚：《黄庭坚全集》，成都：四川大学出版社，2001年，第678页。

[22] 梁巘：《评书帖》，《历代书法论文选》，上海：上海书画出版社，1979年，第579页。

转向提按转移，行书便明显受到提按笔法的影响，如王僧虔《太子舍人帖》
（图 27）。

唐代，提按在楷书中逐渐占有绝对优势，影响波及行书，但普遍说来，
提按的侵入仍然受到一定的抵制。如新疆出土的《论语郑玄注》残卷，书写
者为一学童，字体稚拙，部分笔画夸张地使用了使转的笔法（捺笔和竖钩），
圆满遒劲，耐人寻味，可见当时传授书写方法，使转仍然被当作重要的内容。

颜真卿的行书同他的楷书也保持着一定的距离，如《祭侄稿》（图
28），平直的笔画很多，但是留驻却很少出现，提按并非处于左右一切的地位，
作品中仍然保留有一定的绞转成分。

颜真卿的行书为什么能在一定程度上避免楷书笔法的影响，而后人却难
以做到这点呢？

颜真卿是从山的那一面攀上峰巅的。他从一个较早的时代出发，带来一
些前代的遗产，在攀登的途中也可以不时地回过头去，遥遥领取宝贵的启示。
后代的人们便不一样，唐代楷书这座山峰太高了，山头洒落的余晖还刺人眼目，
从这一面登上去是不可能的，但是它又隔断了人们的视线，使他们无法透过
这座山峰看到以往的时代。

唐代楷书规范的笔法、端庄的结体，使它代替了其他作品，成为后代理
想的书法范本，提按以及与提按配合的留驻、端部与折点的夸张，便迅速渗
入其他书体的笔法中。

宋代忠实地继承了提按的笔法，号称"守旧派"的蔡襄对绞转无动于衷；
苏轼、黄庭坚为北宋书坛的杰出代表，在他们的作品中，绞转几乎不复存在。
米芾的情况较为特殊，我们放在稍后论述。

自南宋至元、明各代，笔法一直沿着这一道路发展。

清代馆阁书体盛行，提按所具有的潜在的缺点，好像这时一起暴露了出
来：点画严重程式化，线条单调，缺乏变化；点画端部运行复杂，中部却枯
瘠疲软……于是，包世臣大声疾呼"中实"："用笔之法，见于画之两端，

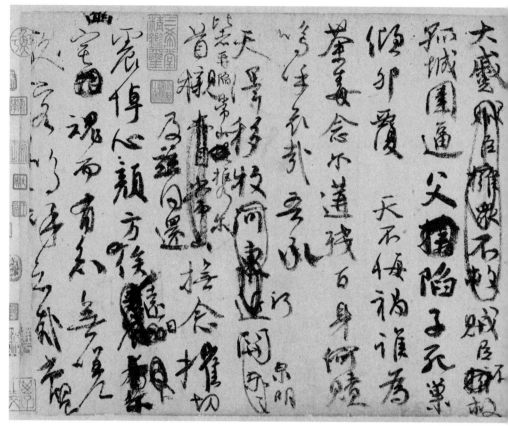

图28　唐·颜真卿《祭侄稿》

而古人雄厚恣肆令人断不可企及者，则在画之中截。……中实之妙，武德以后，遂难言之。"[23]

　　单调、中怯不是清代才开始出现的。单调是楷书点画高度规范化的副产品，中怯是提按盛行、端部与折点夸张所难以避免的弊病。不过，一方面由于笔法的空间运动形式长期局限于提按，使笔法发展的道路越走越窄；另一方面，以馆阁体为代表的形式主义书风盛行，意境的贫乏充分暴露了形式本身的缺陷，因此单调、中怯似乎在清代才成为突出的问题。事实上，楷书笔法确立后，

[23] 包世臣：《艺舟双楫·历下笔谭》，《历代书法论文选》，上海：上海书画出版社，第653页。

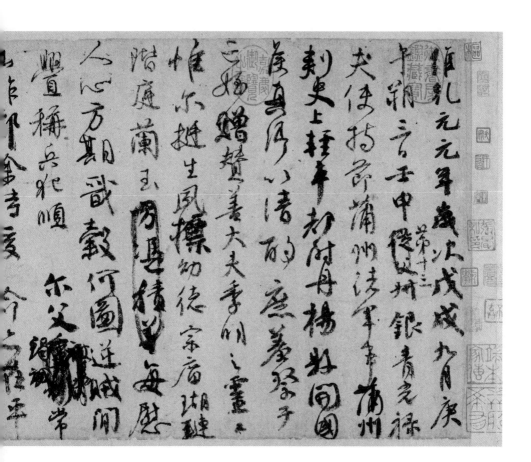

敏感的艺术家们已经逐渐感到笔法简化对书法的严重影响。[24]

[24] 将唐人对笔法丰富性、复杂性的论述与他们的作品参看，会有一种不协调的感觉。欧阳询《用笔论》对用笔变化的大段描述（《历代书法论文选》，第 106 页），孙过庭所言"一画之间，变起伏于峰杪"，都使人留下深刻的印象，然而他们的作品与前人相比，用笔已经大大简化。这类陈述，很可能还具有一种心理学上的意义：对所失的一种弥补。此外，对古代书论中"递代以降"的议论，不能仅仅当作保守的观点来看待。南朝时，精究书法的人们已能做到"剖判体趣，穷微入神"（虞龢《论书表》），因此梁武帝（萧衍）褒钟繇而贬王羲之（《观钟繇书法十二意》），很可能具有某种形态上的依据 [包世臣："右军（王羲之）已为稍直。"]。唐代以后，人们对笔法变迁的观察、体会更加深刻，论述也变得更为激烈，如欧阳修所说："书之盛，莫盛于唐；书之废，莫甚于今。"（刘有定《衍极注》引）如元代郑杓所说："五代而宋，奔驰崩溃，靡所底止。"（《衍极》）通过这一类文字价值层面的内涵，能察觉到它们与包世臣的论述有一脉相承之处（《历代书法论文选》，第 51、78、408、409、667 页）。

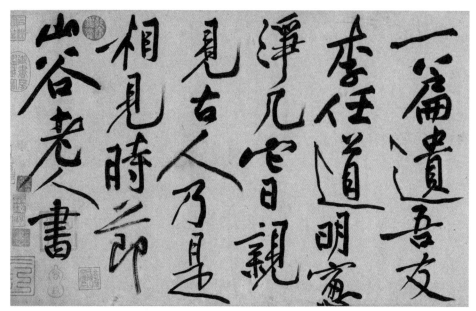

图29　北宋·黄庭坚《诸上座跋》（局部）

　　为了改变单调与中怯的趋势，人们进行了艰苦的探索。这种努力表现在两个方面：其一，在时代所赋予的笔法——提按上力求变化；其二，设法从前代绞转笔法中吸取营养。

　　黄庭坚苦思笔法，最后从荡桨的动作中得到启示，是书法史上脍炙人口的佳话，除此以外，还有不少关于其他人的类似记载。[25] 结合他们的作品来看，这些故事至少说明两点：1.从常规教育中得来的笔法不足以表达他们的审美理想；2.他们都善于从生活与自然现象中获取启示与灵感，而不把学习的范围局限于前人的作品中。

　　黄庭坚的作品很有特色（图29），点画开张，遒劲洒落，但是分析其笔

[25] 黄庭坚自述："及来僰道，舟中观长年荡桨，群丁拨棹，乃觉少进。意之所到，辄能用笔。"（《宋黄文节公全集·别集》卷八）张旭称："始见公主担夫争道，又闻鼓吹，而得笔法意，观倡公孙舞剑器得其神。"（《新唐书》卷二百零二）《宣和书谱》卷十九载，怀素"一夕观夏云随风，顿悟笔意"。文同说："余学草书凡十年，终未得古人用笔相传之法，后因见道上斗蛇，遂得其妙。"（《苏轼文集》卷六十九，第2191页）

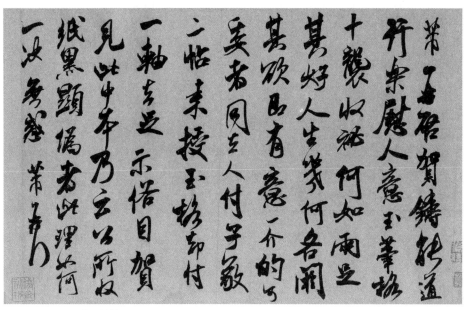

图30　北宋·米芾《贺铸帖》

法的空间运动形式，可以发现，它们始终未超出提按的范畴。他利用笔锋轨迹的小幅度波动和行进中添加折点的办法来追求线条的变化。

黄庭坚是在提按范畴内独辟蹊径的杰出艺术家。

米芾的作品中表现出追求丰富笔法的另一种趋向。

任何人都无法完全脱离他所寄身的时代的影响。米芾的行书在相当程度上保留着宋代书法提按、留驻的特点，但是从他的代表作品来看，他对楷书确立前的绞转笔法确实比同时代的人们有着更多的领会（图30）。

米芾尝称善书者"只得一笔"，而他"独有四面"。[26] "四面"，实际上指笔毫的全部锥面。不绞转是无法用上"四面"的。从他的作品中可以看出有意识地转动笔毫锥面的痕迹。如《苕溪诗》《砚山铭》等，线条丰满程度当然与晋代有所区别，过度提按所产生的对比，有时也惹人生厌，但是作

[26] 《宣和书谱》卷十二。

品中大多数点画都避免直线运行，圆转充实，变化微妙，比同时代其他人的作品更经得起推敲。这不能不归之于米芾对绞转的领悟。[27]

此外，能道出米芾用笔特点的，还有他自己所说的"刷字"。[28] "刷字"实质上是对提按的一种否定。

"刷字"作为"四面锋"的补充，二者一同构成了米芾笔法的鲜明风格。

米芾自称："壮岁未能立家，人谓吾书为集古字，盖取诸长处，总而成之。"[29] 米芾在努力学习前代优秀传统的基础上，融会贯通，塑造自己作品的血肉之躯。

关于草书。

提按对草书的威胁远甚于行书。《书谱》云，"草以使转为形质"；"草乖使转，不能成字"。[30]

草书连续性强，要求线条流畅，留驻及端部、折点的夸张与草书的基本要求格格不入。因此，随着楷书影响的扩大，草书似乎遇到了不可克服的障碍。

唐代承前代余绪，草书繁荣，成就斐然；宋代草书便急剧中落，除黄庭坚外，几乎无人以草书知名；明代草书一度复兴，但清初以后，即趋于衰微。这一切，当然受到各个时代审美理想的制约，但是笔法的演化无疑在其中起着十分重要的作用。清代，当包世臣惊呼"中怯"的时候，正是草书最不景

[27] 米芾自称"壮岁未能立家，人谓吾书为集古字，盖取诸长处，总而成之"（《海岳名言》）。对前人杰作的悉心领会，使他的临摹作品有时几乎达到乱真的程度（马宗霍《书林藻鉴》卷九，米芾系卷下莫是龙、沈周语），而"过六朝远甚"（曹勋《松隐集》）、"直夺晋人之神"（董其昌《容台集》）之类评语，代不绝书。

[28] 米芾：《海岳名言》，《历代书法论文选》，上海：上海书画出版社，第 364 页。

[29] 同上，第 360 页。

[30] 孙过庭在《书谱》中虽然写到"使，谓纵横牵掣之类是也；转，谓钩环盘纡之类是也"，但结合这两处论述来看，对于"使转"一词，孙过庭更多地强调的是它"转"的内容。"真书"也不可缺少"纵横牵掣"，但孙氏单说"草乖使转，不能成字"，可见"使转"在这里主要被当作"钩环盘纡"的代称。孙过庭所说的"使转"，同我们严格定义的"绞转"肯定有所区别，但同样可以肯定的是，它同我们定义的"提按"几乎没有什么联系，而同"绞转"部分重叠。《书谱》墨迹是孙过庭对"使转"的形象解说，它使用的完全是一种稍加简化的《初月帖》系统的笔法，所以后人称它能传"晋人法度"。到今天为止，它仍然是学习王羲之草书笔法最好的过渡范本。

气的时期。包世臣列清代书品，凡九十七人次，如果除去由明入清的王铎、傅山二人不计，以草书入选者仅六人[31]；六人中，除邓石如以篆隶蜚声书坛，其余五人早被历史所淡忘。

使转既然是草书笔法中不可缺少的要素，唐代以后擅长草书的书法家，都有意无意地追求这种逐渐被时代所遗忘的笔法。当然，有人得到的多些，有人少些，不过通过这种追求，他们都学会了在草书中尽量避免提按和留驻。可以说，这正是他们的草书取得成就的秘密之一。

翻检这些草书名家的作品，我们发现，几乎无一例外，他们的楷书都偏向楷书形成前期的风格，即所谓"魏晋楷书"。宋克、祝允明、文彭、王宠、王铎、傅山等，无不如此。为什么？如前节所述，这一时期的楷书还保留着丰富的使转，还同草书保持着亲近的血统。《书谱》云："元常不草，而使转纵横。"这深刻、准确地概括了这一时期楷书的特点。由此，亦可窥知这些艺术家对"魏晋楷书"比对唐人楷书表现出更大热情的原因。对他们来说，这种努力可能是有意识的，也可能是无意识的，不过在他们走过的地方，确实踏出了一条清晰可辨的路径。

自从唐代后期奠定了楷书提按、留驻、端部与折点夸张等一整套典范性的运笔方式以来，随着唐代楷书影响的扩大，这种笔法渗入各种书体。用笔重点移至点画端部及折点，导致绞转的消隐，同时逐渐产生了笔画单调、中怯的弊病。为了抵御楷书笔法的影响，书法家们做出了不懈的努力，这里所谈到的，即补偏救弊的一个方面：以各种方式追求笔法的丰富变化。追求笔法变化的方式主要有两种：一种以米芾为代表，他们努力向前代学习笔法，在提按中加入绞转，以丰富笔法的空间运动形式；另一种以黄庭坚为代表，他们从生活与自然现象中获取灵感，在不改变提按笔法的情况下，尽力调整运动的轨迹和速度。

[31] 包世臣：《艺舟双楫·国朝书品》，《历代书法论文选》，上海：上海书画出版社，第656页。

这两种努力都是值得称道的，但是它们也都具有一定的局限性。空间运动范围拘守于提按，无法为表达丰富、复杂的感觉提供足够的、可供选择的手段；如果仅仅从古典作品中吸取养分，不但其中横亘着漫长的时间的阻隔，不能尽情取用，而且也无法满足新的审美理想的需要。

五、笔法与章法相对地位的变化

从前代取用笔法，丰富运笔的空间形式，时代的变迁造成许多困难。为了使讨论深入，我们想提出两个概念：形式因素的自然进程与形式因素的自由取用。

形式因素的表现形态随着历史的流动而变化，逐渐累积，越往后的时代，可供选择的范围越宽，形式因素的表现方式便越复杂。但是，如果仔细把以往时代确立的表现形态剔除的话，便可以发现，每一时代的形式因素，都有与前后时代紧密衔接的，为这一时代各种条件所制约的新的表现形态。我们在第三节中所清理的笔法流变的线索，可以做这一论点的证明。这种各个时代表现形态的连续发展，我们称之为形式因素的自然进程，而某一时代对累积的表现形态的自由选择，我们则称之为形式因素的自由取用。

一定的时代，对处于自然进程中的表现形态，把握起来比较容易，而对前代的表现形态，虽然名义上具有取用的绝对自由，但是由于工具、材料、教育方式、知识结构、生活感受都与前代不同，取用是困难的。所谓"自由取用"，只是一种范围有限的相对的自由。

如晋代残纸墨迹（图31），它保留着丰富的绞转笔法，线条圆满凝重，非唐代以后的作品可以相比，而它的作者却不过是书吏或军卒。这是因为当时笔法处于绞转的自然进程中，几乎所有人都使用这种方法，笔下都出现这种效果，有水平的高下，却无本质的区别，正如我们从小便学会的"按—顿—提"，与许多现代作品的用笔并无本质的区别一样。

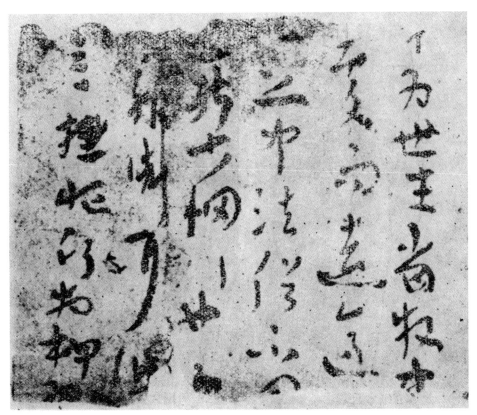

图 31　晋·为世主残纸

　　然而，取用前代的表现形态却会遇到许多困难。例如，对唐代以前笔法
的理解必须经过较长时间的摸索，当我们开始理解它们的时候，长期养成的
形式感与书写习惯，以及工具、材料的制约，使我们仍然无法把握它们。包
世臣对绞转有较好的领会，但是他却带着习惯的工具、习惯的姿势，带着他
的时代所给予的教养，来追求晋人风韵。羊毫弹性差，扭转后无法回复原状，
于是他不得不尽量扩大手部动作的范围，结果在他的作品中，我们只看见一
些奇怪的扭曲（图 32）。

　　由于从笔法本身来弥补笔法简化带来的损失比较困难，人们于笔法之外
也在努力地探寻着。

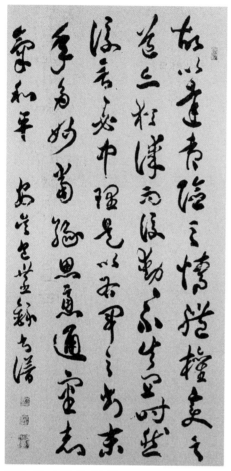

图32　清·包世臣临《书谱》

怀素《自叙帖》（图33）使我们看到了这种努力的结果。

从《苦笋帖》《论书帖》来看，怀素接受过全面的笔法训练，对绞转、提按都有很强的驾驭能力，他可以沿着《苦笋帖》《古诗四帖》的方向走去，利用他对各种笔法的把握能力，在笔法的丰富性方面同他的前辈进行一番较量，但是他选择了另一条道路。《自叙帖》中虽然偶尔可以见到被简化的绞转，绝大部分线条却是出自一种简单的笔法——中锋不加提按地运行，这就是通常认为《自叙帖》出之于篆书笔法的由来。[32] 怀素牺牲了笔法运动形式的丰富性，换取了前所未有的速度和线条结构不可端倪的变化。

《自叙帖》中字体结构完全打破了传统的准则，有的字对草书习用的写法又进行了简化，因此几乎不可辨识，但作者毫不介意，他关心的似乎不是单字，而仅仅是这组疾速、动荡的线条的自由。这种自由使线条摆脱了习惯的一切束缚，使它成为表达作品意境的得心应手的工具。线条结构无穷无尽的变化，成为表现作者审美理想的主要手段。它开创了书法艺术中崭新的局面。

[32] 潘伯鹰：《中国书法简论》，上海：上海人民美术出版社，1981年，第107页。

速度是作者另一主要手段，但是《自叙帖》中速度变化的层次较少，因此线条结构变化比质感的变化更为引人注目。笔法的相对地位下降，章法的相对地位却由此而上升。

形式是统一的整体，似乎不应区分各种形式因素地位的高下，但是书法之所以能成为一门艺术，首先是由于毛笔书写的线条具有表达感觉与情

图 33　唐·怀素《自叙帖》（局部）

绪的无限可能，因此自从书法成为一门自觉的艺术以来，控制线条质感的笔法始终处于最重要的地位。楷书的形成促使笔法简化，使它丧失了人们长期以来所习惯的、它曾经具有的丰富的表现力，于是人们不得不转向其他方面，设法弥补这种损失。这里虽然仅以草书为例，但是却具有普遍的意义。自唐代楷书艺术走向全面繁荣以后，出现不少关于字体结构的理论，便绝不是一种偶然现象。[33]

[33] 值得注意的是，唐代对笔法的论述中，也大多掺入了与字结构有关的内容，如张怀瓘《玉堂禁经》、韩方明《授笔要说》、卢携《临池诀》等，这是与前代笔法理论很不相同的地方。

图 34　元·赵孟頫《秋声赋》（局部）

笔法控制线条质感的作用是永远不会改变的，因此它对于书法艺术从来不曾失去应有的意义，但是由于另一形式因素——章法发挥了越来越大的作用，笔法不得不让出它所占据的位置。

唐代以后，人们强调笔法的呼声不绝，但是无损于这一事实。

赵孟頫是元代鼓吹笔法的中坚人物，他在《兰亭序跋》中写道："学书在玩味古人法帖，悉知其用笔之意，乃为有益。"[34]

然而从赵孟頫大多数作品来看，仅仅做到圆润、秀洁而已，用笔颇为单调，运动形式完全围绕提按而展开，运笔节奏也缺乏变化（图 34）。

冯班《钝吟书要》云："赵子昂用笔绝劲，然避难从易，变古为今，用笔既不古，时用章草法便拙。"[35]

"不古"并不能成为艺术批评的准则，但是这段话实际上隐含对赵孟頫

[34] 汪砢玉：《珊瑚网》卷十九，上海：上海古籍出版社，1991 年。

[35] 《历代书法论文选》，上海：上海书画出版社，第 557 页。

用笔平淡、单调的指责。"避难从易"，正说明赵孟頫不过是笔法简化趋势中的随波逐流者，而不是涛峰浪谷中的弄潮儿。他既不能像黄庭坚一样自出机杼，又不能像米芾一样熔铸传统。我们并不认为"超入魏晋"是对一位书法家的最高褒奖，但称赵孟頫"超入魏晋"，至少在点画形态上缺少依据。[36]

赵孟頫对线条结构倒是颇费心力，尽管人们批

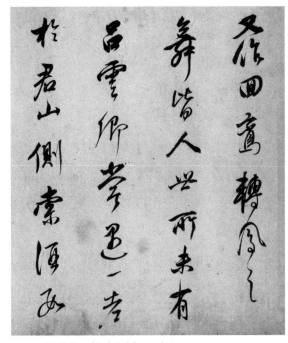

图 35　清·董其昌《栖真志卷》（局部）

评他"上下直如贯珠而势不相承，左右齐如飞雁而意不相顾"[37]，但不得不承认他结字熟练而准确；字形虽然基本取之于古典作品，但确实表现了一种秀逸、典雅之美。后人喜爱他的书法，也大多是在这一点上坠入情网的。

明代董其昌也十分强调笔法的作用，但人们对他的笔法却提出激烈的批评，认为他的线条过于"软弱"。仔细观察董其昌的作品，线条果断，但是不够丰实，人们所说的"软弱"，可能主要还是针对"单薄"而言（图

[36] 解缙《春雨杂述》："独吴兴赵文敏公孟頫始事张即之，得南宫之传，而天资英迈，积学功深，尽掩前人，超入魏晋，当时翕然师之。"（《历代书法论文选》，第 500 页）而同时的王世贞则持比较客观的态度，对不同作品有不同的分析与评价，"然直接右军，吾未之敢信也"（《书林藻鉴》卷十）。在对赵孟頫的众多评论中，这是两种具有代表性的观点。

[37] 包世臣：《艺舟双楫·答熙载九问》，《历代书法论文选》，上海：上海书画出版社，1979 年，第 664 页。

35）。"笔画中须直，不得轻易偏软"[38]，他是基本上能够做到的，但是运用提按容易出现的单调与单薄之感，他却始终无法摒除。

董其昌在笔锋运动的空间形式上缺少创意，但对章法却别有会心。他的作品结字随遇而安，自然优雅，远胜于赵孟頫、文徵明那种程式化的处理，字字意态联属，生动可人；作品行间距离较宽，与疏宕、洒落的风韵相辅相成——这虽然源之于《韭花帖》，但却是由董其昌将它发展为表达审美理想的重要手段。[39]

对赵、董二人进行全面的评价，非本文所能及，我们不过将他们作品的主要特点进行比较，以见出笔法与章法相对地位的转移。他们二人对元、明书坛具有足够的代表性。至于清代，例子便不胜枚举了。

书法艺术形式因素之间的关系是比较复杂的，主次高下，既有作品之间的区别，又有作者之间的区别，更有观赏者审美习惯的区别，如果不把这种关系放在历史的运动中来考察，恐怕永远也理不出头绪。对任何一种艺术来说，各种形式因素都有自己创始、发展、成熟的过程，这些过程不尽相同，因此便形成特定时期特定形式因素的繁荣。如南朝诗歌中的"永明体"，就艺术成就而言，在中国诗歌史上地位并不高，但它对汉语音律的发展具有特殊的意义[40]；活跃于19世纪欧洲画坛的印象派，在构图上并不曾表现出足够的创造性，但是在色彩的运用和外光的表现上，却开辟了一个崭新的时代。[41]书法史上笔法、章法、墨法的最高成就，也不是在同一时期取得的。当我们对它们各自的发展有了较为深入的了解，并且进行认真的比较研究时，便有

[38] 董其昌：《画禅室随笔》，《历代书法论文选》，第540页。

[39] 王文治《论书绝句》："《韭花》一帖重璆琳，千古华亭最赏音。想见昼眠人乍起，麦光铺案写秋阴。"另见《中国书法简论》卷下。

[40] 参见《南史》卷四十八《陆厥传》、刘大杰《中国文学发展史》（上海：上海古籍出版社，1982年）第十章、郭绍虞《中国文学批评史》（上海：上海古籍出版社，1979年）第二十一节"永明体与声律问题"。

[41] ［德］J.雷华德（John Rewald）：《印象画派史》，北京：人民美术出版社，1983年。

可能找到各种形式因素兴废消长的历史脉络。

限于题旨，以上讨论都是从形式自身的发展来看问题，审美理想对形式发展的制约作用是问题的另一方面。

特定的艺术风格总产生于形式发展与审美理想发展的交点之上。例如我们说到怀素的选择。他之所以具有这样两种可能，是因为他处在两种笔法的交替时期，形式的发展为他准备了向前、向后两条不同的道路。

离开形式发展的历史和审美理想的变迁，无法对各种形式因素的消长做出准确的描述。关于笔法、章法孰主孰次的问题，若干世纪以来争论不休，便是出于这样的原因。[42]

这一论争延续到现代。

现代书法从笔法的空间运动形式来说，不曾增添新的内容，而线条结构的变化却层出不穷；其次，现代艺术要求风格强烈，促使作者更多地考虑作品给予观众的第一印象，这使章法处于更为突出的地位；其三，墨法自近代以来的发展，使它在书法创作中已成为不可忽视的要素，它分散了人们对笔法的一部分注意力。但是所有这一切，都不能成为忽视笔法的理由。笔法控制线条感情色彩的作用，始终是不曾改变的。一件作品除了宏观效果外，是否具有持续感人的力量，首先取决于笔法的得失。

六、笔法的发展与字体的发展

对现象的考察已经告一段落。现象之下，似乎还隐藏着一些更为深刻的

[42]（传）卫铄《笔阵图》："夫三端之妙，莫先乎用笔。"赵构《翰墨志》："甚哉字法之微妙，功均造化，迹出窈冥，未易以点画工，便为至极。"从这不同时代的两段论述中，大致可以感觉到人们对笔法、结构注意重心的转移。注 33 所谈到的现象，可以看作两者之间的一个过渡阶段。唐代以来，对笔法的强调是始终不曾停歇的，因此客观上形成了一种对峙。清代仍然力主笔法统领字结构的，有包世臣（《艺舟双楫》："结字本于用笔。"）、康有为（《广艺舟双楫》："书法之妙，全在运笔。"）等。《历代书法论文选》，第 21、371、662、843 页。

东西。

笔法发展的主要原因到底是什么？在整个发展过程中主要原因是否发生过变化？

笔法发展的推动力来自两个方面：实用的要求与审美的要求。自从人们意识到书法的审美价值以来，这两种要求便始终同时存在。前者要求简单、便捷，后者却要求变化丰富，这种矛盾伴随着整个书法史的进程，只是不同时期处于主导地位的要求不同。

由于讨论涉及字体变迁，我们可以根据字体的演化把书法史分为两个时期：楷书确立以前为字体变化期，楷书确立以后为字体稳定期。从时间上来说，前后两期约略相等，各占一千余年。但是，字体变化期中，字体的变化集中在后一阶段，即战国至东晋，这一时期，大约每隔三四百年，字体便发生一次重大的改变；字体稳定期与此恰成鲜明对照，楷书确立后的十几个世纪中，字体不曾发生任何变化。仅仅这一事实，便提醒我们，前后两个时期可能存在某种极为重要的区别。

字体的变化包括两个方面：结构的变化与笔法的变化。字体变化期中，从篆书到隶书，从隶书到楷书，结构不断趋于简化。这无疑是经济、文化、政治的发展，对作为交流工具的文字施加影响的结果。笔法的变化与结构的变化虽然始终互为依存，但此时结构的简化毕竟是事态的主要方面。实用的要求左右了字体结构的发展，而字体结构的发展又成为从形式内部推动笔法发展的重要原因。这一时期笔法的发展从属于字体的变迁，审美的要求服从于实用的要求。但是，当汉字字体发展趋于稳定之后，也就是说楷书的地位确立之后，字体结构不再发展，从形式内部推动笔法发展的原因消失，笔法最本质的一个方面——空间运动形式，由于缺少变化的内因，再也无法向前发展、增添新的内容。字体变化期中，笔法从摆动发展到绞转，并完成了绞转向提按的转移；字体稳定期中，笔法便"稳定"在提按范围之内。

从实用的角度来说，绞转变为提按，由点画自始至终的变化变为端部与

折点的变化，是一种简化，是一种进步，但是从审美的要求来说，却是非常不利的一面。不过，这迫使笔法从空间运动形式之外去寻求发展，迫使书法艺术从笔法之外去寻求发展，这对丰富书法艺术表现形式无疑具有积极的意义。然而更有意味的是，由实用要求促成的字体变化停止后，尽管社会的发展仍然不断对文字提出简化的要求，但得不到丝毫反响。[43] 失去反响的要求，必将失去它存在的意义，于是对于笔法的发展，实用的要求不得不让位于审美的要求。这样，楷书确立后，笔法的发展有了崭新的含义：它不再受制于实用的要求，而主要是一定时代审美理想的产物。

这种审美要求的解放，不仅对笔法的发展产生了深刻的影响，而且对整个书法史的发展，都有着不可估量的意义。审美的书法与实用的书法从此分道扬镳，拉开了距离。唐代以前的书法作品，大部分是简牍、碑铭等应用文字，它们的书法艺术性只是这些文辞的附庸，后人之所以把它们主要当作艺术品来欣赏，不过是已经习惯于把文辞与书法倒过来看而已，就像我们早已习惯把视网膜上的倒像认作正像一样。唐代才开始较多出现有意识作为艺术品而创作的书法——他们是在哪一天决定要这样干的呢？——唐代经济、文化的高度发展当然起着重要的作用，但是在形式内部，不可能不蕴藏着深刻的契机。

书法很早便成为一门自觉的艺术，但审美要求的真正解放，始于楷书的形成。

这是我们从笔法发展原因的讨论中产生的最初的思想，但是接着便出现了两点疑问：其一，隶书与楷书的形成同是字体简化的环节，为什么前者促使笔法丰富而后者促使笔法简化？其二，字体发展到楷书后为什么不再发展？还能不能发展？

如上所述，字体变化期中，结构的简化是第一位的要求。审美的要求可能使隶书强调了某些挑拂，使楷书保留了捺脚，等等，但从结构的整体来说，

[43] 这种字体的简化同今天的汉字简化是根本不同的两个概念。汉字简化并不曾改变字体。

简化是明确无误的标记。随之而来的笔法运动形式的变化，完全受实用要求的制约，受结构简化的制约，人们仅仅选择适合新的字体结构的笔法，加以充分发展：隶书和草书选择了绞转，楷书选择了提按；至于哪一种运动形式使笔法丰富，哪一种运动形式使笔法简化，并不与结构的简化成正比，而由各自的运动性质所决定。这些，前面论之已详，毋庸赘述。

这是我们对第一点疑问的解答。

让我们仍然从笔法运动形式的角度回答第二个问题。

我们知道，字体变，笔法空间运动形式也变；字体变化停止，笔法空间运动形式的变化亦停止。一定的字体结构总是与一定的笔法联系在一起的，例如隶书与绞转、楷书与提按，便是一对对应运而生的孪生子。既不可能字体结构改变而笔法不变，也不可能笔法空间运动形式改变而字体结构不变：字体结构与笔法的空间运动形式便处于这种相互依存的关系中。

由此可知，字体停止发展，同笔法空间运动形式停止发展密切相关。如果我们找到笔法空间运动形式能否继续发展的证明，对字体能否继续发展便可以做出相应的判断。这一设想促使我们思考笔法可能具有的各种空间运动形式。已有的：平动、绞转、提按；将有的呢？——这是书法史无法解答的问题。

我们不想等到书法史结束的那一天。

我们想到了运动学。

物体在空间的任何运动，都可分解为三个互相垂直的方向的运动和绕此三个方向的旋转运动。也可以这样说，任何物体的任意运动都不可能超出这六种运动的范围。[44]

平动包括纸平面上两个互相垂直方向的运动；提按相当于垂直于纸平面方向的运动；绞转可以看作主要是绕垂直于纸平面方向的旋转运动；至于其他两个方向的旋转运动，则包括在绞转形成以前的"摆动"笔法中，由于绞转笔

[44] 《理论力学》第十六章第四节，北京：高等教育出版社，1964 年。

法形成时已经将它们融合在一起，绞转实际上包括了三个方向的旋转运动。

根据以上分析，平动、绞转、提按已经把笔毫锥体所有可能的运动形式包括在内了。即是说，不论出现任何情况，也不会使笔法增添新的空间运动形式。因此，如果说笔法空间运动形式对字体发展具有制约作用的话，笔法空间运动形式的终结便意味着字体发展的终结。[45]

汉字不可能在楷书之后再出现新的字体。

不过，对于书法艺术来说，字体发展的终结远不如笔法空间运动形式的终结重要。

例如，我们可以据此解释唐代以后为什么再不曾出现王羲之、颜真卿这样影响深远的书法家。笔法空间运动形式的全部内容是平动、绞转、提按，平动作为运动的基本形式，贯穿整个书法史，绞转和提按的确立，却是书法史上意义重大的转折。王羲之是绞转的集大成者，颜真卿是提按的集大成者。他们是一个时代的总汇，又是另一个时代的源头，后来的人们，既可以从他们的作品中缅怀过去的荣光，也可以从中寻求关于未来的丰富启示。后代不论任何笔法，如果穷本溯源的话，都无法绕过他们。后来的人们即使再富才具，也不可能具有这样的意义。历史的驿车已经驶过了笔法发展的这段特殊途程。

[45] 古文字学家与书法史研究者们在讨论汉字字体演变的原因时，提出过各种假说，普遍一致的看法是，实用所要求的简化是最重要的线索。然而，仅仅由此出发，留下了一些很难解释的问题，例如篆书演变为隶书时，为什么横画的波折反而被夸张？仅仅用"追求美观"来解释是无法令人信服的。我们认为这种研究始终忽略了一条线索，那就是各种字体形式内部演化的某些必然规律。在这种演化中，笔法运动的空间形式是主要的，也是主导的方面。这种形式上的自律现象并不与简化的趋势相悖，但它确实带来一些意外的构成特征。此外，将形式自律的线索与其他各种陈述进行比较时，能够较为方便地在那些并置的、似乎无法证伪的假说中挑选出更为合理的解释。

章法的构成

一、轴线与轴线图

在随意书写的任何一个汉字上，都可以作出这样一条直线：它的位置表示这个字倾侧的方向，同时把这个字分成感觉上分量相等的两个部分（图36）。如果要检查直线位置的准确性，可以转动书页，使直线处于垂直方向，看直线两侧墨线的分量与所占据的空间是否均衡。

我们把这样作的直线称为单字轴线。每个字的轴线确定了这个字在作品中的位置和趋向。

当然，依靠感觉作的轴线难言精确，但是测验证明，人们这种感觉的差异很小。图37是我们对十五位学习过半年书法的成年人进行测验的结果。我们让每人独立作出这些字的轴线，根据这些轴线位置的平均值作理想轴线，再测量所有轴线与理想轴线的倾角误差与中心距误差。除个别情况外，误差保持在

图36 单字轴线

一个很小的范围内。

如果在一件书法作品上作出所有单字的轴线，便得到这件作品的轴线图。（图38）轴线图上二字轴线的连接，有这样三种情况：1.轴线在二字之间相交或重合；2.平行；3.不相交亦不平行。（图39）

把作品与轴线图进行比较，可以发现，作品连贯性强的地方，轴线总在两字之间相交或平行（图39a、b）；连贯性差的地方，轴线在两字之间无交点，

图37　单字轴线的误差

也不平行（图39c），反之亦然。推究其原因，在于人们具有下意识地迅速感受物体或图形重心及趋向的能力，而单字轴线实质上便相当于图形重心的趋向线。轴线在二字之间重合或相交时，观赏者的感觉顺势而下，承接贴切而自然，即使二字距离较远，点画各自独立，仍然能够保持密切的内在联系；相邻单字轴线互相平行，反映了观赏时感觉的复现和呼应，相邻各字也能保持很好的连贯性；二字轴线既不相交又不平行时，对运动趋向的感觉在这里中断，感觉经过短暂的停顿、搜索、漂移，再顺着另一条线继续前行——轴线图上这时出现断点，这种断点如果安排得当，无疑对调整作品的节奏大有

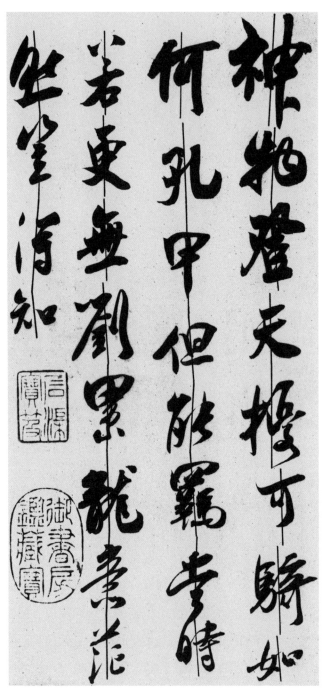

图 38　南宋·吴琚七言诗帖

图39 单字连接的三种方式

好处，但安排不当或断点过多，感觉被频频打断，作品则显得支离破碎。

由于轴线图与审美感受存在如此密切的联系，它作为分析作品线结构的一种技术手段，作为研究作品线结构的一种模型，给我们带来了意想不到的结果。

轴线图简略而形象地反映了书法作品各组线条（一般每字自成一组）之间的内在联系，人们可以据此方便地判断一件作品在连贯性方面的得失。从来难以言说的"行气"[1]，清晰地展现在人们面前。

其次，在书法作品中，除去可见线条对人们的感觉产生作用外，每一组线条的趋向也引导人们的感觉按一定方向运动，从而对审美感受产生重大影响，因此，这种运动成为构成书法作品内在节奏的重要因素，它一般落在人们的意识之外，而轴线图则形象地揭示了这种运动的趋向，揭示了作品内在的节奏和韵律。例如清丽、雅致的作品，各行轴线接近于直线或平缓的曲线；奔放、激

[1] 行气，指一行中各字的连贯性。

切的作品，各行轴线则多由波动强烈的折线构成——轴线图几乎成为作品情绪变化的示波图像。

其三，由于单字轴线反映了各字的位置和趋向，它实际上成为各字的"骨骼"，轴线图则成为作品的"骨骼图"——它虽然不能反映各组线条实际占有的空间（实际占有的空间由单字的外接多边形所决定），但反映了各组线条的趋向和承续关系，反映了各行轴线之间距离的变化，反映了邻行之间的呼应、离合，同时也在一定程度上反映了作品线条的疏密分布——这里几乎包括了章法一切重要的构成因素，因此轴线图虽然在作品上并不存在，却成为统领作品章法的"经络"。

长期以来，对于一件作品章法上的得失，人们常常深有所感，却无法准确地形诸语言，尽管人们的审美经验不断累积，谈到章法时，却不得不用那一套陈旧的语汇。这也限制了人们对章法获得更深刻的感受和认识。[2] 问题在于缺乏这样一个支点，在这个基础上，我们能方便而清晰地展开对书法作品线结构的丰富感受。

轴线图或许为我们提供了一个这样的支点。

二、前轴线时期

我们对大量作品进行轴线图分析，希望由此发现章法构成的某些规律，但是在研究中越来越清楚地显示出书法史上章法发展的脉络，使我们不能不把对规律的探索依附于对构成历史的探索。

汉字在商代甲骨文和青铜器铭文之前肯定有一个长时期的发展过程，由于这一阶段的文字资料极为缺乏，我们对章法的考察只有从商代甲骨文和青铜器铭文开始。

商代青铜器铭文大部分文辞简略，到晚期才有少量字数较多的铭文出现，

[2] 现代哲学对语言的制约作用多有论述，可以参见《结构主义与符号学》所引萨丕尔（Edward Sapir, 1884—1939）的一段论述，上海：上海译文出版社，1987 年，第 23 页。

商代文字中线结构所取得的成就，主要反映在甲骨文中。

商代甲骨文已经显示出比较熟练的书写技巧，点画平直，单字结构匀称，排列整齐，风格统一。但是，当我们用轴线图进行构成分析时，遇到了一个困难：轴线图某些地方与我们对作品的感受不相符合。如图 40a-f 所示，轴线图基本上为分成数段并保持一定距离的垂线。按前面的分析，保持一定距离的平行轴线仍应具有连续感，但是由于甲骨文以水平和垂直点画为主，垂向轴线

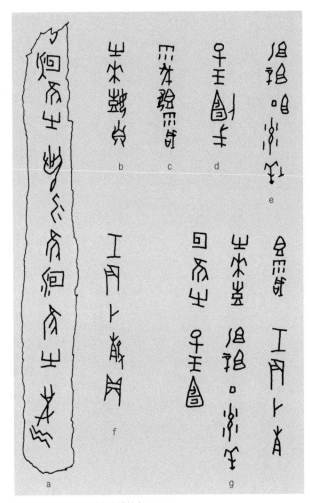

图 40 奇异连接：偏旁代替单字

几乎成为一切甲骨文字的基调——垂向行轴线的这种单纯性、明确性使它对连续有着更为苛刻的要求，它对平行偏移的单字轴线极为敏感并产生拒斥作用，因此轴线图在这些地方移位、断裂。

这是轴线图直观上的区别，作品与轴线图上移位、断裂相应的位置上，却呈现出另一种情况。如图 40c 最后三字，轴线图为断开的三段垂线，但实际上这三字已经形成联系紧密的一组线条，不能再用第一节所述的轴线来表

图 41 奇异连接：部分代替整体

示它们的构成关系。从单字承接来说，它们是不够妥帖的，但各字之间、各部分之间却明显存在一种良好的承续关系。再如图 41a 中的字，它的左上部与卜字存在极好的承续关系，但在轴线图中不能得到反映。

轴线图无法揭示这一部分甲骨文章法构成的秘密。

为什么会出现这种情况呢？

轴线与轴线图实际上依赖于这样一个我们尚未言及的前提：单字已经形成独立的、内部联系紧密的个体。如果不是这样，便不可能用一段直线来概括地反映一个字在我们心中所引起的感觉状态。

甲骨文字并不充分地具备这一前提。

汉字字形很早便已形成分立的个体，单字音、义的独立，又强化了人们的这种观念，到今天，单字独立已是司空见惯、无须经意的事实。但是，由于汉字有结构组合性极强的特点 [3]，在形成汉字独立的强固观念之前，

[3] 形声——由若干部首组合成字；象形——合体象形字的组合性不言而喻，较复杂的独体象形字亦反映事物各部分的结构与组合；合文——若干字并作一字。更详细的论述，可参见高亨：《文字形义学概论》第五章，济南：齐鲁书社，1981 年。

必定有一个逐渐演化的过程，商代甲骨文和前期青铜器铭文便留下了这种演化的痕迹。

由于单字独立的强固观念尚未形成，必然影响到书写时的整体感，因此在甲骨文中常常可以看到脱离整体结构而刻意安排某些笔画的例子。

我们把由于上述原因而产生的单字的特殊承接称为奇异连接。它们分为以下几种类型：

甲（a）：偏旁代替单字（图40）。我们把那些承接不够理想的单字除去某些部分后，如图40g，得到的是良好的吻接，那些被我们略去的偏旁像是多余部分，额外添加的部分，用来承接的偏旁被当作独立的个体，占据了整个字应占据的位置。特别有意思的是左边那片甲骨上同样两字的不同处理：第一处，卿的左偏旁被弃之不顾；第二处，卿被当作一个整体与下字吻接。这生动地反映了过渡时期感觉未定型的特征。

这一类连接在甲骨文中非常普通。合文一例（图40e）附于此。

甲（b）：部分代替整体（图41）。图示各例中的下字同上字都有明显的错位，轴线不相吻合；但是下字总有一部分与上字保持较为紧密的关系。我们如果把下字挡住一部分，或者设想下字从上字之下联系紧密的那一部分开始书写，我们总可以在某一笔画之后停下来，发现已完成的部分同上字吻合得很好，如图41e。可以做这种推测：书写者对下字整体与上字的连接并无周到的考虑，但对下字某一部分与上字的连接在意料中，亦在控制中。这好像是一位不太高明的棋手，他只能看出一两步之内可能发生的变化，而无法做更长远的预计。

乙（a）：下字首画起端位于上字中点（图42）。甲骨文通行的、严格的书写顺序或许是永恒的秘密，或许根本就不存在，不过在某种场合，我们如果设想一下各种可能的笔顺，即是说，还原一下这些字的线结构构筑过程，会有一些意想不到的发现。如图42c，下字的右偏旁不太可能先行完成：预先留出左偏旁的位置，这不必要地增加了难度；挡住左偏旁进行检查的话，右

图 42 奇异连接：下字首画起端对准上字中点

偏旁往右偏移多少也找不到依据。然而，如果挡住右偏旁，则上下字连贯极好。相形之下，先书写左偏旁较为符合情理。如果再除去左偏旁下面一笔画，并用覆盖物把剩下的一画下端挡住，然后将覆盖物一直向上推移，可以发现，这一竖的起端正位于上一字轴线正下方。如果对其他各例进行同样的分析，我们可得到如图 42f 所示的结构：下字保留的笔画的端点被十分小心地安放在上字轴线下端。由于这种精确性，说明它不是一种偶然现象，而是人们不成熟的对称、匀整观念的反映。最后留下的笔画就是下字首画。图 42f 中有四例出于同一组甲骨文，说明这种心理动机对一位书写者来说，已经可能成为强有力的支点。这种谨慎当然有其幼稚的一面，最后二例随着下字首画的完成，便已失去平衡，下字构筑的完成，当

然更远离首画落笔时所寄托的用心，但是这里表明了作者们对准确、整齐的刻意追求。从章法构成的心理来说，这一点是极为重要的。

乙（b）：下字首画起端位于上字边线处（图 43）。甲骨文中竖画大多呈垂向排列，这一方面造成垂向单字轴线，一方面造成甲骨文的方正之感，使甲骨文的侧边轮廓界限分明，而相连各字的宽度大体一致也就成为排列整

齐的原因之一。这种对宽度的敏感和追求,造成书写心理上对侧边的重视,把上字侧边当作定位基准,自然成为可以接受的事实,不过由于未曾充分考虑后继笔画的影响,也会造成承接上的"失误"。我们可以作出它们下字首画承接上字的构成图(图43d)。从不同甲骨上得来的这些例子,生动地表现出一种严格的,我们所不熟悉的构成法则。

上述分析当然是推测,只是一种可能存在的构筑过程,我们毕竟拿不出证明构筑程序的确切证据,但是覆盖法

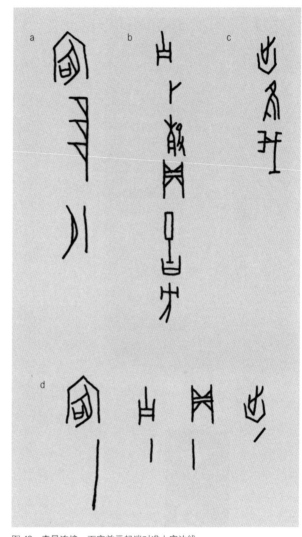

图 43 奇异连接:下字首画起端对准上字边线

使我们有可能体验到构筑时的某些心理过程。在甲骨文中,只有以力求工整为心理背景,才可能为各种构成方式找到统一的、普遍适用的解释。当然,这里所说的工整只是一种意愿,同后人所理解的工整分属不同的层次。

这一时期,人们对整齐有着单纯而顽强的追求,使奇异连接与别处的正常吻接,与甲骨文字点画的整饬、简洁,形成统一的整体。

图 44a 西周·夨方鼎铭文

图 44b

我们试对一件完整的作品进行构成分析，看看当时人们对工整的追求贯彻到何种程度。

甲骨文构成的特点，也出现在商代以及西周前期的青铜器铭文中。夨方鼎是 1973 年于辽宁省喀左北洞村出土的一件周初青铜器，器内铭文四行（图 44a）。这篇铭文尽管各行书写紧凑有序，行轴线仍然使人产生断裂感、动荡感。如果我们把所有不理想的连接用覆盖法进行分析，可以得到一系列连接的下字首画构成图。铭文共二十三字，连接点十八处，其中奇异连接十三处。这十三处奇异连接全部分属于上文所述的类型：甲（a），两处；甲（b），两处；乙（b），九处。奇异连接占 72%，可见铭文造成断裂、扭曲、动荡感觉的原因；侧边定位占奇异连接的 69%，占全部连接的 50%，决定了这篇铭文章法上的特殊风格。

铭文第二行"在穆"二字的连接我们归之于甲（b），实际上它介于甲（a）与甲（b）之间。分析这一处连接，必须先找到下字中首画或首先完成的部分。在各种可能的书写顺序中，大概以图 44b 的构成最为合理，书写者完成这一构成之后，再补充这个字的其他部分。图 44b 是一处十分完美的连接。

我们所有的努力客观上揭示了这样一种事实：所有甲骨文和青铜器铭文的作者，都在顽强地、认真地追求着章法上的工整。尽管由于对工整的把握还不够成熟，但动机十分清晰。换句话说，在这个时期书写者的心理中，存在一个单纯而顽强的意愿，不管他们的技术手段如何不同，风格有何区别，总能发现这种意愿决定性的影响。

我们把这种蕴藏于心理深处的单纯的意愿称作主导意向。在我们讨论的这一时期中，主导意向的高度统一十分引人注目。在延续若干世纪，遍布广大地域的作品中，能保持一个统一的特征，无疑揭示了历史运动的某种趋势。主导意向的高度统一，可能是一切前期艺术史的共同特点。[4]

对主导意向的认识改变了我们面对早期文字所产生的神秘感。主导意向是一种潜意识。主导意向的单纯、统一，以及它所处的较深的心理层次，使它不容易受到干扰，从而导致早期艺术形式的单纯与统一。就这一点而言，并无丝毫神秘之感。如果利用前面叙述的方法深入这一时期所有线条构筑的过程，我们将在每一组结构中体验到质朴而真诚的努力。

让我们回到历史。

我们把上古至春秋末年这一段时间称作章法的前轴线时期。因为这一时期正处于形成确定的汉字分立观念的过程中，以单字为独立个体的书写技巧尚未完全成熟，在许多情况下，还无法用轴线和轴线图来准确反映章法构成的特点。限于已发现的文字资料，我们只能较为详细地讨论这一时期的后一阶段。

甲骨文代表了商代书法的成就。

𢼃方鼎是西周早期铭文的代表作。

周武王时期的天亡簋铭文（图45）也是一件保留浓厚稚拙情趣的作品。

[4] 研究人类早期艺术的创作心理是非常困难的，一般来说，结论都是难以证明的假说，但覆盖法使我们在分析早期汉字书写心态时观察到了一些特殊的现象，使通向结论的道路有所改变。这里可能具有一种方法论的意义。只要我们找到新的合理的解读方式，完全有可能揭示出人类早期艺术的更多秘密。

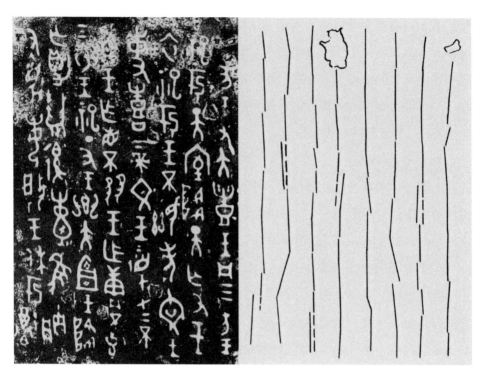

图 45 西周·天亡簋铭文

它的点画不像甲骨文那样平直，结字、章法都显得奇矫粗犷；初看似乎过于散漫，仔细寻绎，可以发现它频繁地使用甲骨文的奇异连接，似乎用一根缰绳把一群天真烂漫的野兽串联在一起——它们跳掷腾挪，绝不安宁，但也始终无法逃逸。

不过，青铜器铭文的章法很快便趋向于整饬。西周早期和中期（武王至恭王）的大部分铭文排列整齐，几乎看不到甲骨文和天亡簋铭文中自然生动、出人意表的构成。孝王时的大克鼎铭文中，竟然铸上了一个个方格，于是在一个框框中的精心安排，代替了两字承接无限变化的可能。章法简化成对方框的尊重。不曾铸出框格的铭文，书写时也可能画有格线，如盂鼎、静簋、史墙盘、永盂等，铭文行列都十分整齐。工整化成为整个前轴线时期章法发展的主导线索。

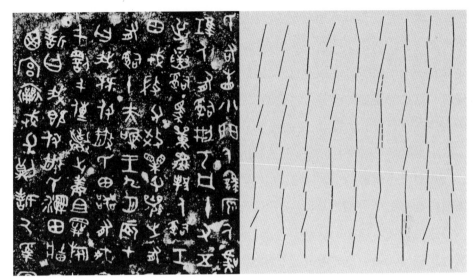

图 46　西周·散氏盘铭文（局部）

西周后期，铭文一方面顺着这一趋势发展而更形成熟，如虢季子白盘；另一方面，以散氏盘（图46）为代表，表现出对章法的另一种追求。散氏盘铭文中仍然存在无形的框格，每一字的活动范围事先便被限定，天亡簋中串联的野兽被关进了单独的囚笼，然而每一头野兽都不甘系累，左右奔突。

如果我们将轴线图稍做一点修改，用虚线表示偏旁承接或部分承接时承接部分的轴线，那么，轴线图大体上还是能够反映从单字独立的观点来看时章法构成所达到的水平。

比较散氏盘与天亡簋的轴线图。

就作品来看，散氏盘铭文排列较为整齐，而天亡簋铭文大小错落，左右穿插，章法上似乎更为放纵，但轴线图所反映的并非如此。天亡簋轴线图表明，它垂向单字轴线较多，断点较少，因此从章法上来说，相对平静，而散氏盘垂向轴线很少，断点却很多，每一个字似乎都在寻找奔突的方向，虽然行列隐存，但几乎每一段轴线都是对行列的冲击，表面的整齐掩藏着深处剧烈的动荡。

这两件铭文是有本质区别的，前者是商代甲骨文章法的延续和发展，与甲骨文一样，同是工整这一主导意向的产物；散氏盘则不同，如果注意到它是处在一个已能较好地控制行列的时代，而且是在规定的行列中书写，不难理解，这种动荡与冲突是对工整的一种不满、一种反抗：长期左右章法发展的主导意向受到了挑战。同时的虢季子白盘无疑是章法构成主导趋势的产物，而散氏盘则是章法发展主线上旁逸斜出的一支。这一支意味深长。

甲骨文中所谓的个人风格，始终被牢牢地限定在一个时代的书写习惯中，而散氏盘铭文对一个时代主导意向的挑战，或许可以算作真正的个性的表现。不必强说散氏盘铭文的章法是有意识的构筑，但实用要求左右下的工整化、装饰化趋向，同一门艺术的独立和深化所要求的丰富表现能力之间的冲突，无疑于此肇源。

前轴线时期结束了。这一时期，主导意向明确，并且充分社会化，保证了章法发展的清晰脉络。由于人们单字分立观念并不严格，作品出现了一些后代几乎见不到的构成方式，这是造成这一时期作品神秘感、古拙感的重要原因之一。不过，到这个时期的后期，汉字已经经过长期的发展，单字分立观念不强只是一种历史的遗存，只是一个漫长时期留下的尾声，这正是被当时人们所着意克服的不足。他们对引起我们浓厚兴趣的线结构的神秘组合毫无依恋之情。事实上，那种遗存的观念——或者说遗存的感觉，以及与此密切相关的奇异连接，不久便在大部分作品中消失殆尽。

三、轴线连接的发展

春秋以后，章法构成上工整化的趋势有增无已。人们已经能够熟练地做到轴线端正、行列整齐，轴线的承接越来越准确、严密，如侯马盟书、曾侯乙墓竹简、秦律简、马王堆汉墓帛书、武威医简等，轴线吻合良好，很少出现断点；至于中山王罍鼎、鄂君启节（图 47）、泰山刻石、新嘉莽量、熹平

石经等装饰意味较浓的文字，更是排列整饬，近于精确。这些，都是章法构成工整化的典型作品。

工整化技巧的成熟，当然为书法艺术的发展准备了一些必不可少的条件。它使单字的结构、位置成为可以准确控制的因素，使轴线连接的发展有了可凭借的基础。但是，由工整这一主导意向导致的章法构成严格的序列化，限制了作品的表现力，也容易把创作引上装饰化、图案化的道路。当工整作为一种顽强争取而又并非轻松的目标时，是那样质朴而不乏天趣，但是当工整能被轻松地把握并趋于精确时，创作心理便悄悄发生了改变。

然而，这一时期的某些作品，似乎继承了散氏盘的传统，表现出自由放任的一面。已经成熟的工整化技巧不能不影响到它们，但它们总不安于那条规规矩矩的轴线，不时生出一些出人意料的变化。秦代诏版文字（图48）大多草草刻制，常常可以见到以偏旁承接上字的情况，但大多数字仍然衔接完好；行轴线往往呈现曲线形，这是诏版文字章法构成上最大的特点。汉简中有一批草书作品表现出更为自由的倾向，如居延汉简（图49），虽然由于木简宽度的限制，行轴线不可能有大幅度的摆动，但单字轴线左右欹侧，使行轴线变得十分生动。草书暗示着章法构成的灿烂前景，但是它的重要影响要在晚些时候才表现出来。

行书的出现，使日常运用的文字有了一种既便于写读，又生动流畅的形式，这对于章法构成具有重要的意义。

魏景元四年简（图19）是一种稚拙的行楷书，字体大小相差悬殊，为侧边轮廓和行轴线的变化创造了条件。它预示着这种新生字体在章法构成上所具有的极大潜力。

此后两百年中，基本上完成了楷书代替隶书、行草书代替其他日常应用字体的过程，轴线连接也在这一兴替中发展到新的水平。

这是一个技巧逐渐累积的过程。这两百年中所有的作品，大体上都能归入我们上面谈到的两条线索：工整化促进了人们对线结构的熟练把握，但阻碍了表现力的发展；自由书写常有草率的痕迹，但充满生机，为个性、情感

图 47　战国・鄂君启节

图 48 秦·诏版刻辞

图 49　东汉·居延误死马驹册（局部）

的表现开辟了广阔的前景。反工整化的书风来源于散氏盘，或者是我们还不知道的一个更为久远的源头，它经常是粗糙的、无拘无束的，然而也随着整个时代对线结构的熟悉过程而不断进步，即是说，既保证自由，又逐渐提高轴线连接的严整性。这里，已经可以看出两条线索的合流。无疑，此中最杰出的人物是王羲之。

《姨母帖》（图50）是王羲之早年的作品，字体端正、质朴，单字轴线多近垂线，行轴线也趋向于垂线；行轴线断点较多，但错位距离很小。这是作者未形成自己章法风格时的作品。

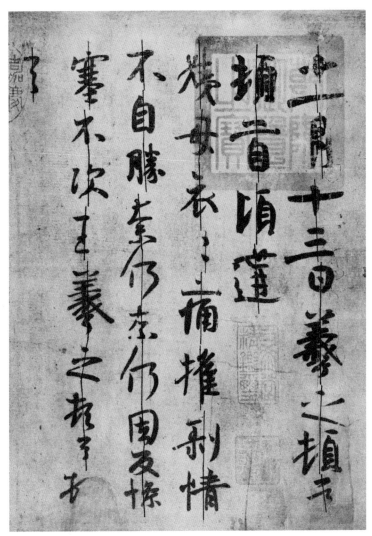

图50　东晋·王羲之《姨母帖》

作者不满于工整化，但仍然受到工整化风格的影响。

　　《孔侍中帖》（图51）表现出出色的控制行轴线的技巧。粗略看来，行轴线趋向平稳，与《姨母帖》相似，但各段轴线吻合严密。"孔—侍""忧—悬"两处错位较大的断点成为流畅、缜密的节奏中有力的顿挫，使稳重中平添生动之致。

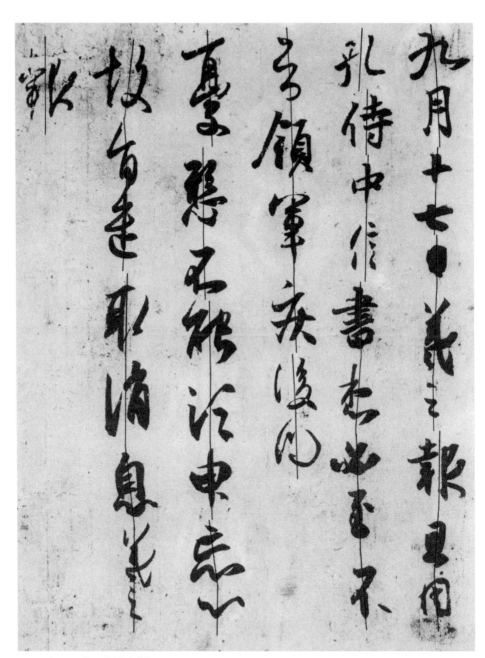

图 51　东晋·王羲之《孔侍中帖》

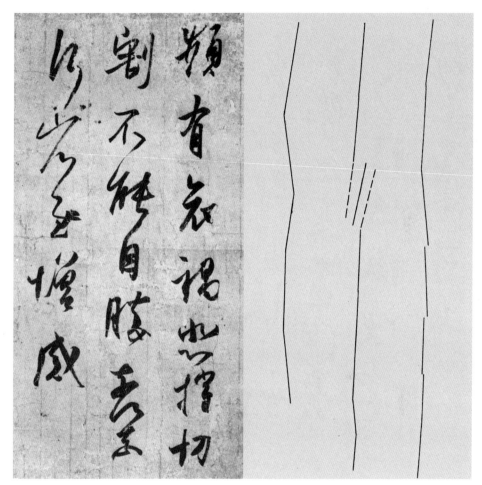

图 52　东晋·王羲之《频有哀祸帖》

　　《频有哀祸帖》（图 52）、《丧乱帖》（图 53）章法变化极为丰富：摆动幅度较大的折线轴线、奇异连接的重新出现、行轴线之间的微妙配合……这一切，使它们的轴线图表现出从来没有过的动人变化。

　　王羲之以前的作品中，单字轴线倾斜一般不超过 6 度，而以接近垂线者为多，《姨母帖》《孔侍中帖》同此；汉简中出现过一些倾斜 6 度以上的单字轴线，但同上下字吻接不好，散氏盘铭文当然尤为典型，这些单字动感强烈，但影响轴线的流畅性。王羲之《频有哀祸帖》《丧乱帖》中超过 6 度的

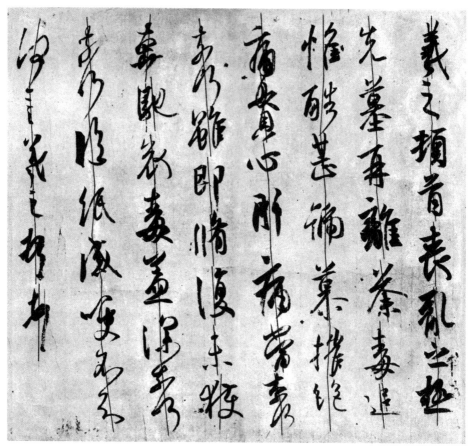

图53　东晋·王羲之《丧乱帖》

单字轴线占73%，但是它们与其他单字轴线吻接良好，行轴线因此呈现为连续的折线，这样既造成了感觉上的强烈波动，又保持了作品的连贯性，如《频有哀祸帖》一、三行，《丧乱帖》二、七、八诸行。

偏旁承接上字、部分代替整体，这两种源于甲骨文的构成方式在这两帖中重新出现。当然，心理背景已经全然不同，甲骨文中是单字独立观念不强时对工整的顽强追求，而这里是对轴线有良好把握能力时对丰富变化的向往，因此这里的奇异连接形式也有所变化。如《频有哀祸帖》第二行，"能"字左右两部分分别连接上、下两段行轴线，但这两部分又用一条有力的线段连

接在一起，使行轴线产生强烈的节奏变化，而上、下两段行轴线意外地平静、连续，更强化了这一效果。

行轴线之间的呼应，是王羲之作品极重要的一个特点。《孔侍中帖》一、二、三行之间，四、五行之间，都表现出一种明显的配合：后面一行轴线的波形与前一行轴线的波形相似，但细节又很不相同，造成了章法构成上动人的效果。《频有哀祸帖》与《丧乱帖》轴线之间的呼应更复杂，也更微妙。《频有哀祸帖》三行轴线趋势约略相似，其中第三行与第一行更为相近，但顿挫比第一行更有力，行首三字互为反向倾斜的轴线，把波动推向高潮；第三行轴线可以视作第一行轴线的重现和激化，第二行轴线则作为二者的过渡，大趋向的近似，暗示了第一轴线的主题，但中部的奇异连接既同上、下段轴线平稳的节奏形成强烈的对比，向右倾斜的轴线又同相邻两行轴线相应部分的左倾轴线形成强大的张力，统一中的无穷变化令人心折。此帖虽只短短三行，却成为章法构成技巧的渊薮。再如《丧乱帖》，大部分行轴线都略向左侧倾斜，形成此帖构成的特殊面貌；首行第一字轴线脱离这一趋势，略向右平移，正好维持了整行轴线的稳定，但又无碍于轴线向下方流动的基调；二、四、五、七行轴线成为第一行主题的变奏；三、六两行轴线趋于垂直方向，平衡了作品重心左移的不稳定感，这两行轴线与两侧轴线线型微妙的呼应、下部极为细心的吻接，使它们在作品中成为无形的支柱；第八行轴线也有类似作用，它第一字右倾的轴线与第六行首字右倾轴线一起，与其他各行轴线起端的左倾趋向对峙，也成为维系作品平衡的重要力量。

王羲之作品章法构成的丰富变化和绝妙配合，使它们成为极为生动而又高度统一的杰作。他每一件作品都具有特色鲜明的构成，这绝不是在形式层次着意摆弄各种技巧所能做到的。一切无疑统一在他心中更深的一个层次上，而每一件作品，不过是这一层次不同状态的随机显现。或许情感是影响随机显现最重要的变量。《姨母帖》《频有哀祸帖》《丧乱帖》三件作品都与伤逝有关。《姨母帖》为形成个人风格之前的作品，还看不出轴线图与情感状

态的关系；《频有哀祸帖》《丧乱帖》则不同，顿挫分明、摆动强烈的折线，与《孔侍中帖》《得示帖》轴线线型颇有距离。细心审读文辞，感情节奏与轴线线型，与整个轴线图，确实存在一种默契。

王羲之这些作品标志着轴线连接所达到的新高度。轴线连接经过漫长时期的发展，终于使工整化与反工整的自由书写统一了起来。王羲之成为一个重要的标志。轴线连接的各种方式，在他的作品中得到集中的表现。这不是一种技巧的简单汇合，而是沉入深心，再与心理内容融合在一起的自如运用。王羲之暗示着对线结构把握能力的理想状态。此后的岁月中，构成方式不断丰富，但工整与反工整、构成与心理活动所产生的张力，一直是保证作品魅力的重要手段。

《兰亭序》（图54）是一件不能不提到的作品。这件作品的真伪还有争议，但它无疑是上述诸帖之后一件极为重要的作品。

《兰亭序》轴线图手法细腻，吻合精巧，奇异连接消失；各行轴线呈曲线线型，但变化平缓，与文章情致谐调；相邻轴线之间仍以相似线型取得呼应，但有一部分轴线并不遵守这一原则，如三、八、十、二十四等行轴线，这样造成轴线间空间的生动变化，调整了轴线图的节奏，与《丧乱帖》三、六、八诸行轴线异曲而同工。

《兰亭序》虽然流美娟丽，但它的章法构成确实是王羲之前述诸帖的苗裔。然而，它毕竟属于新生的一代，同后世审美趣味比较接近，它在书法史上所产生的影响，远远超过王羲之所书其他各帖。

从东晋后期到五代，轴线连接虽然演化出众多的面目，但基本原则——单字轴线的判断、各种基本的连接方式、吻合与断点的作用、相邻轴线的呼应、线型与情调的统一等——不曾发生改变。当然，这些基本原则的灵活运用，使各个时代都产生了一些自具面目的佳作。如王献之《鸭头丸帖》（图55），看似随意挥洒，不求精善，实际上轴线图无一断点，吻合极为严密，与流畅的笔触取得很好的统一；欧阳询《梦奠帖》（图56），单字轴线多向

图 54　东晋·王羲之《兰亭序》（局部）

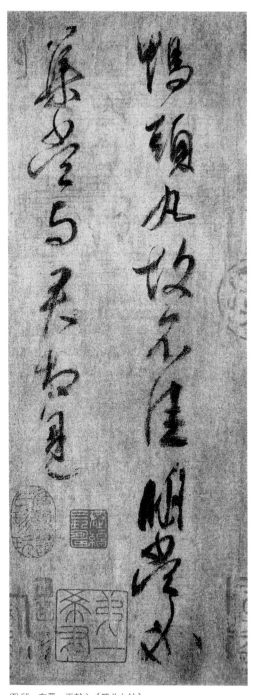

图 55　东晋·王献之《鸭头丸帖》

左微侧，但行轴线走向又取垂线，因此左倾轴线的平行吻合成为此帖突出的特点；临本《汝南公主墓志》（原作书于唐贞观十年，公元 636 年），单字轴线自由倾侧而又能较好吻合，深得《兰亭序》个中三昧，只是全作断点较多，略显散漫，在这一点上可能临本同原作有一定距离；杨凝式《韭花帖》（图57），行距、字距都比较大，但单字轴线细心的连接，使近于散置的单字缀合成一件天衣无缝的作品。

北宋初期的书法创作在章法构成上没有重要进展，直到苏轼、黄庭坚出现，才形成宋代书法的特殊面貌。从他们行书作品的字结构来看，黄庭坚开阔舒展，一有机会便把点画夸张地送出，为每个字占领尽可能宽阔的空间（图58）；苏轼圆浑茂朴，起止随意，但必要时也能伸展夸张，如《黄州寒食诗帖》（图59）。这样，由于某些点画形状、尺度的改变，使他们的作品单字结构

图 56　唐·欧阳询《梦奠帖》

图 57　五代·杨凝式《韭花帖》

图58　北宋·黄庭坚《经伏波神祠》（局部）

改变了王羲之系统的作品字结构趋向圆形的情况，转而趋向多边形。

所谓趋向圆形、趋向多边形，只是相对而言，因为我们总能为任何一个汉字作出它的最小外接圆，也总能把一个汉字用一个最小面积凸多边形围起来（图60）。关键在于每一字外廓的大致形状在作品章法构成中起到怎样的作用。

我们作出苏轼《黄州寒食诗帖》、黄庭坚《经伏波神祠》以及王羲之《丧乱帖》《频有哀祸帖》《孔侍中帖》《平安帖》《得示帖》《二谢帖》六帖每一字的最小外接圆，然后计算外接圆重叠的比率：

王羲之六帖	3.5%
苏轼《黄州寒食诗帖》	42%
黄庭坚《经伏波神祠》	86.3%

如果一个字的最小外接圆是完整的，那么这个圆便会形成一种无形的张力，同时暗示这个字在作品中独立而稳定的地位，这时，每个字是一个独立的节奏段落（图61a）；然而，当外接圆重叠时，便破坏了外接圆的完整性（图

图 59　北宋·苏轼《黄州寒食诗帖》（局部）

61b），外接圆所具有的张力被削弱；当重叠率达到一定数值时，外接圆失去
独立性，张力消失（图 61c），外接圆因此而失去存在的意义，用多边形概括
单字外廓更符合实际感受（图 61d），相对独立的字结构之间产生了更为密切
的联系，轴线连接长期以单字为节奏段落的情况开始有了变化的可能。

　　当一个字的外廓不能用圆形而需用多边形来简化时，单字的连接便不知
不觉改变了性质。圆形串联时外廓只有一点趋近或接触（图 61a），而多边形
串联时则以点与线、线与线的接触为多（图 61d），线与线接触时当然有强烈
的亲近感，而点与线接触或趋近时，会产生揳入的感觉，这也有力地加强了

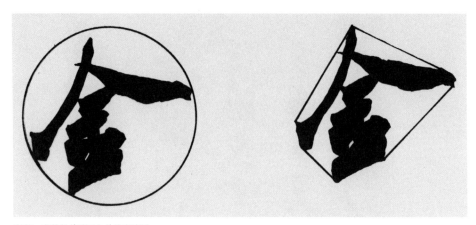

图60　字结构外接圆与外接多边形

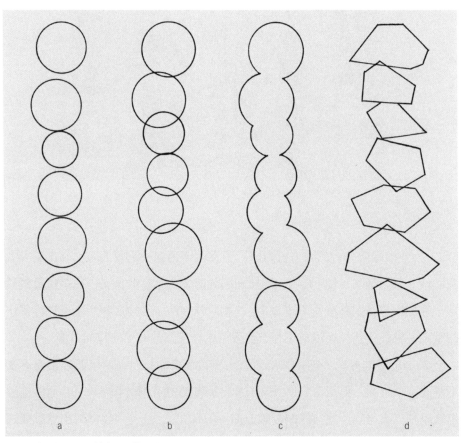

a　　　　　　b　　　　　　c　　　　　　d

图61　作品字距不同时各字之间的关系

两者之间的联系。多边形顶点、边线之间相互接触时可能出现的种种变化，是圆形串联时所不具备的。典型的多边形连缀给人以一种垒石之感。另一方面，由于穿插、重叠的结果，行轴线不连续时单字也会产生一定的切近感。因此，它既有可能加强单字轴线连接的严整性，也有可能据此而放松对轴线吻合的要求，对轴线连接造成损害。

我们再挑一些不同时期的作品进行外接圆重叠率的比较，以见出构成演化的踪迹：

王羲之《丧乱帖》	4.8%
（传）王羲之《兰亭序》	14.3%
王献之《地黄汤帖》	13.2%
王珣《伯远帖》	17%
颜真卿《祭侄稿》	21.5%
苏轼《黄州寒食诗帖》	42%
黄庭坚《经伏波神祠》	86.3%
米芾《苕溪诗》	16.3%
赵孟頫《洛神赋》	4.8%
董其昌《行书诗轴》	2.9%
张瑞图《行书诗轴》	46%
倪元璐《行书诗轴》	49%
王铎《行书轴》	38.3%

东晋以来，由于对书法艺术表现力的自觉追求，使形式多样化、复杂化、个性化，同一时代作品的外接圆重叠率不相同，同一作者的不同作品，重叠率也有所不同。我们在这里选取的都是各个时代代表作者的代表作或典型风格作品。一般说来，这些作者所有重要作品的外接圆重叠率与这里所列的数

图62　北宋·米芾《粮院帖》

字误差不超过10%，因此以这些数字代表作者们构成风格所属的类别，是没有问题的。

从王羲之到黄庭坚，外接圆重叠率不断上升，说明加强字与字之间的联系是人们长期致力的一个目标。这是轴线连接在工整化阶段之后的重要趋向。

黄庭坚当然是这种趋势发展到极端的特例，同时和后世都很少有重叠率达到80%以上的行书作品。黄庭坚行书的构成风格同他自己的草书倒是十分接近，这里暗示着单字轴线连接的极限和转化的契机（参见第四节）。

米芾的重叠率远低于苏、黄，但高于王羲之、王献之，与王珣相近，低于颜真卿，这从一个侧面反映了米芾在宋代所处的特殊地位。比起苏、黄，他当然更接近前一时期的书风，但米芾毕竟有强烈的个性，他吸取了前代大师保持精熟连接的一切技巧，但又能在适当之处突然荡开，造成明显的断点，加上单字轴线的自由欹侧，轴线节奏变化十分生动。（图62）这样强烈的节奏变化，只有在对轴线连接具有极好驾驭能力时才不致造成对连续性的损害。

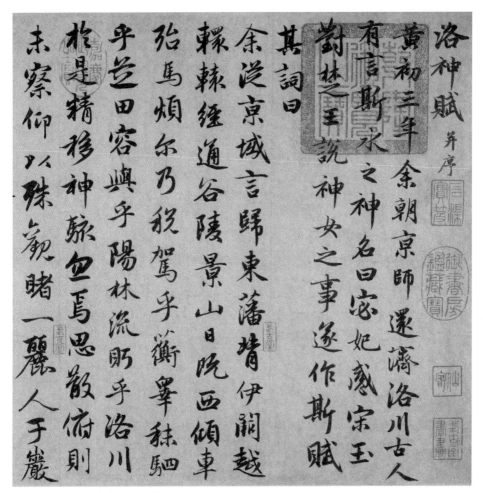

图 63　元·赵孟頫《洛神赋》（局部）

沿着这一道路去追求的人们，几乎无不受到他的影响。晚明的王铎，即是继承米芾的构成风格并加以创造性发展的一位重要人物。

赵孟頫（图 63）与董其昌重叠率之低，说明他们在章法构成上退回到一个更早的时代，这同他们偏于古典的书风是一致的。董其昌的章法构成很有特色，但对于基本构成方式没有做出贡献。

晚明几位书法家重叠率突然上升到40%，甚至更高，是一种不寻常的现象。

社会崩溃的预感在他们心中引起强烈的焦虑，"温柔敦厚"的儒教再也无法掩蔽内心的不安，张瑞图、黄道周、倪元璐作品中紧促的结构、迅疾的节奏，特别是黄道周、倪元璐那迫不及待的、焦渴的笔触，似乎可看作他们心理的写照。这三位作者运笔节奏与章法构成上的类似，成为书法史上引人注目的现象（图64）。

王铎无疑是这一潮流的中坚人物，但是他的作品与这三位作者有一些区别（图65）。倪元璐等人的行轴线趋于垂线，略感单调，王铎的轴线形式却很有变化，行轴线之间的呼应也非常生动；倪元璐等人一味压缩字与字之间的距离，王铎却采用多种轴线吻合的手段来建立单字之间的联系，所以尽管外接圆重叠率略低，并不曾影响到单字连接的紧密性。

王铎行书单字轴线最大倾角超过以往任何时代的作品。王羲之单字轴线最大倾角为15度，黄庭坚行书单字倾角偶尔达到12度，绝大部分单字倾角不超过7度，米芾10度，董其昌6度，张瑞图10度，倪元璐8度，而王铎高达25度。王铎作品中倾斜10度以上的单字轴线比较常见，同时由于相连单字轴线经常采用反向倾侧的连接，两段轴线的夹角有时可小至148度（相对倾角为32度），这使王铎行书作品的行轴线表现出前所未见的强有力的弯折。

从单字轴线的连接来说，王铎作品中最引人注意的是奇异连接的重新出现（图66）。前轴线时期之后，奇异连接从绝大多数作品中消失，然而在少数作品，如秦诏版文字、汉简以及王羲之的某些作品中，都作为一种具有特殊表现力的构成手段而存在，这条线索未曾完全断绝。王羲之受到后人的顶礼膜拜，但人们只模仿自己所能理解的王羲之，奇异连接无人关注。黄庭坚行书作品中有些地方类似此等连接，但位置不够准确，那只是他在精心穿插时的偶得；而王铎却是努力调整自己作品的构成方式，以至在潜意识中把前人的自然生发或偶尔得之变为自己的一个重要支点。

甲骨文中的奇异连接是由于追求工整而缺乏对工整的真正把握，而王铎的奇异连接无疑出自一种截然不同的意向。如图65第三行，由"専"字"寸"

图 64　明·倪元璐行草诗轴　　　　图 65　清·王铎行书轴

图 66　王铎作品中的奇异连接

部的移位而造成"專"字与上下字的奇异连接。这种上下部分的移位以前从来没有出现过。它可能是由于某一笔画的失误而采取的补救措施，也可能是觉得起首数字过于平淡（全作节奏强烈），故意将"寸"字移位而造成动荡感。尽管移位后的"專"字与整个作品结构风格不甚相合，但不论是哪一种情况，都说明王铎具备出色的控制奇异连接的能力。

　　王铎的作品中，还有一个非常特殊的现象：二重轴线连接（图67）。当我们的感觉顺着行轴线下行时，轴线突然在某一字中断，可是当我们在下一

图 67　王铎作品中的二重轴线连接

字中找到新的轴线时，却发现它与这个字衔接完好，不过它利用的是这个字另一条潜在的轴线。可以这样解释：某些字由于点画趋向不够集中或不够明确，能为它作出若干条轴线，但是作品中一般只利用其中一条承启上下字，其他轴线不会落入人们的感觉中；只有当这个字用一条轴线承接上字，用另一条轴线串联下字时，潜在的轴线才发挥作用，才能被人们感知。这种连接方式造成感觉的顿挫、回旋。二重轴线连接要求作者对线结构各种可能产生的变化保持高度的敏感性。二重轴线连接是王铎独特构成风格的重要组成部分。

凡此种种，不难理解王铎的作品跳掷腾挪、变化无端的原因何在。对构成本质的深切领会，使他不仅对各种构成方式运用自如，时出新意，而且还能发掘出线结构不曾被人注意的特点，创造新的构成方式。这些丰富的构成手段，又使线条的自由驰骋很容易找到心理依据，运动着的线条只要凭附其中任何一种，便可以随意构筑。通常人们在轴线连接系统中活动，总必须遵循这条基本的原则——轴线衔接，而王铎凭着感觉深处的一双慧眼，无疑比别人享受远为丰富的自由。[5]

不过，王铎把轴线连接推向最后一座高峰的同时，也把它推向了自己的极限。由于紧密连缀而造成单字节奏段落的严重破坏，他的行书已经非常接近我们下面将要谈到的另一个章法系统。

四、线条的重新组合

我们已经叙述了一个漫长的时期。在这个时期中，轴线连接经历了两个阶段，前一阶段大致从上古至春秋，后一阶段包括战国以来的全部历史。前一阶段是轴线连缀系统的形成期，以对工整的把握为结束的标志。人们在追求工整的过程中下意识达到的种种构成变化，给我们留下了深刻的印象；相形之下，工整化的作品倒由于其严格的秩序，往往趋向于图案化、装饰化而缺乏表现力。后一阶段以对线条构成丰富变化的自觉追求为特点，王羲之为这一阶段的第一座高峰，他把散落在自然进程中的构成技巧都统一在自己的作品中，使他为数不多、篇幅不大的作品成为线结构构成的楷则。当然，他无疑属于一个距离我们较为久远的年代，而以他的名义传世的《兰亭序》，囊括了绝大部分后世常用的构成技巧。

宋代书风发生了深刻的变化。这种改变当然涉及形式的一切方面。单字

[5] 王铎的出色成就被绝大多数人所承认，但由于他的"贰臣"身份，人们很少在公开场合提到他，他的风格也自然成为一种忌讳，这种情况一直到近年才有所改变。

外廓趋向多边形和单字之间联系更趋紧密，这两种互为依存的现象成为宋代行书章法构成最重要的特点。多边形的连缀比圆形的连缀更富有变化。

明代后期，在长期探索的基础上，单字轴线连接有了新的进展。以王铎为代表，奇异连接的灵活运用、二重轴线连接的出现等，标志着人们对线结构的构成本质具有比以往时代更为深刻的感受，对线结构本身也具有更好的把握能力。由于拥有丰富的构成手段，人们能够比较随意地控制线结构，使它更好地为表现丰富的个性和体验服务。这是充满近代气息的追求。

以上是对单字轴线连接发展的简略陈述。

第二节开始时，我们已对单字轴线连接的基础进行了考察，它以单字独立为构成的前提。然而，这是不是整个书法章法构成的唯一基础呢？

书法仅仅利用线条的节奏变化（包括质感、结构以及运动所造成的一切变化）构成作品，随着书法艺术的发展和表现阈限的开拓，自然要求线条的节奏变化不断丰富，但是这与汉字性质和书写习惯存在尖锐的矛盾。由于汉字音、形、义的独立，汉字书写已形成一种固定的空间节奏形式——每一单字都成为明确划分开的节奏段落。随着岁月的流逝，这已成为不可移易的事实。对任何人的视觉经验来说，它都是不言而喻的存在。这便是汉字书法空间节奏的基本结构。然而，人们书写时的运动节奏并不一定与这种模式相吻合。草书技巧成熟以前，点画分立，矛盾并不明显；草书技巧成熟以后，点画可以连书，线条的起止具有充分的自由，这种运动节奏的自由变化完全可用来表现更为复杂的内心生活，但它受到既定空间节奏模式的制约，矛盾由此而激化。

书写时的运动节奏随时间的推移而展开，所以又可称之为时间节奏，它主要由个人的审美趣味、书写技巧、心理状态等所决定，更多地带有主观的色彩，也更多地带有抒情意味；而空间节奏，准确地说，指被点画分割的空间所形成的面积、形状的变化，从原则上来说，它也完全可以按作者的主观意志来处理，但它受到汉字规定的点画的制约，也受到单字分立的既定节奏

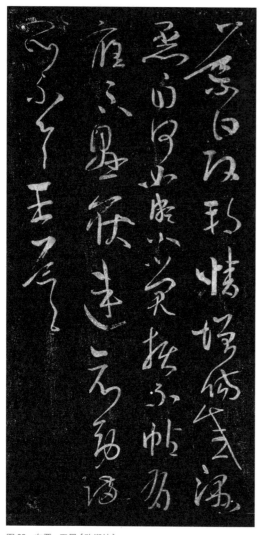

图68 东晋·王导《改朔帖》

形式的制约，相对时间节奏而言，它比较被动，一般说来，也较多地具有理性的色彩。

空间节奏与时间节奏的谐调是书法形式达到统一的关键之一，而它们之间的矛盾，却往往成为推动书法形式发展变化的力量。

汉简草书中只有单字内部少量点画的连书，今天所能见到的，时间最早而又较为可靠的单字连书之作，是东晋桓温、王导（图68）等人的作品。其间，不少书迹中，虽然不曾出现贯连单字之间的线条，但书写时的起止已明显不以单字为界——从墨色的变化和用笔的承续关系来看，许多上字的末笔与下字的首笔形断而意连。应该说，这已经构成对既定空间节奏的威胁。到王羲之，他的行、草书作品中，二三字连书已成为常见的现象，非连书的单字，书写时的停顿、起止也随机安排，灵活多变。这种运动节奏的变化，引起两字之间过渡空间（字间空间）性质的改变——它们开始向字内空间渗透，如《初月帖》中的"遣此""遣信""去月"等处（图15）。时间节奏的变化就是这样影响到空间节奏的。这是对既定空间节奏的挑战。经过唐代张旭、怀素，宋代

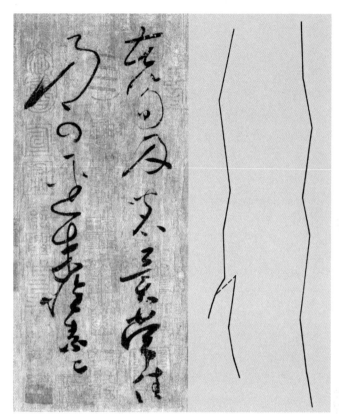

图 69　唐·怀素《苦笋帖》

黄庭坚，明代祝允明、徐渭，清代王铎等人的发展、开拓，这一构成方式形成与单字构成（以单字为构成的基本单位）并峙的又一大潮流。这种构成方式以粉碎字间空间、重新安排空间节奏为特点。它谋求空间与时间节奏在新的基础上的统一。这是与单字构成完全不同的一个系统。我们把这种构成方式称为分组线构成，它的典型形态如图 69 所示。

　　在分组线构成中，空间节奏完全不受单字制约，能够较好地适应用笔节奏的自由变化。它再也不以单字为空间节奏段落，而以密度相近的一组连续空间为空间节奏段落，作品便由这些不同密度的节奏段落缀续而成。这些段落在空间上自成一组，这便是我们称之为"分组线"的由来。这种分组不一定与运笔

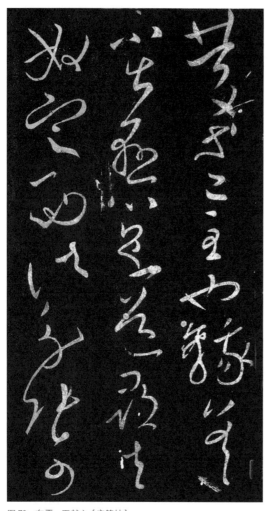

图 70　东晋·王献之《庆等帖》

的起止相对应，空间节奏发生显著变化时，笔画仍可能保持连续，这便产生时间节奏与空间节奏的错位。这种错位从来就是保持作品连续性和紧张感的一个因素，只是在分组线构成中，由于空间节奏获得了充分的自由，时间节奏和空间节奏可能形成更为复杂的对位关系。

判断一件作品是否属于分组线构成，主要根据字间空间密度。

单字构成中，字间空间比较疏朗，密度大大低于字内空间；当字间空间密度趋近于内部空间密度时，两部分空间开始融合；当两者的密度相等时，两部分空间的界限消失，出现空间节奏的非自然分组（不以单字为组）（图 70）。

需要注意的是，形成被包容空间是讨论密度的前提，单字之间只有个别点画趋近或相连，一般不能形成明显的包容空间（图 71a），只有具有足够的点画趋近并形成明显的包容空间，或字内、字外空间的包容性十分相似时，字间空间的性质才会发生改变（图 71b）。

对于空间密度，我们在这里运用的仅仅是目测。当然可以采用更精确的

图 71　字间空间的包容性

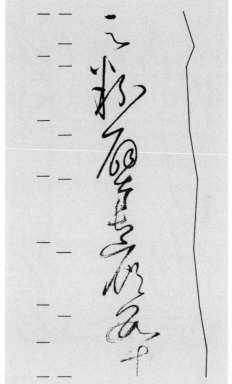

图 72　分组线连缀：段落的划分和轴线的制作

判断方法，如通过计算机用网状坐标进行处理，不过目测对于定性分析已足够准确。即使有时不能做出确定的结论，并不妨碍审美感受，也不妨碍下面要谈到的轴线图的绘制。

　　属于分组线构成的作品可以按下述方法作出轴线图：首先将作品按空间密度划分节奏段落，然后作出每一段落的轴线。由于一个节奏段落可能延续较长一段距离，因此往往在段落内部便产生轴线方向的改变，这样便必须用折线或曲线来反映这一部分线结构的运动趋向（图72），采用这种复杂的轴线也避免了节奏段落有时难以明确划分的困难。此外，着意夸张的长画，在较为宽阔的空间中往往直接起到趋向线的作用，这些笔画应该作为轴线处理（图73）。

　　各段轴线的连缀，除了第一节中所叙述的方法，还能通过连接两节奏段落

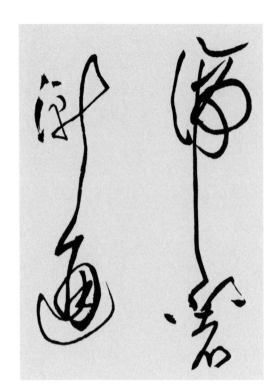

图 73　宽阔空间中的长画起到轴线的作用

的点画强行缀合，而不管这两段轴线距离多远。当两字相距较近，贴近的笔画又有强烈的汇合趋势时，也会产生这种效果。这种强行缀合造成强烈的节奏变化。我们用虚线表示这些实际存在的缀合线段或缀合趋势（图 74）。

五、分组线构成的演变

我们把分组线构成的演变分为四个时期。

第一期：两晋南北朝。这是分组线构成的形成期。

草书在西晋已经获得明显的进步，《淳化阁帖》所反映的晋代草书水平大抵可信。在这些作品中，线条离开单字制约而分组的现象已经出现，这是伴随连笔的出现而必然出现的现象。但是直至王羲之，线条的分组在一件作品中都还是偶然一现，还不曾影响到作品以单字为构成基础的总体趋势，如《初月帖》，表面看来线条分布疏密相间，似乎有分组的趋势，但由于单字外廓仍趋于圆形，内部空间封闭性很强，除少数几处外（"之报""过瞩"等），绝大部分连笔处的字间空间与字内空间的性质还存在明显的区别，这些被线条串联的单字仍然是一些独立的个体。

王献之草书诸帖有了重要的变化，字间空间和字内空间实现了较好的融合。

字内空间一般都具有内向的、收敛的性质，它由这样两个原因所决定：其一，内部空间大部分为封闭空间，靠近单字外接多边形的空间（亦属内部

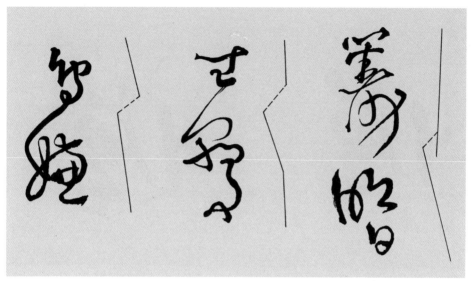

图 74　段落连接处点画的强行缀合

空间），也由于多边形各边的张力而具有一定的内向性（图 75）；其二，由于书写时手部动作的特点，大部分带弧度的点画，圆心都指向外接多边形内部，因此，可以说大部分点画都以凹面指向单字内部、以凸面指向外部，这无疑加强了内部空间的收敛性。王献之某些草书作品外接圆重叠率超过 40%，在相当程度上改变了字间空间的发散性质，字间密度扩大，也具有较好的包容性；此外，单字上缘和下缘经常出现指向外部的弧形点画，如图 70 第一行"已"字末笔，包含向上、向下两段弧线，向下一段指向"至"字一点，两者产生趋近、汇合的感觉，尽管它们之间的空间并不闭合，仍然有收敛趋势，以至使人感到这一部分空间比一点与下面线条形成的空间更为紧密；同样的情况还见于"寻去""定西""西诸""诸分"等处。这不一定是有意识的控制，而可能是感觉中单字界限趋于消失的必然结果：固定的单字中心不复存在，书写时线结构的中心不断向下移动，因而连续性极强的线条常常指向将要出现的点画。

　　这种融合使作品中空间的流动感大大增强。一般说来，书法作品中被分

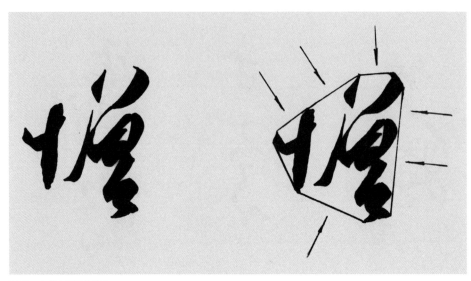

图 75　内部空间的收敛性

割的空间并不会产生流动感，如果说某些形状的空间（如带有突出锐角的块面）有一定的运动趋势，作品中复杂的分割早已把各种运动趋势互相抵消，空间的运动只有依靠线条运动的暗示；单字分立的空间只是在线条运动的引带下做跳跃式的行进，虽然也有特殊的情趣，毕竟缺乏畅通无阻、奔流直下的气势。不过，在分组线构成中，相邻单字内外部空间融为一体，再也不会让人产生坑坑洼洼的感觉，它变成了通畅的河川，空间的流动和线条自身的流动叠加在一起，滔滔汩汩，浑茫一气。虽然此刻节奏变化还不是很强烈，但已经为下游奔腾跌宕的河段做好了一切准备。

第二期：唐代狂草。

这一时期分组线构成发展成熟，线条分组清晰，各节奏段落对比强烈，空间节奏与奔放的激情取得了很好的统一。

张旭《千字文残卷》（图 76）与怀素《苦笋帖》（图 69）是这一时期的代表作。

《苦笋帖》虽然篇幅短小，表面看来，鱼贯而下，平稳妥帖，但在分组明晰、

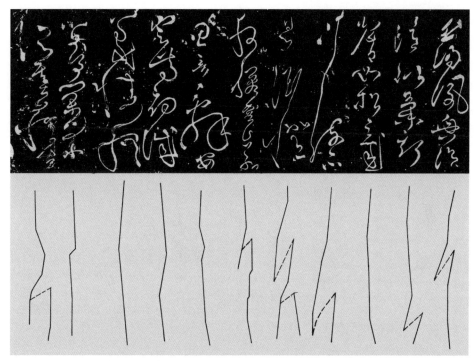

图 76 （传）唐·张旭《千字文残卷》（局部）

节奏强烈诸方面，具有唐代狂草的一切典型特征。从轴线图来看，行轴线为摆动幅度较大的折线，这不由使我们想到散氏盘铭文，不过在这里断点已全部消除——控制空间和控制笔法技巧的进步使人们拥有更为丰富也更为精确的构成手段。

《千字文残卷》空间节奏变化强烈，这一方面是由于某些极度夸张的笔画特殊的分割和引带作用，一方面是由于密度相差悬殊的空间的并置（如第七行"辞安"）。此外，作者常常把一个字的左右部分距离拉开，并处理成不同的密度，这使得作品气象开阔，空间节奏层次也更为丰富。轴线图清楚地反映了这种处理的效果。这种构成在怀素的作品中也能见到，如《苦笋帖》第二行与《自叙帖》（图 77）第二行、第五行。

唐代狂草是章法构成史上极为重要的收获，它标志着分割空间、控制轴

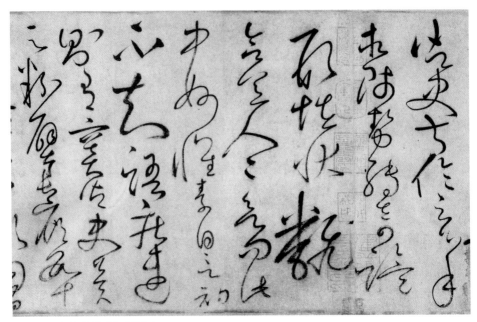

图 77　唐·怀素《自叙帖》（局部）

线特征（连续性、线型等）已经接近于随心所欲的境界。书法艺术中对线结构的驾驭根本不以模仿为能事，各种书体中都有一种得心应手、随遇而安的书写状态，不过草书——特别是狂草，是唯一把这种境界作为直接目标的书体。其他字体中都多少可以保持习惯的结体和分布，而狂草中任何一片小小的空间，都必须根据周围的空间条件和精神状态即兴处置。不论怎样出色的记忆在这里都无济于事，你必须在全部空间的微妙变化和内心效应之间保持迅速而密切的联系，使笔下流出的空间始终是准确的心境的语言。这一类作品席卷它所面临的一切。

　　唐代狂草绝不仅是一种果实，它还把书法艺术推向一个理想的境地。书法艺术的构成技巧和表现力在唐代狂草中上升到新的高度。长期在冥冥中寻求的人们，突然在线条的运动与构筑中发现如此广阔的天地。人们再也不可能离开狂草而谈书法。

　　第三期：黄庭坚。

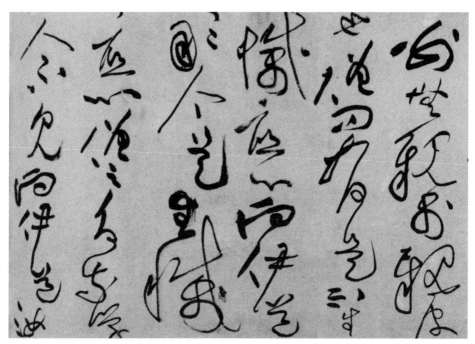

图78　北宋·黄庭坚《诸上座帖》（局部）

姜夔《续书谱》："近代山谷老人，自谓得长沙三昧，草书之法，至是又一变矣。"黄庭坚的草书确实改变了唐代草书的很多东西。

黄庭坚的草书作品除了具有分组构成的一般特征外，还频繁地使用一种"空间黏合"的构成方法。（图78）分组线连接时，本来并不相融合的内外部空间汇合一处，当然也可算一种"黏合"，不过它们都是以轴线运动或点画运动的自然趋势为契机而组织空间，但黄庭坚的"黏合"却是在轴线和点画都缺乏联系的情况下（如"道""是"等与下一字笔势全无关联），以与内部空间密度、性质相近的空间将两字进行对接——这种对接有时天衣无缝，数字浑融一体，如图79c，完全成为一个严密的节奏段落。由于"黏合"的单字轴线大大偏离原轴线位置，这个段落的轴线总是产生出人意料的节奏变化，如图79b中"汝"字的特殊处理使轴线突然向左偏折，一行平直的轴线因此而出现意想不到的波动。

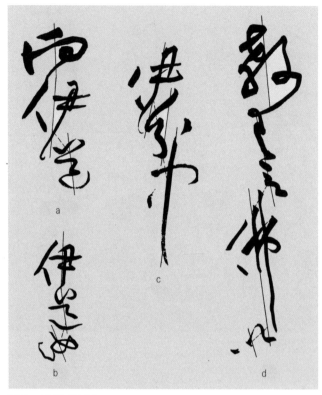

图79 空间的"黏合"

这使人回忆起黄庭坚行书的构成方式（图80）。两者都类似于垒砌的块石，只要黏合得足够牢固，一块小小的面的结合，也能悬挑起硕大的体积。黏合得不太牢固的时候当然另当别论，这些地方过渡空间与内部空间未能很好融合，单字仍然是孤立的，加上缺乏运动上的联系，连续的空间在这里断裂——这不是一般的断点，两轴线端点的距离远远大于其他作品中断点所形成的缝隙。这些孤立的空间使作品产生一种生涩感。有时，即使是"黏合"得比较好的空间，也会给人带来类似的时—空失调的感觉（图79c、d）：时间突然停顿，你前面只是一片精巧的、略带矫饰的空间。

黄庭坚刻意将被粉碎的空间进行了新的组合。这是些用杰出的智力精心安排的结构，出人意表，别开生面，并启发人们去寻找那一切尚未被征服的

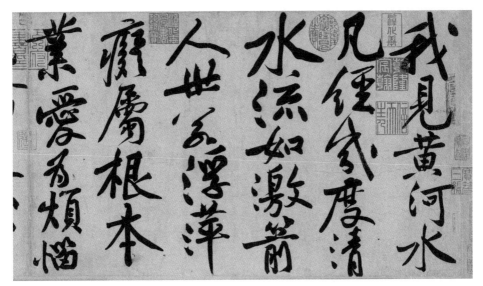

图80　北宋·黄庭坚《寒山子庞居士诗》（局部）

空间，不过对空间的精心构筑，已使他的作品中空间节奏超过时间节奏而居于主导地位，这是对唐代草书的重要修正。唐代，时间节奏明显地穿透一切空间。我们说黄庭坚的草书空间特征处于主导地位，不在于速度的快慢，甚至也不在于用笔连贯性的强弱，而在于某些不够流动的、艰涩的空间，在于空间与时间的矛盾，破坏了我们期待于强烈的空间节奏变化所应该带来的一往无前的感觉。

　　时间是精神世界存在的主要形式（它几乎不占据空间），所以时间的变化、运动的变化同精神状态的关系更为切近，更富有抒情意味。书法作品中时间特征的主导作用可以保证作品的抒情基调，而空间特征处于主导地位时，则容易导向装饰性。如等线体篆书，其中几乎只存在空间分布，时间不过留下一个淡淡的影子，它无疑是一种装饰性字体。楷书中时间特征保留得稍多一些，但绝大多数作品仍然以空间分布为主要目标，这严重地影响到楷书的表现力。我们当然不能说黄庭坚的草书缺乏表现力，不过他确实不曾除尽雕琢的痕迹。

　　第四期：明代草书。

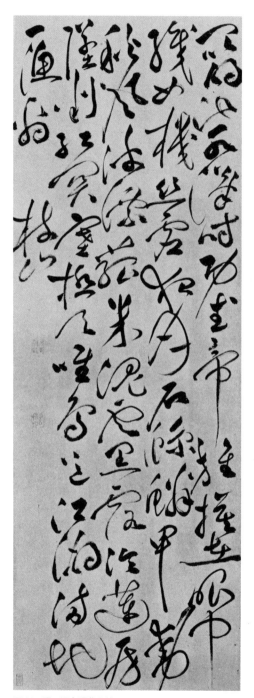

图81 明·祝允明草书轴

明代中叶，草书形成纵笔挥洒、落拓不羁的风格。它们无疑受到唐代狂草的深刻影响。其中一部分作品运用分组线构成时，形成了自己的独特面貌。

祝允明号称"明代草书第一"。他的草书作品，明确地表现出粉碎一切空间的愿望——不仅是字间空间，也包括行间空间（图81）。

行间空间是一块狭长的、趋于独立的连续空间，它受到两侧字内空间的制约，但又绝不被牢笼，进入作品后，往往略事周旋，即排空而去。它经常作为和其他空间的对比而存在，但人们总渴望将它占有。《自叙帖》中偶尔出现过这种现象，《古诗四帖》中有过成功的运用，但是大规模的、执着的追求，在明代中叶才蔚成风气。徐渭、詹景凤、王问等都创作过这种风格的作品，更早的解缙、张弼也在不同程度上表现出这种倾向。

这一类作品行距紧密，点画常常插入邻行，与邻行点画形成封闭空间。这些空间破坏了行间空间的连续性，并迫使行间空间的其他部

分也同内部空间互相渗透。

对这种构成方式的过分追求，会损害作品线条和内部空间的连续性。

我们把詹景凤《草书杜甫诗轴》（图 82）和杨维桢《真镜庵募缘疏卷》（图 83）做一个比较。

《草书杜甫诗轴》中，线条不仅在一行中分开段落，还形成许多片贯通邻行的节奏区，作品便由这些面积不等的节奏区域连缀而成。这同一般的分组线构成是有明显区别的，不过由于这件作品线条连贯性特别强，在一定程度上维系了按时间顺序而展开的特点。

杨维桢的作品由于字距较大，行与行间有意亲近，自然形成打破行间界限的节奏区域；此外，这种行楷书

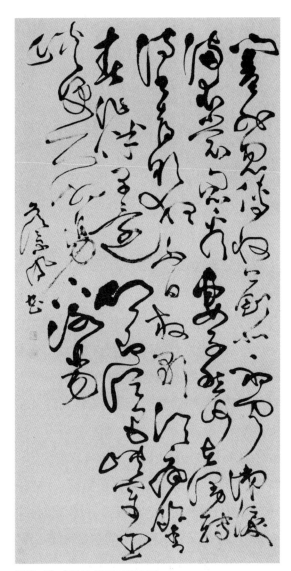

图 82　明·詹景凤《草书杜甫诗轴》

行笔的连续性本来就不强，加上作者有意放弃对它的追求，尽管还能感受到单字内部的运动节奏，就整体而言，时间特征几乎全部失去。肯放弃表现力的重要来源（时间特性）而不顾一切去追求空间变化的作者是非常少见的，杨维桢恐怕也只是偶一为之。明末如许友（图 84）、清代如郑板桥，虽然为空间分布

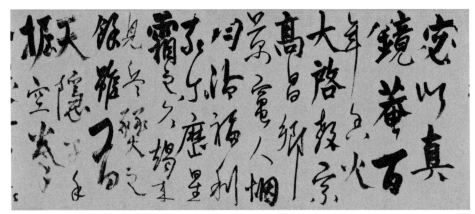

图 83　元·杨维桢《真镜庵募缘疏卷》（局部）

殚思竭虑，但同时也都在谋求保持线条和空间的连续性。我们把《真镜庵募缘疏卷》之类的作品作为分组线构成的一种特例。

严格地说，上面谈到的所有作品，都还没有做到单字内、外部空间的完全融合，只是在不同程度上趋近于这一点。完全的融合是一个极限，一旦达到这一点，空间的流动、时间的流动将全部停止——原来含义上的书法将不复存在。

明末大部分书法家似乎感到了这一点，张瑞图、黄道周、倪元璐都赶紧跳开，以强调线条自身的运动节奏，结果跳得稍微远了一些（图 85）。王铎对空间具有真正出色的敏感，行间空间在他的草书中成为充满灵性的成分，变化多端，但又不离控驭，偶尔漫不经心地插入内部空间，随即又飘然远举，它与字间空间、内部空间相辅相依，一起流向终点（图 86）。尽管王铎常常宣称自己不同于张旭、怀素等"野道"，但他的作品空间构成的丰富变化以及与时间特征的默契，都说明他真正继承了唐代草书的伟大传统。对于其他时代可供借鉴的构成手法，他亦甘之如饴，如黄庭坚草书中空间黏合的技巧；与黄不同的是，"黏合"处两轴线端点的距离小得多，即是说，他没有使空间的分布对运动节奏造成严重的影响。

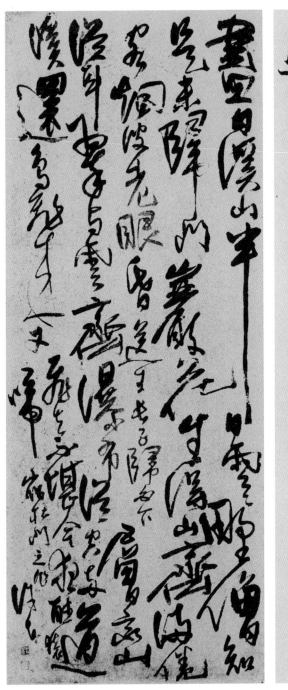

图84 清·许友草书轴

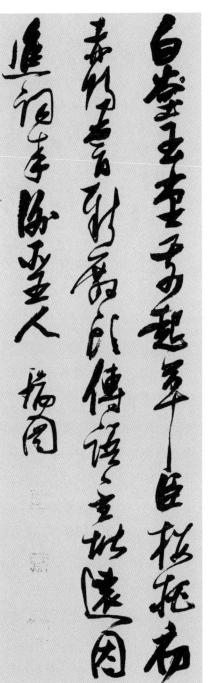

图85 明·张瑞图行草诗轴

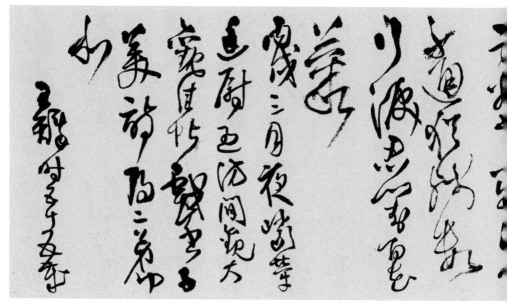

图86　清·王铎草书诗卷（局部）

　　至此，我们已对书法史上章法构成的演变进行了系统的考察。章法的构成可以分成两个系统：单字构成和分组线构成。两大系统包括了书法史上的一切作品。大部分作品归属明确，但也有一些介于两者之间的特殊情况。如字距大而行距小的某些篆书、隶书作品，横排很容易给人以成组的印象，但另一方面它又无疑是典型的单字分立作品；还有一些作品，单字轴线连接和分组线连接混合使用，也不好断然将它们归入哪一系统。不过，判断归属的差别并不会影响到对作品空间的感受，也不会影响到轴线图的制作——仅仅用分组线构成的作图法，便可以作出一切作品的轴线图。单字独立（点画、线条自成一组），可以看作分组线构成的特例。

　　这足以证明两个构成系统并不是彼此隔绝的。分组线构成主要在草书中发展，但对行书和其他书体都有影响。颜真卿《祭侄稿》、米芾《寒光帖》等，线条都有分组的倾向。开始，可能是由于墨色的自然变化而形成节奏段落，后来便成为明显的追求，不过这一类作品都没有违背单字轴线连接的一切

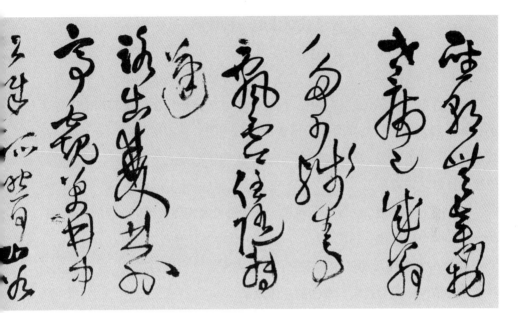

原则。

　　就章法驾驭能力而言，不管作品属于哪一个系统，模仿与程式的把握都属于较低的层次，那只是培养能力的手段和过程，控制线结构的才能仅仅在于对空间的敏感和随机分割空间的能力。唐代狂草表明，这种能力只有在分组线构成中才能得到充分的表现与发展。例如所谓"草篆"，便是人们的又一种探索，它告诉我们，书法艺术中想象力发展的必然趋势是什么，最后又不得不在什么样的障碍面前停了下来。[6]

　　分组线构成标志着人们空间感受一次重要的升华。

[6] 明清之际有一部分书法家书写一种"草篆"，即以飞动的笔触书写篆书，但排列仍按篆书作品的通行格式，线条的运动节奏和空间节奏无法协调。赵宧光和傅山都有此类作品存世。

六、对章法的一种理解

至此，我们的讨论涉及两个过程：一个是线结构构成的历史发展过程，一个是创作时线结构的建构过程。前者是全文的脉络，也是我们致力以寻求的目标；后者虽然只是作为深入作者构成心理的一种方法，但改变了对作品线结构仅仅进行静态分析的惯例，结果使我们于形式之下有所得，使我们对章法本质的认识有所得。

从创作过程来看，一件作品的章法总是通过这些环节逐步构成的：点画—单字结构—单字连接—邻行承应。再复杂的作品也不例外。

作品中所有线段的形状、位置、尺度成为章法构成的基础，它们依次通过上述环节的作用而影响到章法的总体效果。

这从前面各节的论述中也很容易找到解释。轴线位置取决于这一组线条中所有线段的位置，即作品中任何点画、线段的改变都会影响到这组线条轴线的位置；而作品中某段轴线的任何微小变化，对轴线图都会产生程度不同的影响：可能造成新的断点，也可能使行轴线发生摆动，也可能使行轴线增加一处顿挫，从而影响到与邻行轴线的呼应关系……可以毫不夸张地说，作品中任一线段的改变，都会改变章法的构成。

王铎这件作品是个特别有意思的例子（图87）。我们用覆盖法将第三行"谨状"二字最后两笔遮去，可以发现，由于"犬"部横画过短，按常规写下捺笔，势必使整个字的轴线偏左而造成与"谨"字轴线的断裂（"谨状"是正文中最后二字，轴线断裂会使"状"字十分孤立，这是必须避免的），但"状"字捺笔夸张的处理使单字轴线下端向右大幅度地偏移，挽回了前面点画的失误；不过，单字轴线上端几乎处于原位，与上字轴线仍不能吻合——右上角夸张的一点则弥补了这一缺憾，使"状"字轴线上端亦向右移了一段距离：由于最后两画的作用，"状"字轴线从原来可能占据的位置向右平移，

完成了与"谨"字轴线的对接。[7]

作品中任一线段都是章法构成中的有机成分,考虑任一线段的形态、位置、尺度时,都必须顾及它与全部环节的联系。关于这一点,传统的线结构理论表现出很大的局限性。

古文献中绝大部分论述集中在"单字结构"这一环节。同历代对笔法连篇累牍的讨论相比,关于结构的理论真是过于简陋,除去对章法一些片断的感受,只有对"结体"的描述较为详细,但是"三十六法"之类的著作,只不过是某种结字风格的归纳,远不是对变化无穷的字结构技巧的概括和总结,更谈不上探寻字结构构成原理以及它与表现的关系。

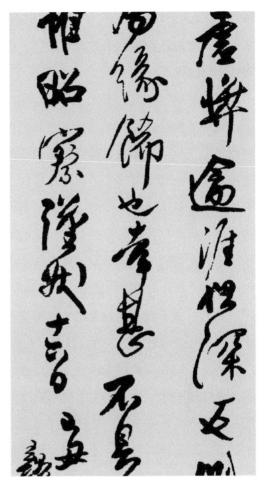

图87 清·王铎行书轴(局部)

诚然,线结构理论无论从构成的哪一个环节入手,都可能扩展到所有环节,从而完成对整个构成规律的描述,但是由于过去的字结构理论只停留在事物表面——而且是范围很有限的一些事物,不可能找到这一环节与其他环节的

[7] 前人对单字结构的补救现象已有所认识,如颜真卿《述张长史笔法十二意》:"又曰:'补谓不足,子知之乎?'曰:'尝闻于长史,岂不谓结构点画或有失趣者,则以别点画旁救之谓乎?'长史曰:'然。'"参阅前后文,可知此处所说"结构"是指字结构,而不包括章法的含义。(《历代书法论文选》,第279页)此文被认为是后人伪作,但此处论及对字结构不足处的补救,为有得之言。

联系，尽管人们对点画形状和审美品质提出各种要求，尽管人们把结字称作"小章法"，把总体构成称为"大章法"，也常常谈到"行气"问题，但总不能将这一切融贯成一个整体。

同这种理论与观念有关，人们对线结构的把握能力也无形地分为两个部分：对字结构的把握与对分行布白的把握。在书法创作中有过一定经历的人们都知道，从字结构的把握到总体构成的把握有一段相当远的距离。这并不是由于它们分属于循序渐进的两个层次，而是由于在相当长的时间内，很少有机会使人们注意到两种能力之间深刻的联系，结果总是在旷日持久的字结构训练之后，再开始培养对总体构成的敏感。事实上，许多人在书法活动中始终没有获得后一种能力。如果在结构训练的初始阶段便注意到这些环节之间的联系，制订出相应的措施，是能够改变这种状况的。

此外，由于找不到对字结构的感受和观念向其他环节深化的途径，常常使人们在线结构把握能力的问题上，重视模仿而忽视真正的创造才能。

孤立地对字结构的关注，无法对线结构把握能力提出更高的要求，在临摹杰作或创作时，自然容易把仿效当作切近的，同时又是终极的目标。然而，线结构方面的创造才能，是指通过对杰作的学习，建立内心感受与各种构成的联系，创作时再根据心境而创造出各种新的构成。从原则上来说，任何特定的心境，都必须以特定的运动节奏和特定的结构来表现。

这种境界，只有在对章法构成所有环节的融会贯通之上才可能达到。书法史上最出色的作品，都充分表现出作者的这种素养：每一点画都随机安排，每一点画都有助于达到总体构成的动人效果。

怎样才能获得这种能力呢？

书法史上章法构成在意识之外的发展，成为一种艰巨而缓慢的运动。对于个人来说，章法构成是最难以把握的技巧，略有创造性的构成，非得经过漫长岁月的陶冶不可。这是在庞杂而朦胧的印象中的拣择，是混乱的澄清，是感觉的浓缩与纯化——这种过程之漫长曲折，使每个人都不敢抱有过大的

希望。事实上也只有少数人在这方面做出过创造性的贡献，而大多数人不过是选取一种构成方式，终生信守。意识之外的发展限制了人们的想象力和创造力。

"只有当我们能够对无意识的内容加以说明时才能够对其进行探讨。"[8]因此，人们始终热心寻找形式构成的深层规律，以求在线的世界中尽快找到属于自己的那条道路。

我们所有的工作都希望导向这一目标。不过，我们常常把讨论从形式构成层次延伸到控制形式构成的心理层次。

我们把决定一定形式构成的心理状态称为形式感。从历史来看，章法构成规律始终潜藏在意识之外，章法构成在意识之外产生、发展、成熟、转化。决定章法构成的形式感落在意识之外，属于潜意识的范围，它是不能被直接观察的，对它的探讨必须经过其他的途径。轴线图是一种模型，看起来它是对形式构成某些特征的描述，但实际上反映了形式感的部分结构。例如第二节中谈到的主导意向，便是形式感的重要内涵。轴线图揭示了主导意向的秘密。轴线图实质上是提到表层来的深层结构。

当然，形式感是含蕴丰富的一个概念，我们所了解到的，仅仅是它的一部分内容。不过，由此已能清楚地了解形式感的某些结构，也能清楚地看出形式构成、形式规律、形式感所分属的不同层次。

形式规律是在意识层次上表述的形式感的结构。或者说，形式规律是形式感在意识层次上的重建。

这种重建有时候是十分困难的工作。一个层次是"欲辨已忘言"，另一个层次却要求明确、清晰的表述；一个层次是朦胧、浑茫的感觉状态，另一个层次却是冷峻、严密的思维成果。我们几乎永远无法找到它们之间严格的转换关系。我们只有寻找一个合适的框架，一个能够被方便地观察，并且具

[8] ［瑞士］卡尔·荣格（Carl Gustav Jung）：《集体无意识的原型》，《心理学与文学》，北京：生活·读书·新知三联书店，1987年，第53页。

有较大容量的框架，然后在框架中尽可能地纳入我们对形式的感受，以及对形式感的分析与思考。

我们找到了一个框架——轴线图。我们希望用一种模型、一种新的语言，提示隐藏在形式感中的构成机制。我们努力实现有关内容从意识之外到意识之中的转移。

形式规律的表述，使形式感有了两条通往形式的道路：一条是原来的道路，由形式感直接控制形式构成；另一条是形式感通过形式规律的中介，控制形式的构成。后一条道路是如此诱人，以至它可能占据重要地位而改变原有的感觉方式与创作方式。

对形式规律的认识不能替代创作中作者与作品的关系。创作时，作者的精神活动与形式处于一种互动的、随机的、永不重复的关联中，而对形式规律的依赖却可能完全改变这种情况，几条清晰的法则概括了千姿百态的形式构成，可以将它们方便地加以运用，迅速创造出与众不同的构成风格——关于形式构成的理论如果足够准确，自有其强大的生成能力。心灵的体验、孕育退居十分次要的地位，只要根据法则去编织形式，结果产生大量程式化的作品，残留的表现力全凭审美惯性的作用，作品中再也见不到特定情境中产生的特定的形式构成。

形式规律只应该用来实现形式感的调整与重建，即使它在形式构成层次上发挥作用，目标也仍然是形式感的改造。

针对长期得不到改进的章法构成，我们做过一次这样的试验。有一件章法构成不成功，连贯性也较差的习作，我们作出它每一个字的轴线，然后把单字一个个剪开，按轴线吻合的原则将它们重新黏合，黏合后的行轴线取比较简单的垂线形式。结果令人兴奋不已。虽然每个字位置移动的幅度都很小，但粘贴后成为构成效果很不错的一件作品。后来的事实证明，这种试验对作者调整每一点画落下的位置大有帮助。就这样，我们使从来被动的形式感的建构在一定程度上成为可引导的过程。

意识到东西应该重新回到意识之外去，唯一的途径，或许如柯勒律治在谈到莎士比亚时所说的，变知识为习惯、为本能，不过不能忘记，必须在心灵的参与之下。[9] 因为一种技术的反复操演，也是终究能避开心灵而成为习惯和本能的。每当我们面对艺术领域中由理性所获致的结论时，始终担心这种潜在的危险。

[9] ［英］塞缪尔·泰勒·柯勒律治（Samuel Taylor Coleridge）：《文学传记》，北京：中国画报出版社，2019 年，第 265 页。

字结构研究

字结构在书法领域受到广泛的关注，但有关文字大多是对楷书结构特征的归纳。字结构的理论不论从数量上还是从思考的深度上，都不能与笔法理论相比。其实有关笔法的现象都隐藏较深，而字结构呈现于眼前，人们却疏于论说，这大概是因为有书体的不同，有书家风格的差异，还有每一次书写时不可避免的变形，使书法史上所积累的字结构无以数计。要从这样浩繁的对象中概括出其中隐藏的规则，几乎是一件无从着手的事情。

人们在结构的创造中所积累的经验和思考，只能以简略的方式记录下来，例如"一点成一字之规，一字乃终篇之准"[1]，其中就包含对字结构构成的洞见。但一字、一行的结构怎样展开，没人说到其中的细节。这些观念、原则从未延伸到构成和图形的层面。

书法史上那些精彩的结构仍在，但通向结构创造的道路却迷雾重重，因此准确地临写、记忆经典结构成为学习字结构唯一的方法，与名家字结构接近的程度成为评价书写的标准。

今天对汉字书写结构的研究应当改变这种情况。

首先是超越书体的界线。汉字有五种书体（篆书、隶书、楷书、行书和草书），不同书体的结构有着很大的差异，学习每一种书体都需要专门的练习。但是考察书法史上各种书体的演变，我们无法设想，从一种书体演变成另一种书体时，

[1] 孙过庭：《书谱》，《历代书法论文选》，第 130 页。

人们放弃控制结构的所有技巧，重新开始学习书写。人们对字结构控制的技巧和经验，一定是随着字体的演变而转移到新字体中去的。这就是说，书法史上控制字结构的技巧，应该有一条超越字体界线的连续发展的脉络。

这是我们把书法史上各种字体作为一个整体来进行考察的原因。

本章分为结构分析和空间分析两部分。

结构分析指实际呈现的笔画所组成的结构（亦包括某些必要的辅助图形，如轴线）的分析，共三节。

第一节，讨论字结构的基本构件"线"的形态——线型。线型包括两重含义：为了考察各种书体结构的关系，我们把所有笔画都看作抽象的线，它们的形状即化作线型，这是线型的第一重含义；此外，我们用轴线[2]来反映字结构倾侧和平衡的情况，对轴线线型的研究，也放在这一节中。

通过线型来研究笔画，使我们获得一些意想不到的收获。我们从中挑选了两个问题进行讨论：一个是早期书写中从弧线笔画到直线笔画的转变，一个是通过作品富有个性的笔画的提取，讨论书写的风格问题。

第二节，讨论控制字结构生成的机制。书写中，怎样接续每一个笔画，以至如何形成一位书写者作品的特征——我们把这种潜意识中控制书写的原理称为"书写机制"。"书写机制"在潜意识中形成，它是特定历史阶段的产物，不被个体左右。对"书写机制"的思考，帮助我们深入到汉字书写的深层心理中。

书法史上控制字结构生成的机制共有两种：单字局部控制与单字整体控制。第一种，作者下笔前没有对完整的单字结构的印象，书写时一笔一笔或一部分一部分地生成，这是早期书法史上的情况；第二种，书写者已经具有对字结构的控制能力，下笔前对整个字结构已有印象或构思。第一种虽然存在的时间很短，却是人们感觉深处一种近于本能的机制，即使这个时代相去已远，它还是会不时一现，影响到我们的书写。

[2] 见本书《章法的构成》第一节。

　　第三节，讨论字结构中使用最频繁的平行和平行渐变。平行是某些书体（如篆书、隶书和楷书）中常见的构成，但这是一种需要精心控制才能完成的构成，书写中更常见的是点画在平行状态周边的变化。其中一些有规律的变化，我们称之为"平行渐变"，还有一些没有表现出明显的规律，我们称之为"平行飘移"。平行、平行渐变与平行漂移是汉字书写中最常见，也是最重要的构成手段。不论是观赏还是书写，掌握了与平行有关的构成，对字结构的感受与塑造便有了一个可以凭借的基础。

　　以上三节讨论的分别是字结构的基本构件、字结构生成的控制方式和建立字结构内部秩序的手段。这是字结构中三个最基础的问题。它们密切相关。

　　通过对相关现象的研究，我们建立了进行字结构分析的方法和概念，它们形成了一个相互依存的框架。

　　第四节，字结构的空间分析。

　　空间分析，指从空间的角度对作品进行观察、分析、思考，以及对构成空间特征的心理、历史等一系列问题的研究。

　　空间分析研究的对象包括作品中字结构内部与外部的全部空间。它们覆盖了字结构的全部内容，其中包括线型、距离、平行与平行渐变三节中未能论及的部分。

　　空间分析是一个与结构分析并列的概念。它是一个独立的包括众多问题的场域。

　　空间分析作为全文中的一节，架构所限，只能讨论其中最基本也是最重要的问题。我们选择的问题是：古典空间范式的形成、狂草对空间范式的贡献和空间的开放性。

　　人们还不习惯从空间的角度来看结构，其实结构生成的同时便生成了空间。结构与空间是两个可以自由转换的视角。空间为结构的观察与生成提供了一个新的支点。

　　空间视角还将促成汉字结构与更普遍的视觉经验的融合。

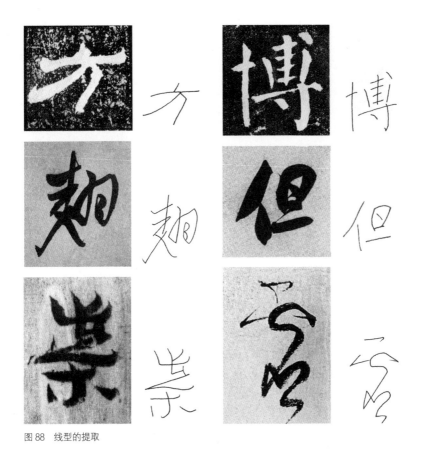

图 88 线型的提取

一、线型

笔画是构成汉字的基本单位，可以从笔画开始对字结构的研究。不过，笔画形态千变万化，要把它们放在一起进行讨论，需要找到一种办法，超越它们外形的差异。

我们可以把一个笔画简化成相应形状的细实线（图 88），这种抽象出来的线被称作"线型"。

提取线型时，有两点需要注意：其一，唐代楷书在日常书写中的地位确立以后，笔画的端部和节点处有一些多余的动作（留驻、按顿等），形状较

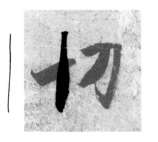

图 89　王羲之作品中的笔画与线型

为复杂，提取线型时可忽略端部和节点的形状，受楷书影响较大的行书，提取方式与此类似；其二，毛笔笔画有一定宽度，如果笔锋在书写时一直保持在笔画中间（即"中锋"），抽象出线型比较方便（以点画中线为准），但是有时笔锋在笔画内部作明显的曲线运动（笔画轮廓呈不对称的复杂形状），线型则需要按照笔画的轨迹来确定，如王羲之作品中的某些笔画（图89）。这种笔画在书法史上很少出现。

除了少数笔画，看起来提取线型是个简单的工作，但它揭示了隐藏在复杂形状之下运动的本质。一些看似平直的笔画中隐藏着 S 形的轨迹，即使弯曲的弧度很小，但与直线运动有本质的区别，书写时的动作完全不同——这里说到的是形状与动作的关系。动作不是字结构研究的对象，但在书写中，结构的所有变化都与动作有关。

书法中的基本线型有两种：直线和弧线。各种复杂的线型都由这两种线型组合而成。弧线弯曲的程度称为弧度[3]。弧线半径越小，弧度越大、弯曲的程度越大。书法作品中的笔画徒手作出，弧线的弧度无法保持精准，但是弧度在很小的范围内变化时，我们把它看作稳定的状态。

弧线按行笔方向分为顺时针和逆时针两种。由于手腕的生理构造，执笔之点与手腕关节有一定距离，自然书写的笔画都有一定的弧度（图90）；而

[3] 弧度等于半径（R）的倒数（1 / R），半径越小，弧度越大。

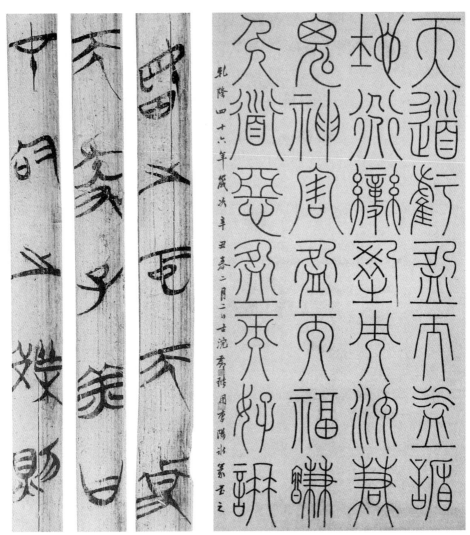

图 90　上海博物馆藏楚简（局部）　　　　图 91　清·邓石如篆书轴

要写出平直的线条，则必须细心地控制毛笔的运行（图 91）。

　　"点"是字结构中一种特殊的笔画。尺度短小时不存在线型的问题，尺度稍大，则与其他笔画的判断无异。

　　风格是形式研究中非常重要，但难以深入的方面。书法史上积累的风格无以数计。过去学习一种风格只能用临习、模仿的办法，接受这种风格所提

供的样式。

我们在对线型进行大量分析的基础上，发现一种风格的作品，大部分笔画与其他人的作品并无本质的区别，真正具有个人特征的线型只是很少一部分。把这些笔画提取出来，作者的个性、风格便清晰地呈现在眼前。这对风格的研究和把握提供了很大的方便。

"风格化线型"概念的提出，为风格的构成研究提供了一条新的思路。

单字轴线是一种辅助线，但它反映了字结构的整体状态。单字轴线是作品整体构成的要素之一，它的每一种变化，都能使作品的章法变化出众多的形态。

单字轴线成为本节讨论的内容之一。

（一）从弧线到直线

人们通常认为直线比弧线简单，因此文字书写是先有直线笔画，后有弧线笔画，但是在实际书写中，受到腕部结构的制约，随意画出的线都是弧线，而直线是需要着意控制才能作出的。[4]

从上古到汉代，刻铸文字与书写文字是两条相对独立的线索。

刻铸文字指的是在硬质材料上刻制的文字和在金属上铸造的文字。不论刻、铸，直线的制作都比曲线简单，因此大部分刻铸文字与书写文字的笔画形态有较大的区别。刻铸文字几乎从一开始便使用直线（甲骨文），但书写文字中直线的出现要晚得多。

甲骨文中即已出现大量直线笔画（图92）；从商代到汉代，直线逐渐成为大部分铭文构成的要素（图93）；石刻同此，如《石鼓文》（图94），这一传统直接影响到《峄山刻石》与此后的篆书作品。

汉碑中直线成为重要的构成元素。

书写文字完全是另一种情况。

[4] 笔画形状与笔法演变的关系，参见本书《关于笔法演变的若干问题》中相关论述。

图 92　商·土方征涂朱卜骨刻辞（局部）　　图 93　西周·痶簋器铭文

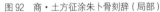

今天能见到的最早的手迹，是商代陶片上的文字，笔画都是弧线（图3）；战国墨迹全部为弧线（图95）。[5]

战国简大部分宽1厘米左右，笔画尺度很小，某些简中有少数笔画类似直线（长度多不超过3-4毫米），但从书写轨迹和连续动作来看，整体运动轨迹始终是曲线，直线段不过因为短小而貌似直线而已（图96）。战国时期的书写中没有出现严格意义上的直线。

秦代，书写发生重大的变化，隶书开始形成。

里耶出土秦简约3700枚，大致分为两类：第一类笔画圆细（图97），

[5] 甲骨文中保留了少数书写的字迹，它们与刻制的文字形态相似，其中有不少直线笔画。它们有可能是为刻制所做的准备，存心用直线、平动来模仿刻制的字迹。汉代亦有少数简牍书写时以直线、平动为基础，而具有某种装饰趣味。这仍然要归因于对刻铸文字的模仿。如《敦煌汉简》（北京：中华书局，1991年）中1271、1462、1962号简牍。

图 94 战国·《石鼓文》（局部）

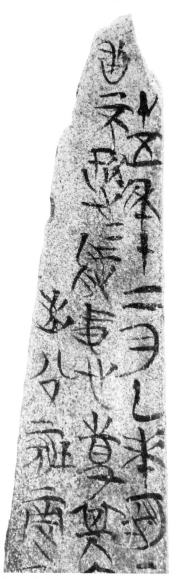
图 95 春秋·温县盟书（局部）

全部是弧线；第二类笔画扁平，笔画多有接近直线者（图98），从"贫""弗"等字的折笔以及"敢""之"等字的收笔来看，用的不像是毛笔，而是能够方便写出等宽线条的木片之类，在某种程度上，这种工具用起来更接近于刻刀，

这样趋向于直线的笔画就比较容易理解了。后者直线化的程度超过同时或稍后的书迹，不过其中大部分笔画仍然具有摆动的成分。

第二类，里耶秦简，是书写中弧线向直线转化的先声。

西汉简牍中所有笔画都由摆动的笔法生成，有一些笔画貌似直线，但细加审视，其中都隐藏着波状的轨迹（图99）。

始建国二年简（图100）中的情况更复杂。头尾隐藏在笔画中的横画不计，绝大部分都能看出隐藏的波状轨迹，但有少数横画，波状笔画已有简化为直线轨迹的趋向，如"言"字三个独立横画，第一画能看出波状轨迹，第二、第三画几乎是平拖而过——这是严格的直线笔画出现的先兆。再如"朔"字，右上角折笔前的横画已被简化，接近直线。

从里耶第二类简到始建国二年简，约200年的时间，隶书走向成熟的同时，弧线向直线转化。

汉碑与汉简不同：汉简中有些笔画看似直线，但仍然隐藏着波状轨迹；汉碑中平直的笔画，大部分已经已经看不出波状的运动（图101）。

图96　战国·包山楚简（局部）

图 97 秦・里耶木牍（一）

图 98 秦・里耶木牍（二）

图 99　西汉·马圈湾辞书觚（局部）

图 100　西汉·始建国二
　　　　年简（局部）

图 101　东汉·《张迁碑》（局部）

图 102　东汉·《王舍人碑》（局部）

　　这里有两种可能：书写者书丹时仍然隐含曲线轨迹，但刻制时有关细节被工匠忽略；书写者为书碑的严肃性所慑服，端正谨严的心态使书写变得小心翼翼，改变了平时书写的习惯。

　　汉碑应用于特殊的场合，已有装饰化倾向，直线成为主要的笔画形式，但直线在多大程度上是由于刻制所带来，无法判断，从某些保存完好的碑刻中，可以看到它们很好地保留着日常书写中摆动的笔法（图 102）。

　　日常书写中出现典型的直线笔画，要等到楷书的成熟。

　　从汉末、三国、西晋的简牍中可以看到早期楷书的形态，有些笔画看起来是直线，但仔细审视，仍然隐含波状轨迹（图 103）。钟繇被认为是早期楷书的关键人物，无墨迹存世，存世楷书刻石的点画都呈曲线状，反映了当时书写

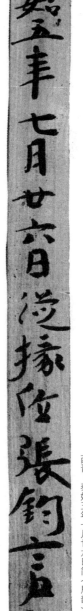

东汉·长沙东牌楼木牍（局部）

三国吴·赋税簿木牍（局部）

西晋·泰始五年七月廿六日简（局部）

图103　楷书发生时笔画的波状轨迹

图 104　三国魏・钟繇《荐季直表》（局部）

的真实状况（图 104）。

　　王羲之没有留下可靠的楷书作品，从王徽之、王献之作品中接近楷书的

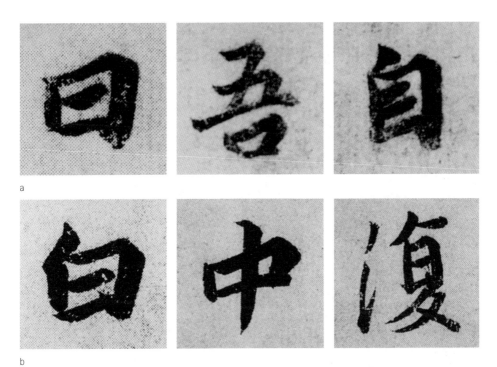

a

b

图 105　东晋·王徽之、王献之作品中接近楷书的字

笔画可以推测当时楷书的形态，其中部分笔画已经是直线（图 105）。

　　王羲之的行书中开始出现直线笔画（多为竖画和横向笔画，长度一般不超过字径的二分之一，数量占十之一二；伸向左下侧的长斜画，感觉多有接近直线者，但仔细观察，笔画内部大多隐藏着非直线轨迹）（图 106）。这便是包世臣所说的"右军已为稍直"[6]。

　　此后楷书中直线笔画不断增多：北朝楷书中直线笔画已经成为主流（图 107），南方书风较为委婉，但用笔原则与北方相差无几，端点与折笔处动作复杂一些，但笔锋推进时已经不是曲线轨迹，大部分笔画中都包括直线线段（图 108）；到唐代，除了笔画起始、转折、结束处的"按顿"，笔锋轨迹都是简

[6] 包世臣：《艺舟双楫·答三子问》，《历代书法论文选》，第 667 页。

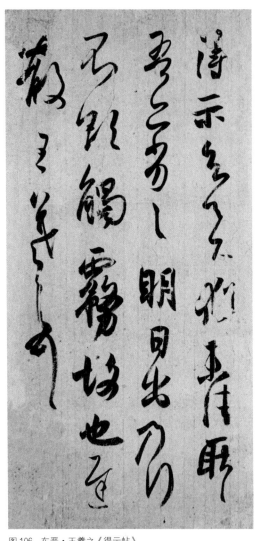

图106　东晋·王羲之《得示帖》

单直线或弧线，当轨迹变成简单线的时候，弧线笔画与直线笔画在用笔上如出一辙，弧线和直线的转换非常方便。直线成为书写的常态（图109）。

书法史从此翻开新的一页。能使用直线的地方，人们不再费力地使用复杂的转笔。故意在书写中增加动作，甚至是力求回到过去笔画内部的曲线轨迹，已经变成一种需要执意追求的状态，所以后世各种书体都受到新的笔法和线型的影响，许多波动、回转的笔画，实际上都包含笔锋直线推行的段落。

直线、弧线的转换，看起来是线型、结构形态问题，但是下面隐藏的是笔法的变迁：笔法的简化，使直线兴起并逐渐占据主导的地位。

行书是隶书之后日常使用的主要书体，书写以便捷、连续为原则，成立之初，以连续转动的笔画为主体，弧线则成为其主干。行书在王羲之手中取得杰出成就以后，笔法即处于简化的过程中，内部运动简单化，直线、简单弧线随即占有越来越大的比例。

行书中线型转换的关键人物有欧阳询、李邕、杨凝式等。

欧阳询的行书与他的楷书关系密切，直线自然成为主干。

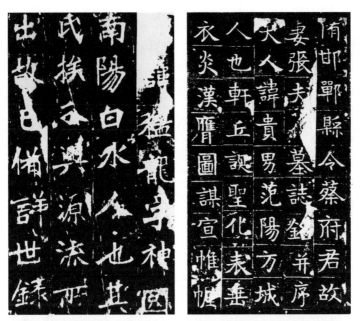

图 107　北魏·《张猛龙碑》（局部）　　图 108　隋·《张贵男墓志》（局部）

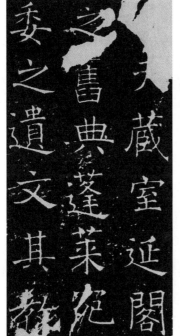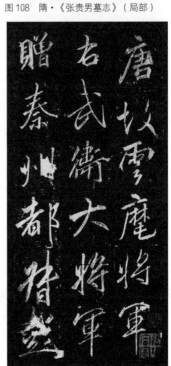

图 109　唐·诸遂良《伊阙佛龛碑》（局部）　　图 110　唐·李邕《李思训碑》（局部）

李邕在行书中运用北朝楷书的笔法，强调笔画两端的张力，中间部分则一扫而过，直线由此而形成；横画向右上方的扬起，最能表现它的特点；横画、竖画大多呈直线（图110）。

杨凝式行书面目多样，《夏热帖》（图111）除末行外，每行中直线或含有直线线段的笔画近十处，一些长直画更是横亘在作品中，形成极大的张力。设想一下作者书写时的力量、速度，似乎可以感觉到直线画出时的飒飒风声。

比较王羲之的行书和草书，大体上可以看出，草书还是在抵挡直线化的趋势，但行书向直线的转化比较快。

草书的连绵、流畅是迅捷所需，使转是草书不可或缺的要素。汉简典型的草书中基本见不到直线笔画（图112）。

王羲之草书作品中偶尔有接近直线的线段（图113）。

唐代书写中动作转移到端部和节点，笔画平直化，草书亦受影响。

唐代草书虽然严格意义上独立的直线笔画不多，但若干笔画连写时，其中包含许多直线段落。如孙过庭《书谱》中此类笔画很多（图114），作者在书写中根本不回避其中的直线因素。

张旭《肚痛帖》《古诗四帖》中严格的直线笔画不多，但笔画中的直线段落不少，弧度极小而接近直线的线段也很多，其中多为横向、竖向及指向左下角的斜线（与右手执笔有关）。

怀素《自叙帖》（图115）与《古诗四帖》风格不同，但直线的分布情况相似。

此后草书基本延续这种状况，但有两人值得关注。一是黄庭坚，他在楷书提按笔法的基础上添加动作，这与早期草书中的连续摆动已经没有任何关系，同时各种笔画中常常包含直线的成分（图116）。另一位是张瑞图。在张瑞图的作品中，直线成为风格的支点（图117）。他的作品与杨凝式《夏热帖》遥相呼应。两人相隔七百年，这七百年正是笔法简化、直线大行其道的七百年，从他们的作品中可以看出，直线已经成为风格的一个要素。

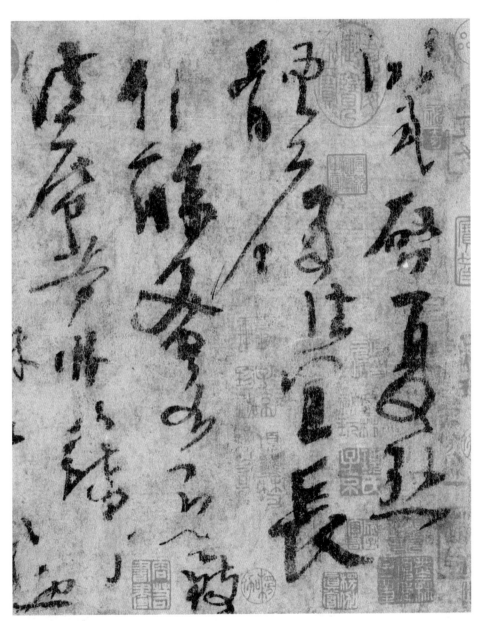

图111 五代·杨凝式《夏热帖》（局部）

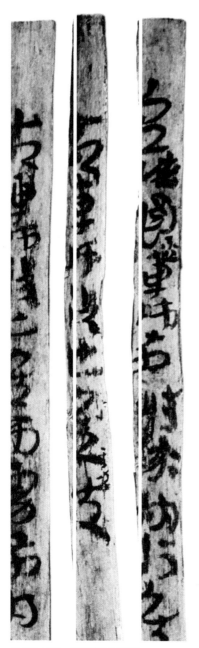

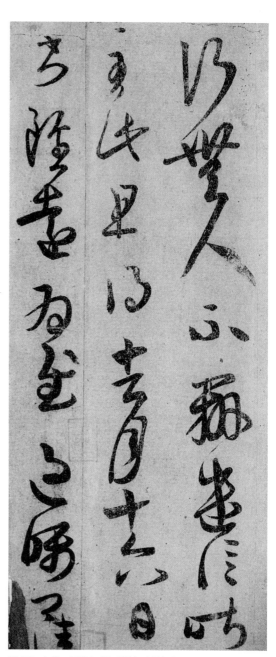

图112　西汉·马圈湾简（局部）　　　　图113　东晋·王羲之《初月帖》（局部）

图 114　唐·孙过庭《书谱》（选字）

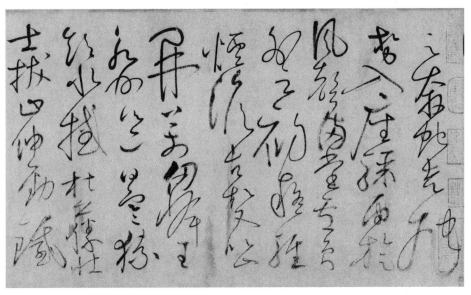

图 115　唐·怀素《自叙帖》（局部）

（二）风格化线型

风格是字结构研究中引人注目的问题。很多时候，它是作品给人的第一印象。它又是字结构理论中最复杂、最棘手的问题。它牵涉无数方面：风格形成的心态、动机、过程，以及演变的历史、与其他人风格的关系等等，其

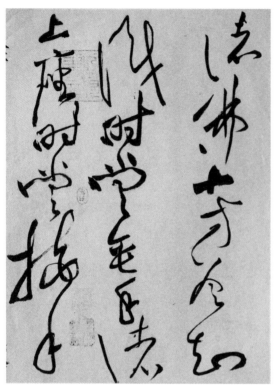

图 116 北宋·黄庭坚《诸上座帖》（局部）

图 117 明·张瑞图《行草诗轴》中的"几朝"
二字

中每一点都包含复杂的内容。

在某种意义上，风格是所有构成特征的总和。

为了研究风格问题，我们设计了一种方法。我们在一种风格中挑选适当数量的具有典型风格特征的笔画（风格化线型），对风格进行描述。

任何作品中的笔画都可以分为两类：风格独特的笔画和风格不明显的笔画。严格说来，一位书家的任何笔画都不会与他人重合，不过其中大部分笔画与他人区别不大。当然，一位书家总有一些笔画具有自己明显的个人特征，它们是形成作品独特风格的要件。

一位作者某件作品（或某一时期的作品）的所有笔画都是一种"动力形

式"[7] 的产物，它们息息相关。如果挑出一个笔画，在它的走向、动作、节奏等方面，代表若干种笔画（的全部或局部），这样有限数量的笔画便可以包含整个书写的动力形式，也就是说，它们可以包括一种风格的书写中发生的所有情况。

一位书家的作品中到底有多少形状独特的笔画，没有一个确定的数字。一件作品中风格化线型的数量与作品风格有关。一般来说，风格强烈者独特的线型会多一些，风格不那么强烈的作品，数量会少一些。对一件作品的风格进行描述，选取的风格化线型数量越多，描述越准确，但是选取的数量太多，会削弱入选线型的个性强度。也就是说，如果选取线型的数量过多，排在后位的线型必然与他人作品线型的差距缩小，以致失去其区隔风格的意义。

决定一件作品风格的线型一般不会超过六种。这是一个根据经验而得来的数字。风格强烈者，五六种；风格不那么明显的，三四种。这 3—6 种线型，足以反映作品的风格特征。它们成为一位书家字结构风格的标识。

（1）提取风格化线型的方法

列举与作品风格相关的笔画，有时可以达到二十种，或者更多；对这些笔画进行分类，每一类包括一种线型——"一种线型"指的是具有相似的运动性质的笔画或段落，每一类线型中笔画的形状不可能完全相同，但关键段落在动力形式上有很高的一致性。

在一类笔画中挑选一个笔画（或某个段落）作为一种线型的代表；在所有类型中选取最有特点的 3—6 种线型作为这件作品的风格化线型[8]。

这里说的是提取一件作品的风格化线型。也可以对一位作者某一阶段的作品做这样的分析。首先按书体选取作者若干代表作，提取风格化线型后，

[7] 书写时，每个人都有速度、力量分布的细微差异，每一位熟练的书写者都有稳定的个人动力特征。这种特征的形成称为"动力定型"，所形成的动力样式称为"动力形式"。参见邱振中《神居何所》，第 224—226 页；《中国书法：167 个练习》，第 133—135 页。
[8] 笔画的分类，可参见《中国书法：167 个练习》，第 144—157 页。本文示例中的分类更为细致。分类的数量根据作品构成的复杂程度来决定。

再对这些线型加以归纳。

分类和挑选是一次重要的体验。

建立类别，是一个仔细观察和思考的过程；从众多类别中挑选风格化线型，又是另一种体验。不管观察是否细致、充分，这时都被迫对它的形状、运动方式进入思考——它为什么被选上或放弃？取舍之时，就是感觉深入之时。数量的限制具有重要的意义。轻抬栅栏，深一层的思考便不复存在了。

有些笔画个性强烈，同类数量很少，但它们可能代表好几类运动本质相近的笔画；某些类别笔画数量较多，但可能与其他人的作品差距不大而被放弃。

没有标准答案，取舍存乎一心，但是如果有机会把各人不同的取舍做一比较，便能看出对作品个性感悟的深浅了。

（2）提取风格化线型示例

不同风格的重要作品不胜枚举，我们在每种书体中选取两件作品，作为提取风格化线型的范例。

我们一共选取了十件作品。为了避免对阅读的影响，文中仅以王珣《伯远帖》为例（图118），其他九件作品风格化线型的提取作为附录一，放在正文之后。

王珣《伯远帖》归纳笔画类别11种，选6种（图118-1、图118-2）。

《伯远帖》看起来异常质朴，但几乎没见有人真正把握过它结构的秘密。

几个长长的横向笔画各自带有一个微妙的弧度，这个弧度把整个作品向右上方抛出。

圆转的笔触与强烈的折笔形成的张力、平直的笔画与流畅的曲线形成的张力，成为作品魅力的重要来源。

这件作品笔画的类别不多，说明它的结构有朴实的一面；但是挑选代表线型很困难，类别不容易归并，说明线型变化丰富，而且彼此差异明显。

（3）风格和风格化线型

风格化线型把一种风格凝缩在不超过六种的线型中，这些线型包含了一

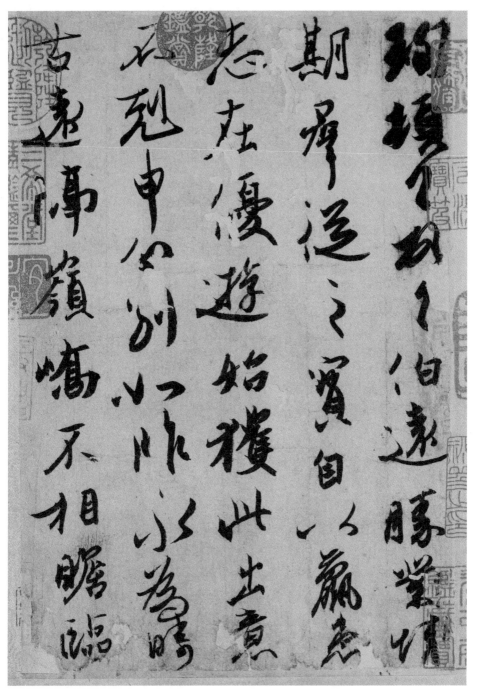

图 118　东晋・王珣《伯远帖》

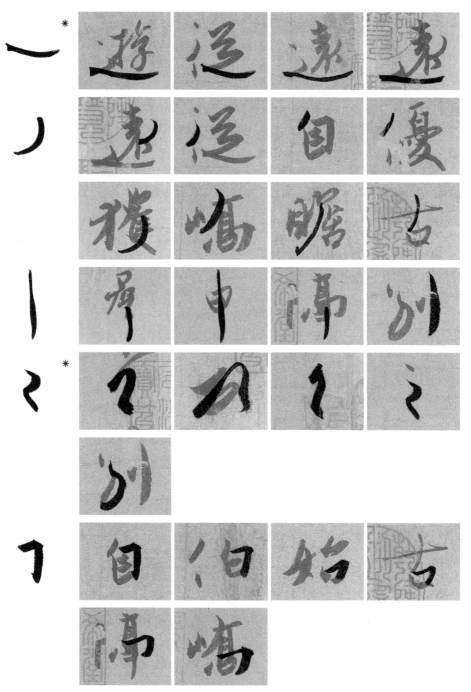

图 118-1

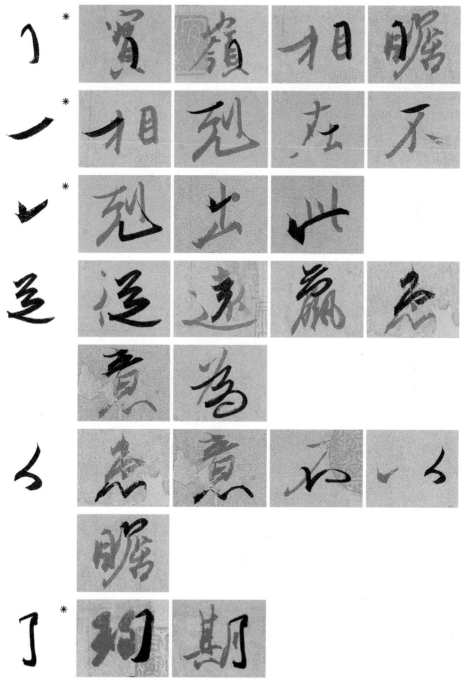

图 118-2

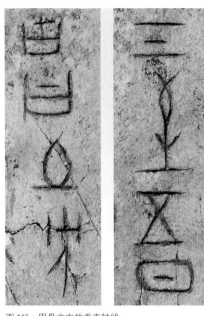

图 119　甲骨文中的垂直轴线

位书家书写时对运动与结构的把握。

这项工作的本质，是细致观察作品，寻找其基本的视觉特征和动力特征。

当这些风格化线型被挑选出来以后，我们发现，那些看起来没有什么个性、与他人容易混淆的笔画，其实不论形状还是操作，都与这些风格化线型息息相关。因为一个人书写的动作、笔画的形状，必定带有个人的深层特征，这就是说，动作和形状的特征必然贯彻于整个书写中。这样，风格化线型就成为作者整个书写状态的呈现。

由此，风格化线型揭示出风格的两面：其一，通常人们所关注的"风格"的展现，只是表面的形态；其二，一位书家作为基底的书写习惯，并不是每一处都与众不同，但一定隐藏着深刻的个人特征。两者融合在一起，密不可分，但书写者与观察者融合的机制不同。本文所采用的，属于观察者的角度（风格已然存在）；书写者风格的确立，是另一种过程。

风格化线型的概念，给出了一种描述、感受和把握风格的方法。

（三）单字轴线

在每个字结构上我们都可以作出一条直线，用它来表示这个字的倾侧。我们把这条线称作单字轴线（图36）。单字轴线反映了单字的倾侧状态以及特殊状态下单字结构中若干部分之间的关系。

字轴线是一种辅助线，在作品中并不存在，但是它是作品平衡、空间分布、倾侧趋势的反映，它形态的变化给作品结构带来很多变化的可能。单字轴线是字结构中一种重要的构成元素。

书法史上，单字轴线的基本形式有两种，直线和折线；单字轴线的变体也有两种，多重轴线和分离轴线（奇异连接即利用轴线的分离）。在轴线的非常规运用上，我们讨论以下三种情况：倾斜度的控制、长画代替轴线和单字轴线的随机调整（利用个别笔画或局部结构调整已经错位的轴线）。

（1）直线单字轴线

文字是用来交流的，单字总要进行适当的组合，如果这种组合必须有一种秩序，垂向单字轴线是最基本的形式。字轴线的各种变化都可以看作垂向单字轴线的演化。

甲骨文是目前能见到的最早的文字，它大部分单字的轴线都是垂直方向的直线（图119）。

一篇文字中，有时也会有些单字轴线稍有偏斜（2—3度），它们不会影响到整体的垂线感觉。

竖向笔画对单字轴线的方向有暗示作用，即是说，当竖向笔画向一侧倾斜时，轴线也会有相应的倾斜。由此形成了一种单字的排列方式：所有单字轴线都向同一方向倾斜一个相近的角度，从而形成一组平行轴线（图120）。这种角度

图120　上海博物馆藏战国楚简（局部）

图 121　早期书写中偶然见到的折线　　图 122　王羲之作品中的折线轴线
　　　　　轴线

接近的倾斜轴线，可以看做垂向轴线的一种变体。

　　（2）折线单字轴线

　　单字轴线通常是一条直线，但是在某些特殊情况下，例如竖向结构比较复杂时，书写时结构的中心会产生偏移，因此轴线转向另一方向，这时单字轴线变成一条折线。早期书写中，这种情况偶然一见（图 121）。

　　在王羲之作品中折线轴线不多，但它成为一种有效的调整节奏的手段（图 122）。

　　其他人的作品这种情况极少。颜真卿、怀素、李建中、苏轼等人的作品中偶尔出现折线轴线（图 123）。有时折线轴线偏转轻微，但其中隐藏着非常规的书写心理。如图中"念""愈"两字，轴线都有折线意味：一平缓，若有若无，一波折明显。但是它们有相关性。两字约定结构的相近帮助我们发现了它们的关联：两位作者都有把字结构分成几个部分来处理的趋向，前者（颜真卿）隐约，后者（李建中）清晰。如果把它们看成一种状态的两个层级，则完整地揭示并定义了一种感觉、一种控制构成的心理状态：单字可以拆分为由若干部分组成的结构。这正是导致各种复杂单字轴线产生的原因。

　　折线轴线大大丰富了作品的构成。

　　折线轴线在王铎笔下发展成一种重要的技巧，成为他显著的个人特征（图 124）。

（3）轴线的断点

当字结构分成倾侧方向不同的上下两部分，而且两段轴线断开，不相连接，这时单字轴线产生断点（图125）。

这时的字结构，并不一定分成上下几个部分，这就是说，看起来是完整的字结构，它的轴线却被断开。

它给人的感觉与折线轴线相似，但结构内部的冲突更为激烈。

（4）轴线的分拆

单字由并列的几个部分组成，同时这几部分距离较大，每一部分都指向不同的方向，会有相对独立的感觉，这时难以用一条轴线来反映它的倾侧，可以分别以各部分结构的轴线来反映其所处的状态。这时一个单字有两条轴线（图126）。

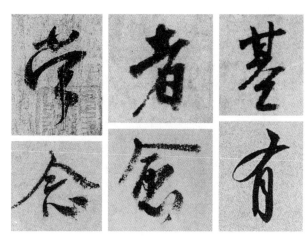

图123　其他人作品中的折线轴线

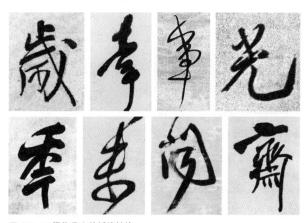

图124　王铎作品中的折线轴线

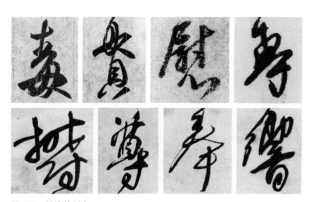

图125　轴线的断点

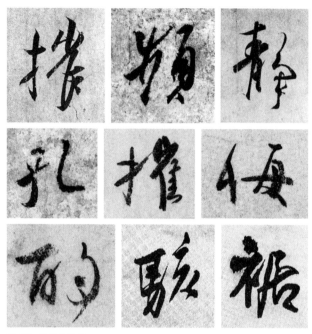

图 126 轴线的分拆

在轴线分列的情况下，一般可以另外再作一条单字的轴线，反映整字结构的状况，但这条轴线对于上下字的衔接不一定有意义：各部分的轴线往往已经起到连接上下字的作用。

字轴线的分拆调整了字结构的空间节奏，亦丰富了字结构连缀的形式。

（5）二重轴线

一般每个字结构都可以作出一条轴线，但是有时一个字结构倾侧的方向不确定，可以作出多条轴线，不过这些轴线只是一种可能的存在，在无法用一条轴线来连接上字与下字时，隐藏的轴线才呈现。这种现象被称为二重轴线[9]（图67）。

二重轴线仍然是直线轴线，它属于轴线运用方式的变化。

二重轴线只在王铎的作品中出现。

[9] 见本书《章法的构成》第84—86页。

图127　清·王铎《临柳公权帖》（局部）

图127　清·王铎《临柳公权帖》

（6）轴线的倾斜

轴线轻微的倾斜，是书写中频繁出现的现象，但王铎轴线倾斜的幅度之大、使用之频繁，书法史上无出其右。

他人单字轴线倾角一般不超过6度，但王铎的倾角经常超过10度，最高达到25度（图127）。这使行轴线波动剧烈，所谓"跳掷腾挪"，很大程度上是由于这种轴线的作用。

王铎在作品中还频频使用相邻轴线反向

图128　清・王铎《忆过中条语》（局部）

扭转的方法加大动荡的感觉，例如一字轴线顺时针扭转，下一字轴线逆时针扭转，这样两者扭转的角度为两轴线偏转角度之和。这使作品中相邻单字轴线的偏转最高达32度（图128）。

　　书写时字结构容易向一侧倾斜，倾斜度也不大，这时平衡不难控制，但王铎采用的大斜度轴线使作品不能不另外寻找控制平衡的办法，例如用右倾轴线来找回左倾轴线造成的失衡。王铎作品中右倾单字轴线有时达到总数的三分之一

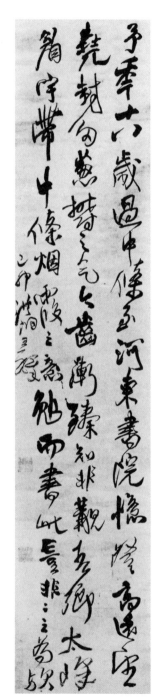

图128　清・王铎《忆过中条语》

（图 129）。

（7）轴线的偏移

当书写出现意外的情况，比如说随着书写的推进，突然发现结构完成后轴线将不在原来设定的位置上，这时便需要"挽救"[10]。王铎创造了一些精彩的例子，作品已经出现问题，但借助于后续笔画，对几乎不可能改变的轴线位置进行了调整（图 130）。

我们把字结构书写过程中，由于某些笔画的特殊处理，使预计的轴线位置发生改变的现象称作"轴线偏移"。例如"状"字右下和右上夸张的长点使轴线向右移动了一段距离；"掌"字夸张的勾，使"手"部向左偏移。这是一种新的控制轴线的技法。

在轴线技法的发展上，王铎具有特殊的意义。

创作中轴线意外的变异，人人都可能遇到，但人们多把它看作一种偶然出现的现象，事过境迁，不再深究，但王铎把它们放在心上，每逢有相似的境况，便会有意无意地一试——有时甚至像个顽童，故意造成"意外"，来看看它的效果。一种构成，出现一两次是意外，频繁出现便不能以意外来解释，特别是当这些意外合在一起，成为一种构成特征，背后还能找到颇为一致的感觉状态，那就不能说是意外：它已经成为一种新的

[10] 见《章法的构成》注释 7。

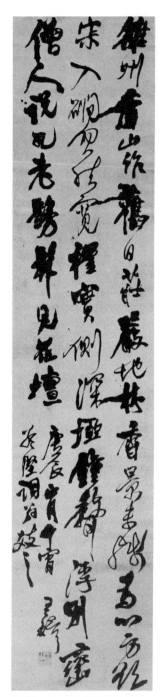

图 129　清·王铎《洛州香山诗轴》

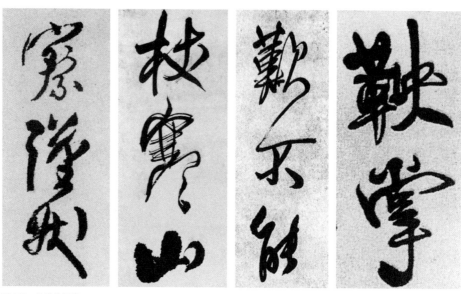

图130　轴线的漂移

构成技巧。王铎在轴线的变化和应用上，表现出一位古代书家少见的想象力。

单字轴线在王铎的作品中成为一种重要的构成手段。

当我们把王铎作品中单字轴线的各种变化汇聚在一起，可以清楚地看出王铎对轴线技巧的重要贡献。

一般书写者的字结构只有风格的区别，王铎对构成的贡献，在原理、机制的层面上。

王铎关于轴线的技巧，改变了长期以来书法构成无法推进的窘况。

单字轴线是字结构构成状态的反映，又是一种创新结构的重要手段，同时对章法构成产生重要的影响。

在章法一章中，我们曾经列举了三种单字轴线为直线时基本的轴线连接方式：衔接、断点、平行。就这三种连接方式，构成了书法史上章法的万千变化。

本节考察了书法史上单字轴线内部的各种变化：折线单字轴线、单字轴线内部的断点、单字轴线的分拆等。这是对字结构构成基础深一层的认识。

如果说直线轴线即生出章法无穷的变化，单字轴线这些新的形式，将为章法开辟广阔的空间。

二、距离

书写由一个笔画一个笔画接续而成，一笔起点的位置如何确定、尺度如何控制、怎样接续下一笔，一定有一种控制它们的机制。

这种机制是什么，能否被认识、描述，是我们关心的问题。

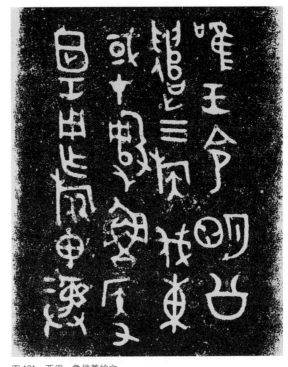

图 131　西周·鲁侯尊铭文

章法的研究，揭示了早期书写中人们缺少对字结构整体的印象。从这种现象联想到字结构的构建，我们发现两者（字结构与章法的控制）关联紧密。

关于结构的思考，通常面对的是已经完成的结构。要研究书写的机制，必须回到前人书写的过程中，设身处地，根据已有的图形的细节，设想动作和流程，就像亲自拿着笔，落下、推移——我们发现，每一瞬间的感觉都与今天的书写有质的不同。

这是一种今天的人们完全陌生的书写方式。

早期的书写机制延续的时间不长。人们的书写很快变得熟练起来，当完整的字结构的印象被确立并主导书写，控制书写的机制便发生了变化。

我 众 则

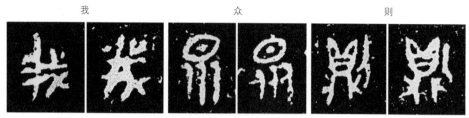

图 132　西周・曶鼎铭文（西周许多铭文中同一字的结构形态相差很远）

（一）构成的契机

商周文字对于现代人来说是一个异数（图 131）。除了商周文字与今天使用的文字在形体上明显的差异，实际上控制书写的机制有质的不同。书写机制，指的是书写时控制书迹生成的方式和原理。变化发生在人们感觉深处。这是一个从来没有被讨论过的问题。它是深入认识书写、认识字结构构成本质的关键。

使我们意识到构成机制的重要性，是这样一种现象：某些商代和西周铭文中，一些字重复多次，但每一次重复，结构形态都不同（图 132）。在后世作品字结构的变化中，都能够找到夸张、移位或扭曲的痕迹，但在这些结构中找不到变形的契机——每一个结构都是独自生成的个体，根本无法确定谁是依凭的母本。它们的变形和统一堪称完美。

联想到研究甲骨文章法时，发现人们动笔之前没有整字结构的意识，他们只是把自己所能照顾到的局部结构或某种构成细节（如侧边、一字的首画等）作为控制单字连缀的要素[11]。但后人写字，不管有意无意，头脑中都有一个完整的字结构的意象，从这个字的第一笔开始，就已经在控制整个字的位置。这提醒我们，铭文中字结构的不可预计，很可能存在于控制每一笔画的过程中。

这是一个控制字结构生成方式的问题，或者说字结构生成机制的问题。

字结构生成机制隐藏在书写者潜意识中。

讨论字结构构成机制，必须回到字结构书写的过程。为了避免各种情况

[11] 见本书《章法的构成》第 52—58 页。

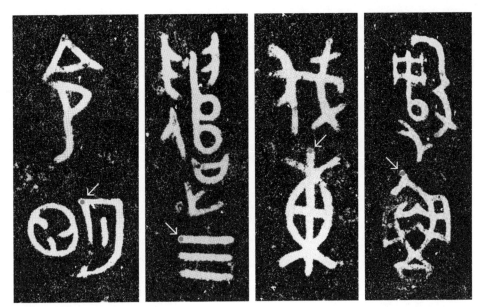

图133　鲁侯尊铭文下字首画的落点

的干扰,我们在作品中间任意选取一字,按书写的顺序,从后到前,不断"擦去"
添加的笔画,这样便追溯到它第一画落笔的位置(早期书写没有严格的笔顺,
只能根据便于书写的原则进行推测,绝大多数情况下,我们可以找到一个合
理的初始笔画)。紧接着的问题是:落笔的这个位置是根据什么来确定的?

　　它一定不是随意选取的。因为书写者不会在离上一字很远的地方落笔,
也不会在离上一字太近的地方落笔,可以说,这是某个"适当的地方"。但是,
"适当"是根据什么来确定的? 这是一个感觉中的标准。也许它没有确定的
数值,但一定有一个感觉上的依据,一个潜意识中的理由。这样问题便归结为,
决定一个字第一画落笔点的,究竟是什么?

　　寻找落笔位置时,应该符合这样几个原则:1.因为处于汉字书写的初级
阶段,人们还没有足够的书写经验,落点的确定应该简单而方便;2.落点的
依凭在落笔点周围;3.能方便地用感觉来检测。总之,它是一个落点附近的、
一目了然的尺度。

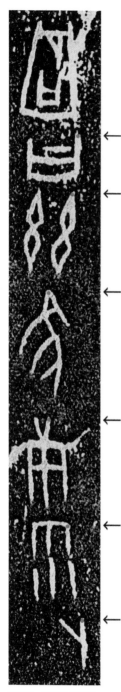

图 134　甲骨文的衔接

符合这些条件的只有一种答案：邻近落点的已完成的结构（上一字）中的某个尺度（如笔画的长度、两个笔画的距离等），是它决定了落点与这个结构的距离。即是说，书写时在落点附近已完成的结构中找到某个尺度，以决定落点的位置（图 133）。

下面讨论后续笔画的生成：字结构中任何一画的方位和大致的形状，是由约定结构决定的（不了解约定结构，无法进行书写），而这一画落点的位置同样由已完成结构附近的某个尺度所决定；这个笔画的尺度，亦取决于附近的某个尺度；每完成的一笔，都加入到那个"已完成的结构"中，成为决定后来笔画位置、尺度的依据，直到完成整个字结构。

我们把这种书写机制称作"距离控制"。

鲁侯尊铭文首画位置、各笔画起点与尺度以及整篇文字的完成，都是典型的距离控制。

距离控制解释了同样一个字为什么会写出完全不同的形态：每一笔位置、尺度的依据都是根据已经完成的结构随机决定，而每一笔的状态都根据前面的书写随机生成——依据只有一个：已经完成的部分结构，但已经完成的结构随时都在变化。最后完成的结构必然是一个不可预计，也永远不会重复的构成。

这是一件甲骨文的局部（图 134），大部分连接都以上字右侧笔画端点为基准，这意味着下字最右侧为其首画；从首画落点开始，此后每一画的位置、尺度都与附近的某个尺度相关。这是典型的距离控制。

以上所述，是早期青铜器铭文与甲骨文字结构构成的基本原理。

我们讨论的是一行铭文中间某字结构首画对上一字的承接，而每一行第一字首画落点的确定，情况略有不同。

限于已有的文字资料，我们只能从商代中期开始我们的考察。这时已经越过了文字发生的初始阶段，人们对完整字结构的意识已经在建立中。在散氏盘铭文这样的作品中，距离控制占据主导的地位，不是说作者对单字整体没有任何认识。汉字约定结构是一个原则的、不定型的存在，如果散氏盘的书写者对约定结构没有任何认识，那么书写是不可能进行的。所以，距离控制的书写，对单字整体的印象始终作为背景而存在，只是距离控制占据主导的地位。

这样，确定一行首字第一画的落点，应该是这种隐性的单字整体印象起到了作用。

商周青铜器铭文刻制时，多画有格线 [12]。在器皿上刻写铭文，是一件极为慎重的事情，字数、位置、面积，一般都有事先的计划，商代文字较多的铭文中可以发现各行中线的距离非常接近，很可能刻制前划有行线。虽然字体常常越过行线，但大部分字能按行线的规定去书写，说明人们对字体大小已经有初步的把握。

商至西周早期铭文，有行无列（竖排为行，横排为列），书写中已经具有初步的整字概念，大部分字能够控制其宽度，只是个别字溢出范围，但字结构竖向尺度不受限制，单字的高度有较大差别（图 135）。不久后出现行列兼备的作品（图 136）；到周恭王时，行列兼备与有行无列的作品并行。此后绝大部分铭文行列整齐。

这里反映出人们字结构控制发展的趋向。

在距离控制中，笔顺是个重要环节，因为每一笔都是根据已完成的结构

[12] 虽然制作时绝大部分都画有格线，但留下格线的铭文不多。在格线清晰的拓片中，格线大部分是实线。对此有各种解释。我们认为有一种可能：在模型上刻制文字前，用矿物颜料画上格线，浇铸时由于高温的作用，颜料中的矿物质影响到范的变形，从而在青铜器表面形成凸起。

图 135　西周・利簋器铭文（局部）

而落笔，如果没有对笔顺准确的判断，无法对构成机制得出合理的结论。《章法的构成》中对甲骨文的笔顺有讨论，其中建立了一些确定笔顺的原则[13]；另一方面，控制机制的假设，也为不同笔顺的判断提供了依据，在某一字若干可能的笔顺中，控制方式是一个判断的依凭。

（二）距离控制与单字控制

1. 单字控制

当人们在使用距离控制进行书写时，一种新的字结构生成方式在孕育中。

汉字创立时，单字分立是一种规定，而且每一个汉字都有它的约定结构，因此人们在书写之前对单字的整体结构是有一定认识的；但是书写能力又是逐步发展起来的，开始时人们只是争取写好第一笔，接着再一笔，就这样一笔一笔写下去，最后完成一个单字的结构。

[13] 见本书《章法的构成》第 55—57 页。

随着人们的书写越来越熟练，下笔之前就存在记忆中的约定结构越来越清晰。约定结构原来只是笔画之间的关系，没有任何具体的图式，但是现在不同了，随着对结构把握能力的提高，那个约定结构已经变成具体的图形，甚至还有了自己的风格。下笔之前人们心中便有了单字完整的形象，书写时笔画只是按照习惯的位置来安放。

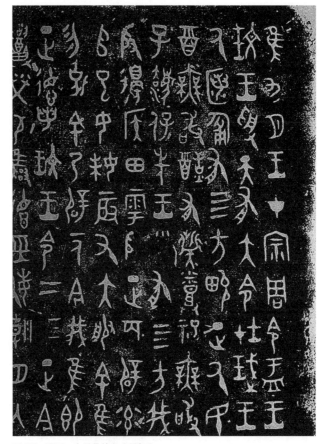

图136 西周·大盂鼎铭文（局部）

书写者清楚每一笔画在字结构中的位置和尺度，每一笔的书写都成为实现单字结构过程的一部分。书写的心理、对书写者技术上的要求，与距离控制有了质的区别。

我们把这种新的书写机制称作"单字控制"。

因为汉字开始就是独立的形体，独立不是单字控制的标志。书写前画出方格是走向单字控制的重要标志，人们意识到每个字都要有它的位置和范围，但原有的控制书写的感觉还在反抗，当然也有少数人不久便屈服。方格的出现意味着两种控制观念的共处。单字控制确立的标准是外形规整化：把一个字在规定的范围内匀称安放。它把笔画复杂程度相差甚远的约定结构都整合

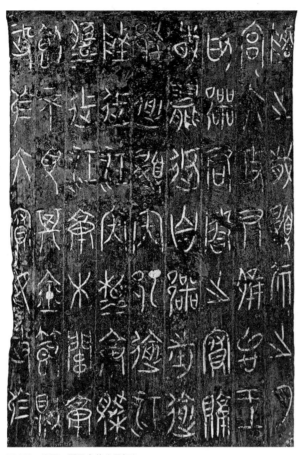

图137 战国·鄂君启节（局部）

成大小相似的图形。这只有对单字有独立的构成意识，并且对单字结构有良好的控制能力时才能做到。在成熟的单字控制出现以前很久，单字控制的机制便在发生作用（图137）。

早期的单字控制，单字内部尺度、内部空间密度只根据每一字的情况来决定，而不倚靠单字以外的结构，这是单字控制与距离控制一个本质的区别。在单字控制的字结构中，我们很容易找到各种距离、尺度的关系，它们是根据内部结构和内部空间的需要来处理，而与字间距离及前一字的结构无关。

后来行草书追求字结构大小的变化以及与前后字结构运动上的联系，是字结构控制发展到另一阶段的产物。

单字控制中，距离的内涵有了改变。例如，距离原来处理的是落点和止点的位置，但现在指的是各种点画的长度、点画对空间和其他点画的切分、点画之间的距离——甚至把对距离的控制提高到精确的程度。

单字控制不一定是后世所说的"意在笔先"，只要一开始书写，熟悉的风格化的结构便在脑海中自动浮现——想象中即使不出现虚拟的图形，它早

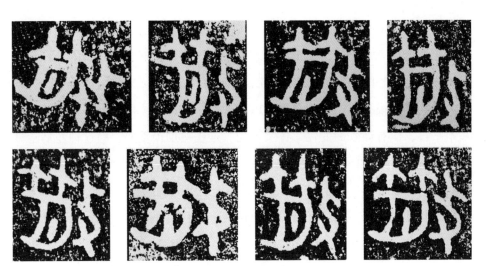

图 138a　散氏盘铭文中的"散"字

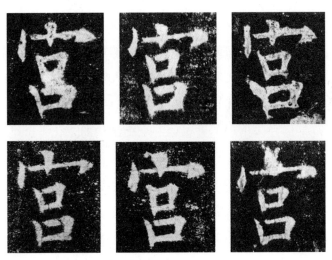

图 138b　《九成宫醴泉铭》中的"宫"字

已在书写者的潜意识中。

2. 两种控制机制的比较

我们先来考察两种控制机制所产生的典型结构。

我们从散氏盘和《九成宫醴泉铭》中各选一字，列出它们在作品中的各

种形态（图138），距离控制和单字控制的字结构具有完全不同的特点。

散氏盘中八个"散"字形状相差很大，每一个都有自己独特的外形，但风格统一，变化的契机用距离构成能很好地解释；《九成宫醴泉铭》六个"宫"字乍看几乎一模一样，仔细观察可以发现微小的区别，例如五个横向笔画，基本平行，但有微妙的变化，各字不同。这些差别很重要，但这种差别隐藏在字结构内部，与宏观结构关系甚微。

两者相距大约十四个世纪。他们是不同的书写机制所带来的结果。

散氏盘是距离控制的代表，这时汉字已经是一种成熟的文字，但书写技巧尚未成熟，它只凭着一个简单的支点——距离，径自生长。它不知道还有什么别的办法能够帮助它完成这个无所凭借的结构——也许框格是一个依凭，字体大小因此有一个粗略的感觉（否则不可能把大部分结构安放在框格内），此外便没有没有任何目标，也没有任何顾忌。这是真正的不可预计的生长——千载之后的人们，以今天的审美趣味来观察这一切时，羡慕不已。但这种控制的机制从未被揭示，人们根本不知道怎样做出这样风格高度一致而构成各具面目的作品。他们只有在典范字体的基础上（对初民来说典范字体尚未出现）去想象一个字结构的变化，这是另一种控制结构的方法[14]。

《九成宫醴泉铭》是单字控制成熟时期的代表。它在单字控制的机制内，把形式的某些方面推到前所未有的状态：一是控制意识的彻底性，它贯彻到书写的所有瞬间；二是控制的精确性，它能够造就结构不可思议的精微变化，并由此在书法史上确立了后人难以达到的标准。

单字控制的确立远在这之前，但《九成宫醴泉铭》告诉我们，单字控制在某种思路上能把书写做到什么程度。

《九成宫醴泉铭》把精确控制中的细腻变化做到极致。后人在结构的精

[14] 邱振中：《中国书法：167个练习》，介绍了一种字结构变形的训练方法。北京：生活·读书·新知三联书店，2021年，第186页。

准上，再也无法超越欧阳询。他们只能在其他方面寻找机会。

这种对比让我们清楚地看到两种控制机制带来的不同结果。

距离控制遵循的是"合理原则"，它在一种最低限度的规约下"生长"：一个笔画的起端与既成结构的距离。

"生长"的本义，是指生物的成长与发育。推动"生长"的，是一种原初的、本能的力量。从"生成"得来的，是在一个简单动机的驱使下获得的所有细节的协调。没有任何细节破坏这种一致性。一棵原野之树要做到这一点轻而易举（即使遭遇不可抗力，也仍然由所有细节来承受，无一例外），而一个盆景永远被各种构思所扭曲。人类的早期艺术更多地接近"生成"的状态——这甚至使我们能够把其他动机渗入的过程作为书法史的一条线索。

在书法史中，"生成"指的是意识尽可能少的干预；对操作制约的因素很少，而且明确、单纯。书写能力的获得当然与植物的生长不同，它需要学习，因此便有感觉水平的差异，但距离控制肯定是在所有书写方式中最便于把握的一种。不过作为书写的一个阶段，它只维持了一段时间。它所连通的那种质朴而又充满生命力量的书写迅即流失。

距离控制是一种朴素的、更接近本能的机制。要对它有更深入的认识，必须把它从书法史上具有压倒优势的单字控制机制中细心地分离出来。

书法是从日常使用中发展起来的，早期书写必然更多含有本能的因素。这也可以解释，当典型的距离控制退出书写以后，它不时会在书法史某个地方冒出来，加入人们的创造活动中。

单字控制机制的前提是对确定形体的认知和把握，它需要更多意识的参与，是较晚发展出来的更高一级的构成机制。

距离控制退出后，单字控制占据了此后整个的历史，它有足够的时间进行锤炼，以至达到熟练、精确的程度。

人们通过距离控制，可以轻而易举地获得随机生长的特性，而处于单字控制阶段的人们，必须通过复杂的程序，才有可能获得自由变化字结构的能力。

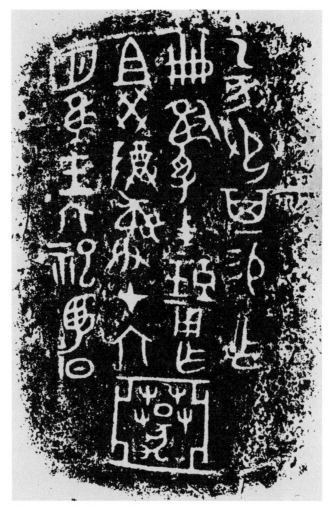

图 139　商·六祀邲其卣盖铭文

这关系到后世关于结构方面才能的构成。

（三）控制机制的变迁

1. 从商代到战国的控制机制

从商代到西周，是距离控制的核心时期。

商代青铜器铭文全部属于距离控制（图 139）。

商代铭文简短，但进入西周后，铭文字数增加，到西周中期，百字以上

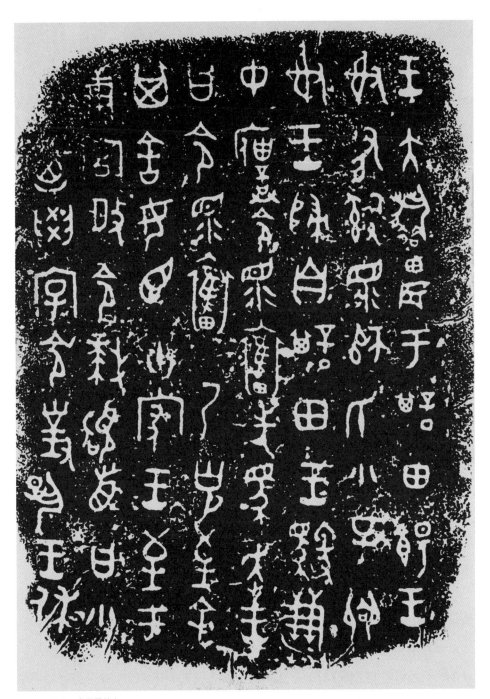

图 140　西周·令鼎器铭文

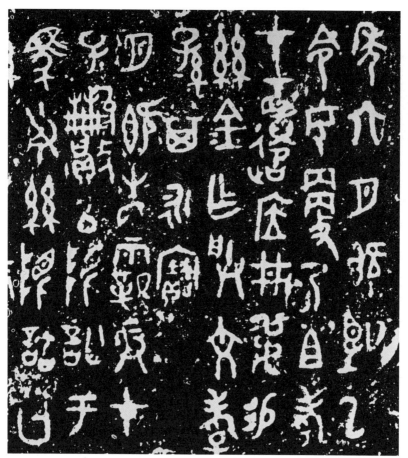

图 141　西周·忽鼎器铭文（局部）　　　　　　　　　　　　　图 142　西周·史墙盘

的铭文常见，画出框格成为书写铭文的常规。开始时总有一些字结构逸出框格之外（图 140），不过这种情况越来越少。

框格无疑促进了单字结构整体意识的发展，但是大部分铭文控制字结构的机制没有改变，框格内单字结构的生成依然靠距离控制——判断一件作品的单字控制是否成熟，主要看一个字重复多次时结构是否相似。这种情况一直延续到西周晚期（图 141）。从西周中期（穆王）开始，一部分行列特别整齐的作品中，重复的单字结构已经比较接近（图 142）。

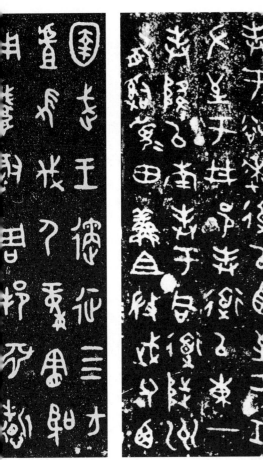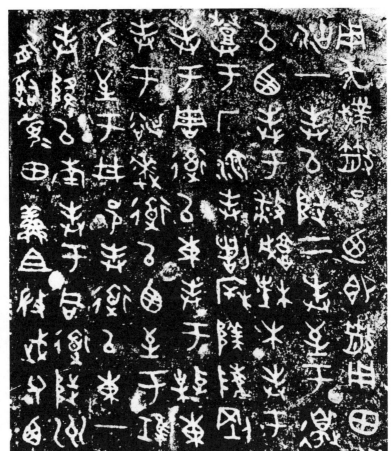

图 143　西周·散氏盘铭文（局部）

西周中期到晚期是距离控制的高峰，在框格的约束中产生出最富张力变化的结构。代表作有散氏盘（图 143）、鄂侯驭方鼎、兮甲盘等。字数较少的铭文多有行无列，其中动荡与秩序的对比形成强大的张力（图 144）。

春秋时期，字结构整体意识不断增强，距离控制的主导地位逐渐让位于单字控制。

这里的原因是，人们一旦察觉到单字的完整性和不可分割性，很快就建立起单字的整体意识，同时运用在书写中。

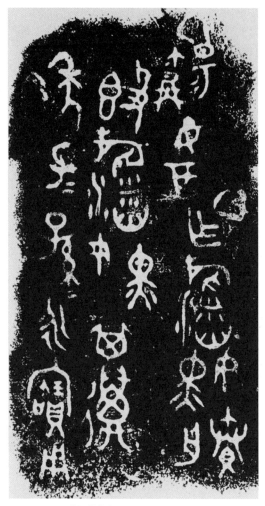

图144 西周·觞姬簋铭文

这种生长是不知不觉的。人们并不知道操纵自己书写的力量的构成——书写不断熟练，控制结构生成的因素不断增加，距离构成和单字构成在一段时间里成为共同控制书写的力量。

一般来说，距离控制的字结构随机、不规整，当人们对结构的匀称、精致、准确的要求越来越高时，只有单字控制能够满足这些要求，书写必然朝着单字控制转化。

到春秋晚期，大部分铭文都有单字控制的趋向（图145）。春秋晚期的墨迹，以温县盟书和侯马盟书（图146）为代表。墨迹与铭文在字结构构成机制上并驾齐驱。

战国简数量较多，可以郭店楚简（图147）、包山楚简为代表。这些墨迹书写纯熟，字结构控制得心应手。战国的铭刻文字，基本成型的单字控制进一步完善，鄂君启节可作为代表，中山王𨰥方壶（图148）则开辟了书写中装饰化的方向。

两种控制机制的兴替，经历了漫长的时间。从商代至西周，字结构以距离控制为主导；从西周后期至春秋、战国，为单字控制兴起、发展、成熟，并最终取代距离控制的过程。

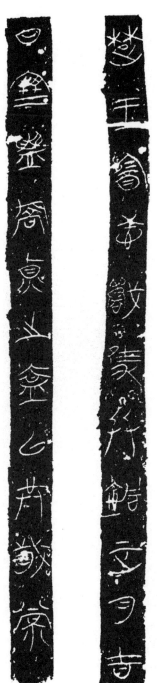
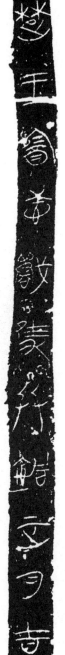
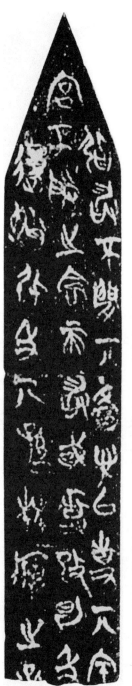

图145 战国·楚王酓志鼎　　　　　图146 春秋·侯马盟书

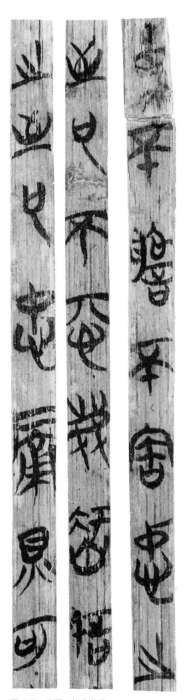

图 147 战国·郭店楚简　　　　图 148 战国·中山王礜方壶器铭

2. 战国以来的距离控制

从战国中期开始,以单字整体结构为基础的控制方式逐渐成为书写的主流。

单字控制的书写方式确立以后,距离控制并没有完全消失,它一直保留在人们的潜意识中,偶然现身。

距离控制是一种更接近本能的书写状态,因此人们的日常书写往往暗合距离控制的原则:新的构成只跟随前一瞬间的引领。它是距离控制的典型状态。虽然潜意识中单字结构的影响可能存在,但日常书写(多为行书或草书)追求便捷,笔画之间的联系通常比单字结构的预设更重要,因此早期日常书写均按结构的复杂程度决定单字的大小与形状,这与预先擘画字结构出自不同的心理[15]。就是在人们掌握单字控制的书写后,日常书写中仍然保存着距离控制的成分。从秦汉至魏晋,距离控制亦有时浮出水面,控制书写。

西汉砺石墓志出土于天津以北,汉代辽西海阳地区(图149)。砺石原是汉代军中的磨刀用石,这些砺石上记载着死亡将士的姓名、籍贯、职官、年龄和死亡时间等,纪年从西汉昭帝元凤二年(前79)至汉献帝初平四年(193)。

由于刻制仓促,且出自军营士卒等人之手,虽是石刻,实与日常书写无异。墓志字迹是典型的距离控制,每一笔的位置都根据前面的笔画延展,极为生动,与其他出土工匠刻字相比,远为熟练、流畅。字结构及其衔接皆变化无端,匪夷所思,只有用距离控制才能做出合理的解释。仔细清查每一笔画的起点,都来自附近结构的暗示,这种单纯的动机,是墓志随机生发、远离程式的原因。

现在所能见到的数十方砺石墓志风格不同,但构成机制如一。

把它与散氏盘(约公元前9世纪)相比,时间过去千年,字体不同,工具、材料不同,但控制书写的机制如出一辙。两件看起来毫无相似之处的作品,竟然如此默契。

汉简中亦有不少与距离控制若合符契,特别是草书简。

[15] 邱振中:《书法》,北京:生活·读书·新知三联书店,2021年,第42—47页。

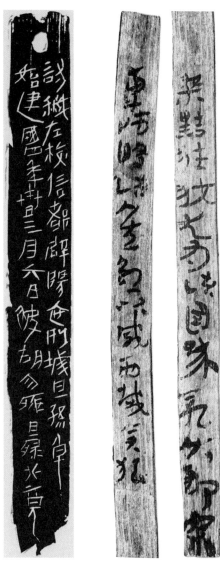

图 149　东汉·孙卓墓志　　图 150　西汉·马圈湾简

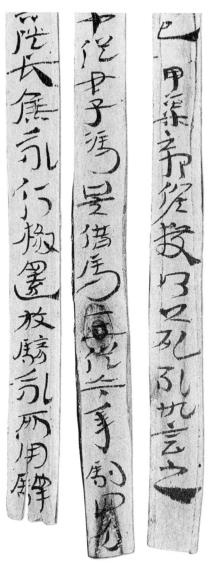

图 151　东汉·居延误死马驹册（局部）

　　敦煌马圈湾西汉简（图 150）虽然单字分离，但各字的结构和衔接都符合距离构成的原则。如东汉居延误死马驹册（图 151），亦为典型的距离控制。

　　陆机《平复帖》（图 152）笔法单纯，推进结构的动机亦单纯，检查各

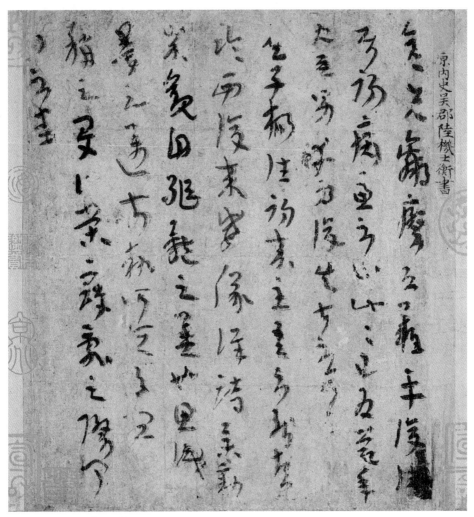

图 152　西晋·陆机《平复帖》

　　笔画落笔之点，位置和尺度都与切近的笔画、空间相关，极少例外。

　　小人董奔残纸（图 153）为西北出土晋代残纸。它虽然保留着隶书笔法的某些特征，但充满刚获得解放的青春气息；点画舒展，尖端的芒刺与质朴的笔触相映成趣；笔画的起点与尺度都能在周围找到依凭，但没有着意摆布的痕迹。这是行书形成初期，距离控制朝单字控制转变的最初阶段的产物。

图 153　小人董奔残纸

图 154　东晋·王羲之《初月帖》（局部）

王羲之是 4 世纪书法史的一位核心人物，他身处草书、楷书脱去隶书影响，行书从隶书和楷书中蜕变而成型的阶段。这给一位对文字构成具有极高敏感的书写者带来施展的机会。

在王羲之的时代，单字控制虽然早已成熟，但日常书写中处处都留下距离控制的痕迹。

我们以《初月帖》（图 154）为例，考察东晋时期书法作品中的距离控制。

《初月帖》中有几处邻字碰触或交叠，如"书停"属于碰触，"之报""虽远""诸患"等处属于交叠。如果碰触属于意外（《平复帖》中亦有一处），数行文字中竟然有多处交叠，是很特殊的现象。如果严格按照距离控制的原则来书写，是不会出现这种情况的。每一笔画随机处置时，书写很容易避开已有的笔画；不能避开，是因为单字意象印象深刻，无法及时改变单字整体

结构而避免交会。然而，如果是成熟的单字控制，也不至于出现这种情况——在交叠之前，早已按字结构的需要作出避让。这就是说，作者对单字结构的成熟印象已经左右了他的书写，但距离控制对他仍然有影响。王羲之始终保留着一点汉字书写最初的青涩。这是王羲之与他所有追随者不同的地方。

那个时代的作品，还有一些共同的特点，例如作品中各字之间的距离。

后世行草书作品中各字的距离非常接近，人们都是比量着邻近的字距来安排下一个字的位置，但王羲之的草书和行书，还有《伯远帖》（图 118）等，字距不规则，忽大忽小。是怎样的机制在左右着他们对字距的控制？

字距不等是距离控制的一个标志。距离控制的书写过程，在第一节中已有解说。书写从"首画落点"开始，笔笔相扣，一直到整个字结构完成："首画落点"决定了这个字与上一个字的距离。处于早期单字控制的书写者，或许在决定字距的问题上还不曾建立新的规范，因此便沿袭了距离控制的方式，以此来决定下一字"首画落点"的位置；不过一旦落点确定，储存的单字的印象立即发挥作用，便不需要其他事物的参照了。

"首画控制字距"是一种假说，是对于字间距离不等的问题的一种解释。采用"首画距离控制"时，字间距由随机出现的参照物决定，字间距大小不等是必然的。不过随着单字控制的日益成熟，控制单字的距离成为一件简单的事情，控制首画以决定字距的情况很快消失。直接的结果，是单字间的距离越来越均匀。

这种"首画控制字距"的现象，在东晋至南朝的作品中较为普遍，在后世的书写中只是偶尔出现。后世作品中绝大部分作品的字距，都是由其他动机决定的。

此外，字间距是作品结构的有机组成部分，它与结构、章法的各种要素一定是同质、同构的关系，但后世学习前人作品时，不曾注意到这一点，因此再细致的仿作都让人觉得是另一件事情——这样的细节随着构成研究的深入还可能不断被发现。

图 155　唐・欧阳询《梦奠帖》（局部）

从欧阳询《梦奠帖》（图 155）可以窥见"首画距离控制"的余韵。作品中某字的首画落点，大多取决于前面已然形成的字间距离，也有少数字根据距离控制原则来决定落点的位置（如"灭"）；有的确定间距后，后来的笔画出乎意料，改变了间距（如"灭""影"），于是造成间距的"违规"，但初始动机是距离控制。

苏轼《啜茶帖》（图156）字距大小的差异引起我们的注意。

检查作品中每一单独起笔的字结构时，很快发现对首画落点的距离控制。回到苏轼的其他作品，发现他用这种方法来控制首画落点的作品占有很高的比例，只是短札字间距波动更大。或许因为短札比长篇更随意，含有更多的潜意识的成分。

此时早已是单字控制的天下，但苏轼距离控制的强度超过了欧阳询。欧阳询受到自己楷书更大的制约？经过了最初的历史的变迁，这种潜意识中感觉模式的显现，更多地取决于个体的状态，以及书写时的特殊境况。

图156 北宋·苏轼《啜茶帖》

字距属于章法的范畴，由于它和"距离控制"的关系，放在这里讲述，同时作为一个字结构与章法相关的例子。

狂草的情况比较复杂。在唐代狂草中，分组线成熟，但单字独立的情况更为常见，不过在典型的分组线段落中，完全没有字结构的概念，每一字都紧随着已经完成的结构而生成（图157）。以往的字结构概念不复存在，字结

构融入分组线中。这既是章法的变革，也是字结构的变革。它与距离控制的机制有着密切的关系。[16]

当单字控制机制占据统治地位后，人们对书写的随机变化又慢慢充满向往。他们挑战整齐划一的趋向、严格的一致性，追求外形、大小、秩序的变化。各种新的构成方式，都是在对单字控制的挑战中展开。

两种控制机制的讨论，对书法史、书法教育，对书法才能的思考，都带来重要的启示。

控制视觉图形的能力一般来说需要经过长时间的严格的训练，但早期人类史上与视觉有关的能力，从朴素的本能中生长而来[17]。

字结构的距离控制就是一种这样的能力。那是一个遥远的时代，虽然当时的字迹还在，但人们对那种书写状态已经没有任何记忆。探寻当时结构生成与感觉状态的关系，与理解历史、理解我们自身的精神构造有关。今天要获得某种类似的能力，不是没有可能，但那是与专业的学习完全不同的一条道路：你首先得到达自己感觉的底部，从那里开始，把毕生所获加以仔细的反省。

图 157　唐·怀素《自叙帖》（局部）

[16] 见本书《章法的构成》第 88—89 页。

[17] 见本书《章法的构成》第 59 页；邱振中：《八大山人书法与绘画作品空间特征的比较研究》第三节对主导意向和主导动机的论述，《书法的形态与阐释》，北京：生活·读书·新知三联书店，2022 年。

三、平行与平行渐变

字结构的控制机制是个深层心理结构的问题，书写还有实际操作的一面。

从笔画的关系来看，汉字结构可拆分为若干类别，如平行（及有关的各种变化）、交叉、夹角和点的组织等。这一节只讨论平行及其周边的状况。

（一）平行及其周边

1.平行概念的扩展

平行在汉字结构中是常见的现象，也是字结构中比较容易识别的特征。一个汉字结构中如果包含一些平行的笔画，我们首先注意到的就是字结构中的平行关系（图 158）。书写

图 158　唐·敬客《王居士砖塔铭》（局部）

时，如果把一个字结构的平行和渐变部分临出，再随意添加其他笔画完成这个结构，它总能保持良好的秩序感。

平行现象在形成汉字结构的秩序感时起到重要的作用。

手书汉字中严格的平行关系很少，绝大部分笔画是接近平行，或者说，在某种理想的平行关系周围浮动。

这些漂浮不定的接近平行的关系仍然意义重大。在书写者不断熟练的操作中，这种不确定的关系中不时会出现一些意外的情况，例如各个笔画对平行状态均匀的偏离——或者距离越来越远、或者形状微小的改变，或者位置（例

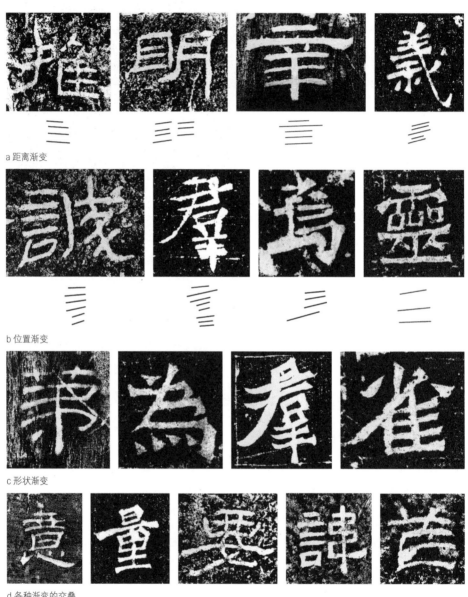

a 距离渐变

b 位置渐变

c 形状渐变

d 各种渐变的交叠

图 159　渐变的不同类型和交叠

如角度）微小的变化，我们把这种情况称作"平行渐变"[18]（图 159）。两画之间对平行的偏离常见，但两画以上要形成严格的渐变比较困难。几组渐变也常常共处一字中，形成复杂的情况。平行渐变概括了结构中一种从未被关注过的现象，而且这种现象不仅在篆书、隶书、楷书中存在，在行书和草书中也经常出现。平行渐变在控制书写、建立作品的秩序感时起到重要的作用。

平行渐变一直隐藏在人们的潜意识中。渐变刚出现时，只不过是对平行的偏离，变化并不均匀，但后来开始出现比较准确的渐变；又过了很长的时间，终于出现了典型的包含平行渐变结构的作品。

平行渐变的出现，是由于动力形式的作用。

每一位熟练的书写者最后一定会形成自己的特点，其中最主要的是运动节奏和使用力量的方式。例如书写一个顺时针方向的圆圈，每个人都会有速度分布和力量分布的细微差异。在熟练的书写中，这种差异形成一种自己意识不到但又十分稳定的个人动力特征。这种特征的形成称为动力定型，所形成的动力样式称为动力形式[19]。

当人们书写形状接近的笔画时，一个人的动力形式会使这些笔画呈现平行的趋势。之所以说"趋势"，是因为受到各种因素的影响，严格的平行线很少出现，经常出现的是接近平行的状态：围绕中心位置的浮动。在某种统一的动力形式的作用下，这种浮动往往呈现出有规律的变化——这就是平行渐变。

从视觉来说，平行与渐变自然地成为一组概念，平行可以方便地过渡到平行渐变；但是从动力形式的角度来说，渐变与平行是对立的概念：渐变需要把书写交付给本能和潜意识，而严格的平行（如小篆、楷书）则需要细心的控制。

[18] 邱振中：《中国书法：167 个练习》，北京：生活·读书·新知三联书店，2021 年，第 58—62 页。
[19] 邱振中：《神居何所》第四节；《中国书法：167 个练习》，北京：生活·读书·新知三联书店，2021 年，第 135 页。

图 160　米芾作品中的渐变有时隐藏较深，不容易发现，如"襟"字的几个竖画，按书写顺序来排列，是典型的渐变

日常的、自然的书写朝两个方向发展：严谨化，走向平行；尽量摒除杂念，忠实于个人的动力形式，则可能走向渐变。"摒除杂念"，我指的是接近于"忘情"的那种状态[20]。当然，后世由于对书写中微妙变化的高度自觉，渐变也逐渐变成一种能够加以控制的技巧。

一般用到"平行"一词时，指的都是直线的"平行"，本文所说的"平行"既包括直线，也包括各种形状的线，如弧线、波状线、不规则线等。直线的平行与渐变容易观察到，非直线（弧线、曲线）的平行便不那么明显；此外，位置接近的或连续书写的笔画，其平行与渐变的关系比较容易看出，但被其他笔画隔开时便不容易被注意到（图 160）。

多个笔画要组合成严格的平行和渐变是不容易做到的，判断严格的平行和渐变也有困难。我们把那些非严格平行和渐变的笔画组合称作"平行飘移"。"平行飘移"与"平行渐变"的生成机制没有本质的区别。"平行漂移"缓

[20] 邱振中：《书法》，北京：生活·读书·新知三联书店，2021 年。

图 161　草书中接近平行的笔画很多

解了无法判断严格的平行和平行渐变时带来的困惑。

　　在草书中，笔画的连续性很强，无法抽出单独的笔画进行比较，如果取出笔画的某个部位——如横向线段、右上角转笔等进行比较，平行与渐变的关系就非常明显了（图 161）。一般来说，他们都属于"平行偏移"的范围。

　　平行与平行渐变存在各种书体中，也存在于所有书写者的潜意识中。

　　后世的平行和平行渐变发展出丰富的样式。平行和平行渐变逐渐成为汉字结构中最重要的构成元素。

　　"平行""平行漂移""平行渐变"这一组概念，包含了与平行有关的各种现象。

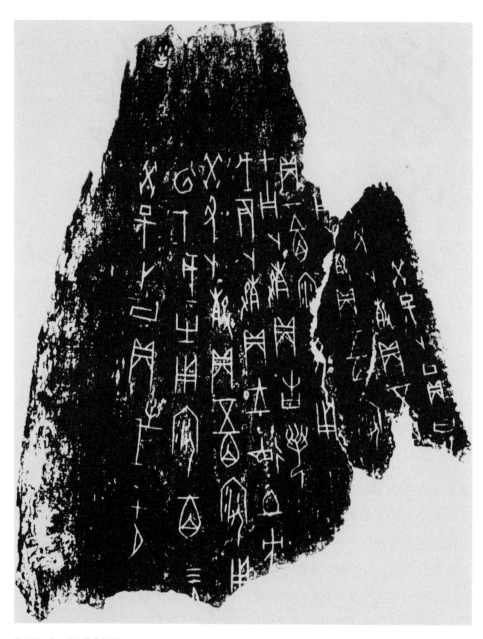

图 162　商·武丁甲骨刻辞

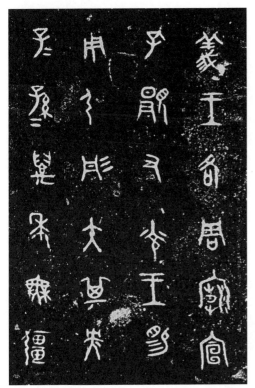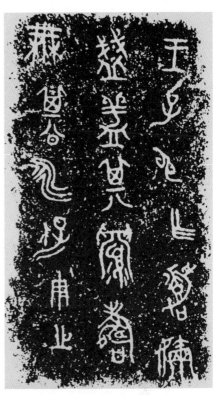

图 163　西周·虢季子白盘铭文（局部）　　　　　图 164　春秋·王子申盏盂铭文

2. 早期书法史中的平行

甲骨文中已经出现清晰的平行关系，横画与竖画基本上保持平行，斜画与弧形笔画也大都保持平行（图 162）。

商代金文字结构中平行关系已经成为构成秩序感的重要手段。

西周在平行线的运用上承续商代。铭文字数增多，结构更复杂，平行笔画的处理更为细致（图 163）。

春秋铭文字体修长，长弧线流畅宛转，平行处特别显目（图 164）。楚、吴、齐、晋诸侯国的铭文中都有这种现象。

春秋晚期的温县盟书（图 165）和侯马盟书是今天能见到的最早的成批的墨迹，它们反映了这个阶段汉字日常书写的状态：平行多处出现，但较为

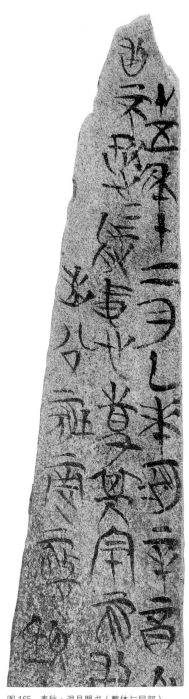

随意。它们为日后平行线的各种变化埋下了伏笔。

战国铭文趋于整饬、细致，行列整齐，平行笔画更为规范（图166）。

战国简中，平行成为构成的重要元素。信阳楚简（图167）中平行笔画关系清晰，"里""帛"等字中被其他笔画隔开的横画亦保持良好的平行关系。

传世秦石刻大多是"书同文"之后着意树立规范的制作，平行线成为构成的核心手段。这种端谨、匀称的书风，石鼓文为其源头，泰山刻石（图168）、琅玡台刻石等与石鼓文同一机杼。这些作品中平

图165　春秋・温县盟书（整体与局部）

图 166　战国·陈曼簠铭文

图 167　战国·信阳楚简

图 168　秦·泰山刻石（局部）

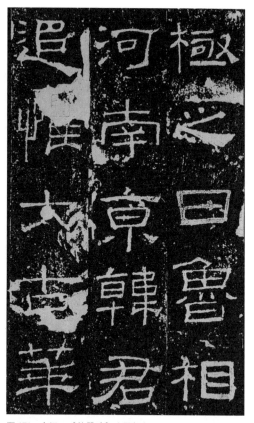

图 171　东汉·《礼器碑》（局部）

行笔画都起着突出的作用。

　　里耶秦简为当时日常应用文字的代表，平行为其构成的基干（图 169）。

　　西汉简牍中的隶书已经形成字形扁平、横画修长的特点，横画的整齐排列和部分横画的"雁尾"成为隶书的标志，控制横画的平行关系成为汉简隶书的基本特征（图 170）。

　　严格的平行需要细心打磨，汉代石刻的盛行提供了这样的机会。与简书比较，碑刻书写、制作都更为慎重。平行成为一件作品着意维系的重要特征。西汉碑刻中的平行笔画已经比较规范，东汉刻石中的平行变得熟练而精确（图 171）。

图 169　里耶秦简　　　　　图 170　西汉·甲渠候官文书（局部）

3. 平行渐变的确立

平行的发生，是由于动力形式的作用。

书写不断熟练，笔画自然具有平行的趋势，但由于种种原因（熟练程度不够、意外等）没做到平行，但笔画仍然落在平行的周边。这种偏离，逐渐呈现出某种规律，这便是平行渐变。它伴随着平行而出现，时间大约在春秋、战国之交（图172）。

里耶秦简中出现了清晰的渐变结构（图173），这与汉代初期石刻文字中的渐变互相呼应（图174）。秦至汉初，某些字结构中已经出现较为严格的渐变特征。

平行在汉代书写中得到广泛运用，但汉简中的渐变不多见（图175），只是在汉碑中渐变才得到发展的机会。

图172　清华大学藏战国简选字

图174　汉代初期石刻文字中的渐变　　　　图173　里耶秦简选字

图175　汉简中的渐变

图 176　东汉碑刻中的平行渐变

东汉，平行渐变逐渐成为汉碑重要的构成手段（图 176）。

汉刻石中，渐变有一些特殊的应用，如一个方向的渐变逐渐转向另一方向、几组渐变并存，或平行、渐变的混合。如《西狭颂》中的"礼"包含两组不同倾斜度的渐变线，右侧横画（从上到下）的序号 1、4、6、7 可看作一组，2、3、5、7 亦可看作一组；再如《礼器碑》中的"韩"，有两组不同方向的渐变，如右侧横画（从上到下）的序号 1、2、4、6 为一组，3、5、6 为一组（图 177）。

此外，还用渐变来校正字结构的失衡。

当结构有偏侧时，用渐变来恢复均衡，如《鲜于璜碑》"庐""龙""嘉"

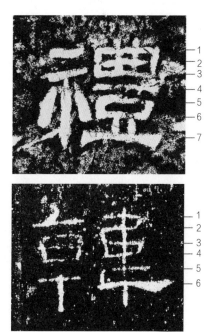

图 177　汉刻石中平行与渐变的组合

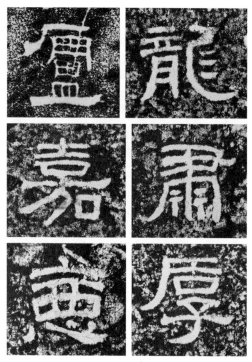

图178　用渐变来校正字结构的失衡

"肃""德""厚"等字，跟随笔画的倾侧而随机处置，以渐变的笔画对结构进行调整（图178）。

当平行或渐变破坏了整个结构的平衡时，用水平横画来恢复结构的平衡（图179）。

有了这些渐变的例子，《张迁碑额》（图180）便容易理解了。

平行渐变在潜意识中逐渐形成，因此严格的渐变很少，但《张迁碑额》是一个例外。它的大部分笔画都保持着渐变关系，渐变成为整个碑额的基调，贯彻始终而不生硬、刻板；渐变在各字之间传递、累积，直到形成一些夸张的笔画，但又不曾破坏整体的协调感；各种渐变同时存在于一件书迹中，位置的渐变和形状的渐变融合成一个整体，生动、精确，出人意想。《张迁碑额》成为平行渐变一个精彩的范例。

这样的作品需要环境、字结构条件、书写者的悟性和灵感——只有这一切全部会合在一起，才可能产生这样一件作品。

《张迁碑额》使我们想起汉代早期刻石以及各种草率刻制的题记、墓志等（图181），《张迁碑额》与它们

图179　用水平线来校正渐变造成的结构的失衡

图 180　东汉·《张迁碑额》

图 181　东汉·济宁任城王墓黄肠石

有血缘上的联系。

《张迁碑额》成为平行渐变确立的标志。

（二）楷书

汉末，平行与平行渐变业已成熟，同时开始了从隶书到楷书的演化。可以说，楷书是在平行与渐变的陪伴下兴起并成长的。可以想见，平行与平行渐变对于楷书具有何等重要的意义。

楷书形成于汉末至西晋，初期楷书在笔意和结构上都受到隶书的影响（图182），但经过东晋的淘洗、南北朝的发挥，在隋唐之际逐渐确立了以提按为主导、把操作移向端点和节点的特点。

初唐楷书以欧阳询《九成宫醴泉铭》（图183）为代表，楷书与生俱来

图 182　西晋·永嘉四年八月十九日残纸

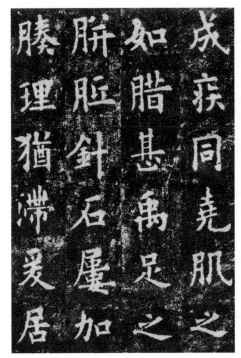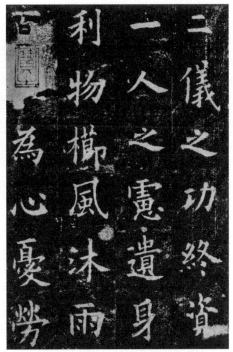

图 183　唐·欧阳询《九成宫醴泉铭》（局部）

的平行与渐变于此展现全新的面容。

《九成宫醴泉铭》的端正、恭谨，以及笔画的一丝不苟、结构的精确，使其成为初唐楷书的代表。

楷书的重要性与其他书体阶段性的地位不同。楷书地位确立以前，汉字字体每三四百年变化一次，一种字体刚刚成熟，积累了一定的经验，便被另一种字体代替，只有楷书，确立后再也没有新的书体来挑战它的地位，它得以从容审视自己的每一个方面，所有细节都得到充分的整治。从此楷书成为汉字日常书写的唯一基础。

这样，所谓"书法备于正书（楷书）"[21]，不只是一种观念，它是唐代

[21] 苏轼："书法备于正书，溢而为行、草。"《苏轼文集》卷六十九，北京：中华书局，1986年，第 2185 页。

图 184 三国魏·咸熙二年简 三国吴·朱然名刺

以来的现实。

这里所说的楷书，并不包括楷书的各个阶段，比如说初期带有隶书意味的楷书，而是特指从初唐到中唐所确立的以提按、留驻为特征的唐代楷书。此后整个书法史，都是在这一基础上发展的。

楷书登场时，平行与平行渐变的基本技巧业已成熟；随着唐代楷书的盛行，平行和平行渐变成为各种书体最重要的构成手段。

从楷书兴起到唐代楷书的定型，它做的是这样两件事：1. 平行与平行渐变的精准化；2. 呈现平行和平行渐变构成及配合的一切可能。

1. 前期楷书

三国是楷书形成的关键时期。有了隶书的基础，楷书很快掌握了控制平行与平行渐变的技巧。

曹魏咸熙二年简与孙吴朱然名刺（图 184）虽然时间相近，但前者还保留有隶书笔意，即点画内部对笔锋不停的控制，后者起笔与弯折处按顿增加，行笔时点画中部动作减少，与后世通行的楷书写法接

近了一步。[22]

笔画中部趋向简单、平直，与结构中平行与平行渐变的发展有密切的关系。笔画的简化、平直，使平行在结构中处于更加突出的地位。

传为钟繇的作品，《荐季直表》较为可信，其中带有明显的隶书的笔意，但与同时的简牍相比，刻本中已经掺入后人对楷书的理解。

字体演化中，新字体总显得稚嫩，但它在构成技巧的把握上总能很快达到旧字体所达到的技术水准，并将它们与新的结构融合在一起。

东晋，王羲之没有留下可靠的楷书作品，但稍后王献之、王僧虔的字迹中已经脱尽隶书笔意，根据其中接近楷书的字来看，可以想

[22] 见本书《关于笔法演变的若干问题》第三节。

图185　东晋·王献之《廿九日帖》

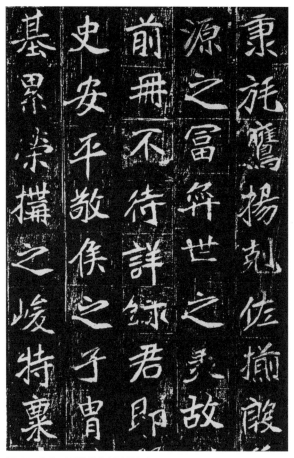

图186 北魏·《崔敬邕墓志》(局部)

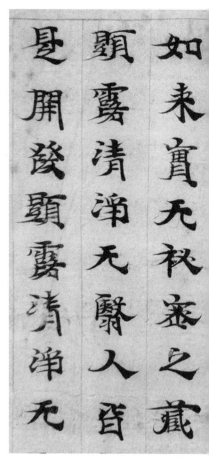

图187 南北朝·《大般涅槃经》(局部)

见当时楷书的形貌，平行和平行渐变清晰、准确（图185）。

南北朝时，北方发展出一种用笔方劲、棱角分明的楷书，就结构而言，对平行有强烈的控制意识，不管结构是精致还是草率，平行等距总是首要的原则，但渐变较少出现（图186）。

这一时期，人们对平行笔画之间的距离控制越来越准确。如《大般涅槃经》，平行笔画距离精准（图187）。如洛阳龙门石窟中那些看起来书写极为率意的造像题记，在笔画并置处每每严守均等的原则（图188）。有时即使字结构中

图 188　北魏·《比丘尼慈香、慧政造像题记》

一侧自由发挥，另一侧却小心翼翼，持守平行；或者整个字已经失去平衡，但局部仍然坚守平行等分（图 189）。

北朝后期，《张猛龙碑》《张玄墓志》等代表控制平行与相关技巧的最高水平，它们丰富了楷书结构的变化，为初唐楷书高峰的出现做了重要的铺垫。

《张猛龙碑》中渐变清晰而出人意料（图 190a）。一个字结构中几组平行线或渐变线共存，组合样式丰富多变，对比、穿插，冲突、融合，演化出种种形态，这种技法在汉碑中已经出现，但《张猛龙碑》中有重要的拓展

图 189　随意书写时仍遵守平行和距离均等

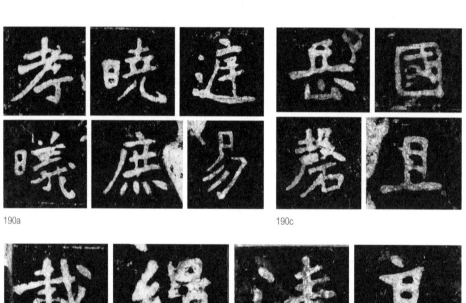

190a

190c

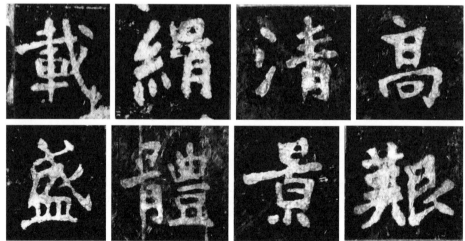

190b

图 190　《张猛龙碑》字结构的构成

图191 《张猛龙碑》中同一字不同的构成方式

（图190b）。此外，在结构失去平衡时用少数笔画进行调整，恢复平衡（图190c）。

《张猛龙碑》能够很好地控制平行和渐变，但没有形成程式，各种手法随机使用，因此同一个字、每一次书写常有不同的构成（图191）。

进入唐代以后，情况将彻底改变。

2. 隋唐楷书

隋代承接南北朝楷书的遗产，成为楷书发展的一个重要阶段。

《龙藏寺碑》（图192）为隋代楷书的代表。《龙藏寺碑》对平行笔画的距离有精准的控制。平行成为作品构成的基础和特征。

《龙藏寺碑》对平行与渐变的运用形成了自己的特点：

（1）以前对平行和渐变的判断

图192 隋·《龙藏寺碑》（局部）

图 193 《龙藏寺碑》字结构的构成

主要靠直觉，现在有一种可以去量度的感觉（图 193a）；

（2）几组平行、渐变并置时，多有出人意料的倾角的变化（图 193b）；

（3）在由几部分合成的结构中，利用少数平行笔画形成密切关联，如"树"字右侧横画，以中部的斜画为基准，平行延伸，这样夸张的斜画不再突兀，又使两部分结构联系紧密（图 193c）。

《龙藏寺碑》中有两点值得特别关注：（1）允许不平衡结构的存在，如图 193b 中各字；（2）在一些很容易做到平行或渐变的地方，放弃控制，以避免结构的规范化。这是唐代楷书的地位确立前，人们对严格的书写秩序的最后一次反抗。

初唐，匀称、精致的楷书突然变得一丝不苟，也可以说"精密"。如《九成宫醴泉铭》，结构如果发生任何细微的变异，都可能背离其总体的审美特征。这

是以前的书写中没有的现象。

以前的优秀作品，每每让人有准确之感，但《九成宫醴泉铭》给人的感觉是精确（《龙藏寺碑》局部有精确之感，但大量率意的处理冲淡了这种印象）。两种控制处于不同的心理层面。

《九成宫醴泉铭》对平行与平行渐变的运用：

1. 所有能够纳入平行范围的笔画几乎全都作平行处理，在此基础上，笔画距离精确（图194a）；

2. 平行与渐变精微化（图194b），如两个"宫"字下部四横的距离有微小的差异：（1）四横距离从上往下依次缩小；（2）四横距离依次扩大。如此精巧、精密而有规律的变化，应该是某种特殊的感觉状态的产物：在严格的平行等距的感觉中保留微妙变化的可能性。

3. 平行与渐变的各种组合（图194c）。

这些，显示作者在一个精微之至的层面上展示了字结构变化的各种可能。至于字结构所具有的所有可能的变化，在欧阳询的笔下已经被开发到什么程度，需要把它们与后世的作品进行仔细的比对。

一百五十年以后，从颜真卿那里就可以看到，没有出现新的构成类型，新的构成组合也几乎不可得见。这就是说，由于欧阳询的细心、周密，他几乎用完了规定结构潜藏的平行与渐变所有的可能。汉字虽然结构复杂，但一个字笔画的数量毕竟有限，排列组合，不论怎样去算计，变化的样式都有一定的限度。颜真卿作品中平行、渐变的格式与组合，几乎都落在欧阳询的程式中。或许这正是颜真卿不得不夸张提按、留驻以打造个人风格的原因。

结构中平行、渐变的各种形态，各种并置、穿插，在隶书和前期楷书中都已出现过，但《九成宫醴泉铭》中意向更明确，结构更精准，各种可能的组合方式几无遗漏。对结构的控制要做到这种精细的程度，有两个条件：一

194a

194b

194c

图 194　《九成宫醴泉铭》字结构的构成

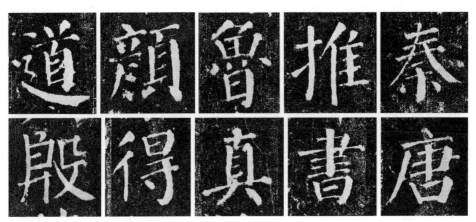

图 195　《颜勤礼碑》字结构中的平行与渐变

是技术上的准备，二是追求极致的心态。楷书经过几个世纪的发展，隋代楷书对各种技巧已经有充分的把握，但是没有推出一种堪为典型的范式。欧阳询不同，他有一种对精确、对极致的渴望。初唐楷书所达到的精准，以及在平行与渐变技法的运用上穷尽可能，使后人难以为继。

中唐楷书以颜真卿为代表，在笔法上强调提按、留驻，面目有别，但在结构上与初唐一脉相承，作品以平行为基础，持守严格，平行与渐变仍然是构成的核心。《颜勤礼碑》继承了欧阳询楷书所有的构成技巧。我们从中尽可能挑出一些具有个人特点的字，但是几乎每一种构成都可以在前人作品中找到同类的结构（图 195）。

不过颜真卿在渐变的运用上给人留下深刻的印象。在很长的时间里，渐变都是一种由潜意识控制的构成；到《龙藏寺碑》，渐变的动机明确；到颜真卿，作品中渐变不多，但变化幅度大，准确而清晰。

回顾楷书形成以来的历史，隶书把平行与渐变推向成熟，北朝继续打磨全部技巧，隋代把所有技巧加以归置、提炼，发展出新的用法，把平行与渐变锻造成楷书最重要的构成手段；初唐楷书把平行、渐变精准化，把构成中蕴藏的样式一一呈现，同时也把楷书这种书体中构成的可能性几乎全部用完。

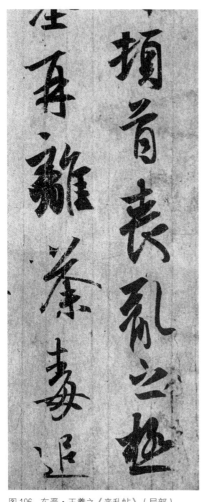

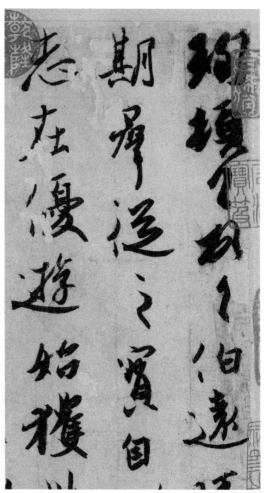

图 196　东晋·王羲之《丧乱帖》（局部）　　　图 197　东晋·王珣《伯远帖》（局部）

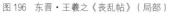

平行与渐变的并置、穿插，是楷书结构变化的主要手段。我们在《龙藏寺碑》《九成宫醴泉铭》中看到它们重要的推进。到初唐，构成类别基本上已经全部出现，对构成模式的探索基本结束。

中唐以后，人们在楷书的构成方式上再也没能做出新的贡献。

（三）行书与草书

当平行、渐变在隶书中发展成熟以后，行书才开始出现。

草书起源很早，但所谓今草（退尽隶书笔意的草书）与行书成长的时间线也几乎是重合的。今草与行书的构成原理相近，但狂草的情况比较特殊，它对连续性和结构简化的要求不同。狂草中的平行和渐变有自己的特点。

1. 行书

书法史上，行书后起，但情况最复杂。早期行书与隶书关系密切，对平行与渐变的运用受到隶书的影响。

王羲之是行书的第一座高峰。

王羲之《丧乱帖》（图196），平行、渐变都有出色的表现，但作者似乎不曾着意运用，轻松书写，两者转换自如。平行自信、确定而不黏着，渐变如"乱""再""毒"等，幅度大，变化均匀，堪称典型。王羲之为行书的平行、渐变设立了一个很高的标准。

稍后王献之、王徽之、王珣（图197）等人的作品对平行、渐变都有很好的控制能力，但渐变幅度小，界限不明确，构成中平行起着核心的作用。前面已经说到，渐变依凭的是潜意识，平行更多依靠的是长期的训练和精心的控制，由此不难分辨出他们与王羲之书写状态的差异；此外，能够处理成平行的结构，一般也能写成渐变，从作者的取舍，便可以看出书写状态的区别。两代人不同的创作方法，反映在平行和渐变的取舍中。

唐人行书分为两种思路，一种执意强调平行，一种对平行保持一定的距离。

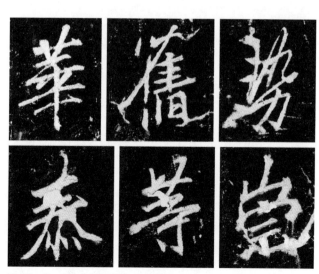

图198　唐·李邕《李思训碑》（选字）

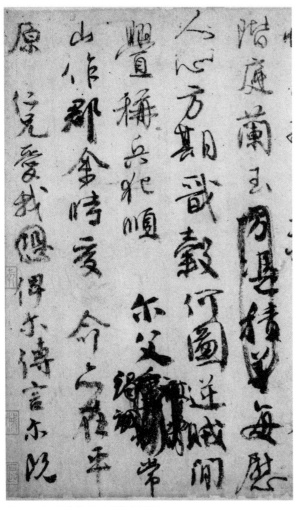

图199 唐·颜真卿《祭侄稿》（局部）

李邕《李思训碑》（图198），斜行的横画是其特殊的标志，成组的平行横画成为最显著的特征。

颜真卿《祭侄稿》（图199），平行是基础，但没有刻意的追求，严格的平行结构很少，大部分笔画在平行线周围浮动。他的行书与楷书的构成机制完全不同。

唐人毕竟离隶书时代不远，他们有各种方法绕过楷书的影响。

一到宋代，风格陡变，平行在构成中起到决定性的作用。宋人毫无保留地接受了唐人楷书的构成原则。

苏轼行书中平行动机明显，平行关系准确，虽然不像唐人楷书那般严谨，但平行的努力处处可以见出；有一些不太明显的渐变，平行动机处于主导的地位（图200）。

黄庭坚小字行书对平行持守甚严（图201），大字作品类似，不过《黄州寒食诗跋》略有不同，长画在单字内部遵守平行的规则，但长画之间并不保持严格的平行关系，这使得字结构在秩序与变化之间形成一种额外的张力

图 200　北宋·苏轼《渡海帖》

图 201　北宋·黄庭坚尺牍

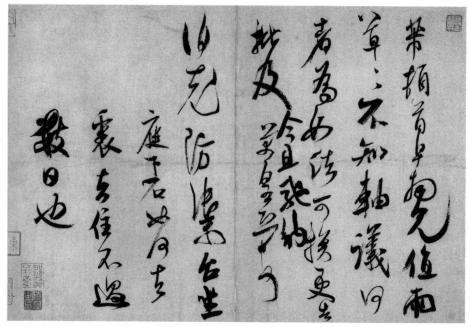

图 202　北宋·米芾《值雨帖》

（参见附录 1）。

　　他们代表唐楷影响深入到行书以后书法史上的一般状况。

　　大家都把平行作为构成的基础，绝大部分作品不必论及，只有深入或对抗这一趋势的少数人才成为我们关注的对象。

　　我们可以谈到米芾与王铎。

　　米芾身处楷书统领一切书写的时代，无法避开平行作为构成基础的既成事实，但深入到米芾作品平行、渐变构成的内部，才察觉到一位杰出书家变化既成技巧的才能。

　　米芾大量使用渐变，并拓展渐变的表现形式。

　　在米芾的作品中，书写的运动、节奏与笔画融合在一起，成为构成平行、渐变关系的要素，也就是说，书写动作的连续性、相关性与结构同时成为观赏者感受的有机成分（图 202）。他通过动力形式的调整，把本不属于平行、

图 203 设法改变笔画的线型，把结构改造成平行或渐变的关系

图 204 使不同类型的笔画产生相似性，从而构成平行与渐变的关系

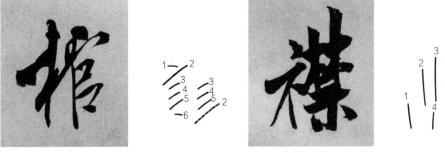

图 205 被隔开的笔画之间仍然保持平行或渐变的关系

渐变的笔画和结构变化成平行或渐变的关系（图 203）；他还控制书写，使不同类型的笔画产生了相似性，从而成为构成平行与渐变的要素（图 204）。

米芾的作品中还有一种隐藏的关系：被隔开的笔画之间仍然保持平行或渐变。这里显示出书写的操作对于结构的影响（图 205）。"棺"，右侧 6 画，3、4、5 渐变，但最后可以连接 2，即 3、4、5、2 成渐变，而 6 与 1 平行；"襟"，一共有 4 个竖向笔画，1-3 是明显的渐变，4 看起来与这三画没有关系，但是当我们把 4 移至右侧，并把它们看作一个连续过程的话，发现它们是一组严格的渐变。

这几个例子生动地说明，在连续的运动感觉的左右下，任意一个笔画都可能成为后续笔画生发的依据。书写的连续性不一定反映在结构表面的排列中，它常常隐藏在书写的运动中。

米芾的努力有着重要的意义：书写运动与结构成为关系紧密的整体。它为书写的精准，也为书写随机的发挥做好了准备。

米芾的出现，使渐变成为重要的技巧，使平行—渐变成为密不可分的组合，使朦胧的感觉变成可精确控制的状态。

王铎受到米芾的影响，在结构上留下了若干印记，但他在构成的机制上开辟了一条自己的道路。

我们来看一看，这种矛盾的现象怎样统一在他的作品中。

平行已经成为字结构的通则，米芾接受了这一点并做出创造性的贡献，但王铎不安于平行。他已经察觉到，稍有不慎，将坠入通行的套路中。王铎对俗见、对世人的判断一直怀有高度的警惕，他"不服不服不服"的吁叹，不仅是针对怀素等人，也是针对一切被推重的世俗。他对通行的构字方式一定深有所感，因此一到这种地方，心中便不自在，便要搅动那滩世俗之水——除了应酬、疲惫和轻慢，王铎总要有所表示。

王铎对平行的干扰、拆解，主要有这样几种形式：

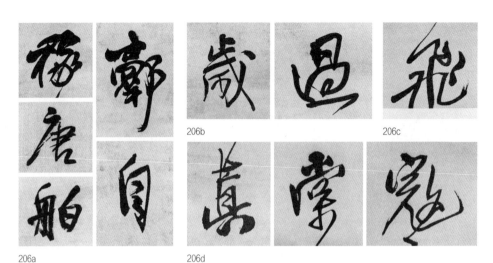

206a 206b 206c 206d

图 206　王铎作品中的字结构

按常规会形成平行结构的地方（规定结构中给出的平行关系），避免平行（图206a）；

书写中随机改变点画形状，避免严格的平行关系（图206b）；

当多画的平行将要形成时，插入其他方向的笔画以改变平行的趋势（图206c）；

多画的平行被拆分、被隔离、被伪装（图206d）。

王铎的作品中也有一些值得注意的非常规的平行结构（不由规定结构来决定的平行），例如，运动所带来的笔画间的平行关系（连接线参与构

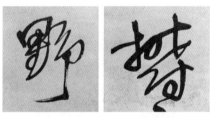

图 207　运动构成的平行关系

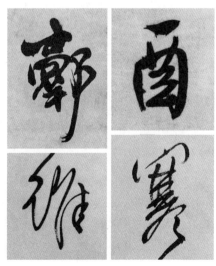

图 208　渐变幅度大，关系准确

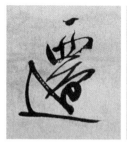

图 209　平行与渐变的组合

图 210　渐变与字结构的原创性结合在一起

成）（图 207）。

再来看王铎的渐变。

王铎的渐变幅度大，关系准确（图 208），在这一点上与米芾相似。

王铎作品中平行与渐变形成的组合变化多端，出人意想（图 209）；此外，渐变成为富有个性的字结构中重要的构成元素，如图 210 "年""尧""封""多"诸字。

王铎作品中对平行的回避、改写，都可以看做向渐变的飘移。王铎把一切可能的结构都朝渐变转化，有的在半途，有的已经是标准的渐变；有的是已有形式的沿用，有的是全新的创造。

米芾把不可能平行的地方做成平行（如不同类的笔画做成接近的类型，以便于处理成平行关系），但王铎把眼看就要变成平行的地方做成不平行。王铎想方设法改变可能出现的平行结构：让平行的感觉

变得松动，或者说把平行变成一个松散的族群，既利用又
挑战平行的感觉；对渐变，则充分发挥想象力，创造出许
多新的意外。

如果说早期书法史上平行与渐变的区分是由于技术的生
疏，但王铎所处的时代，控制平行的技术早已成熟，数百年
来被当做汉字构成不言而喻的基础。王铎的做法只有一个解
释：作者要与时代，与所有人划清界限。渐变之所以没有被
舍弃，一是平行已经成为共识，但渐变始终处于朦胧地带，
保留着某种程度的陌生感，是未经开发的资源；二是汉字约
定结构中毕竟有许多平行关系，放弃书写中的平行，必须有
一个替代的手段。

王铎是一位既有秩序执着的破坏者。他希望建立自己的
秩序，而建立新秩序的支点，就是经过他改造，并大大拓展
了的平行渐变。

唐楷的影响确立后，在构成上怎么利用并超越楷书的影
响，成为所有人都回避不了的问题。米芾是一个超越，王铎又
是一个超越。一个是充分利用平行、渐变，一个是让平行、渐
变陌生化，并演化出新的构成。看来截然不同的道路，却共同
拓展了汉字构成的边界。

米芾、王铎的共同处，是对既有构成方式的深入与执意
开辟新路的决心。

王铎与米芾的某些关联（笔画形状、字结构形状、章法
的相关性）使人不能不把他们两人联系在一起，但在平行—
渐变构成上的分道独行，凸显了他们各自的个性与张力。

2. 草书

（1）从汉简（章草）到今草

图211 西汉·马圈湾简

图 212　东汉·急就奇觚砖

图 213　西晋·陆机《平复帖》（局部）

草书始于汉简（图 211）。草书笔画简略，初期草书——如果把弯、折等按方位来归纳的话——包含的要素并不复杂，因此熟练的书写容易形成接近平行的线段和关系。严格的平行与渐变在草书中不容易见到，但所有的草书，都与平行、渐变关系紧密。

《急就奇觚砖》（图 212）从隶书演变而来，似乎预告着陆机《平复帖》（图 213）的出现。《平复帖》笔画简约，动力特征清晰，大部分笔画都可以归约成相近的形状和角度，例如撇和某些转笔。作品中包含大量平行和接近平行的结构。

王羲之被认为是确立今草的关键人物，其草书诸帖，如《想弟帖》（图 214），几乎不见平行的直线笔画，但平行的弧线笔画比比皆是，如右上角弧

线十五处，形状、节奏都很接近。

从章草到今草，已经奠定草书中平行、渐变的基本特征。

（2）王献之

《淳化阁帖》中一批署名张芝、王献之的草书，人们断言其为伪作。不管作者为何人，它们是王羲之小草之后，狂草出现之前的一批重要作品。离开这些作品，唐代狂草将成为无本之木。

《江州帖》（图215）直线笔画极少，各种位置的转笔平行感强烈。《冠军帖》《庆等帖》《铁石帖》《忽动帖》等同此。

这一时期的草书熟练、流畅，书写的动作在很大程度上控制了笔画的形状和走向，书写的节奏和运动方式贯彻始终，造成各种笔画和线段的平行和渐变。

图214　东晋·王羲之《想弟帖》

以运动统领结构成为草书构成的基本原则。

（3）唐代狂草

唐代出现狂草。狂草中线条的连续性增加，速度提高，结构更加简省，例如怀素的作品，经常因速度过快而省略一些环绕或弯折的动作，这给辨识带来了很大的困难，但是对于已经离开实用功能的狂草来说，似乎不是个问题。

图 215　东晋·王献之《江州帖》

　　这种简省使草书的结构变得更为松动、更为元素化——字结构可以由数量更少、形状更接近的"零件"组成，这大大增加了作品中相似线型出现的频率，增加了形成平行和渐变的可能性。

　　张旭《古诗四帖》中接近平行的笔画和线型比比皆是，但标准的渐变很少（图 216）。作品中值得注意的是书写节奏与结构的关系。"酒同"两字中有两个形状非常接近的局部结构（图 217），但书写的节奏明显不同。"元"字结束时是作品中罕见的折笔，接下来一点与一竖的连接出现了一处无折笔而线条方向的改变（两直线段的方向改变），这种书写感觉在以圆转为基调的作品中很少出现；直线上行准备写"酒"字的一横，中途又出现了与前面

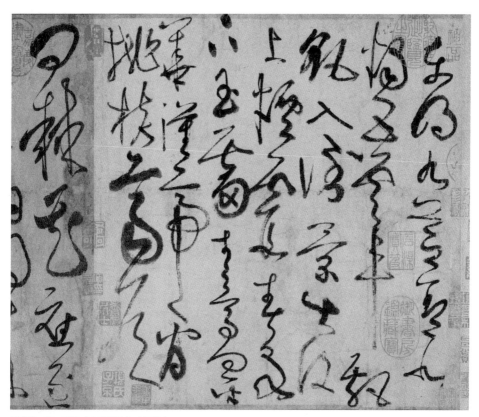

图 216　唐·张旭《古诗四帖》（局部）

同样的途中转向，到顶部之前还有一处隐藏的转向，然后利索地折笔下行，然后笔画上行，又回到指向右上方的斜画，唤起与前一上行笔画相同的感觉；行进中的转向不断出现，直至再一次下行，终于改变了力量和节奏，笔画加粗，内在的折笔变成外在的折笔，一个有力的中止。自"元"字末笔开始的顿挫结束。诗句的停顿与此重合。接下来重新起笔，与上一字完全不同的节奏，但是还稍有迟疑，当右侧的下行笔画走到一半的时候，笔触流畅起来，恢复了整个作品中

图 217　《古诗四帖》中的"酒同"二字

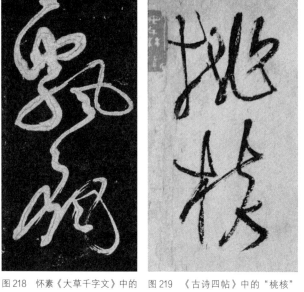

图 218　怀素《大草千字文》中的　　图 219　《古诗四帖》中的 "桃核"
　　　　"飘摇" 二字　　　　　　　　　　　二字

的流动感，而接续下面的 "来" 字。

　　线段的相似，往往伴随有节奏的相似，两者的错综是作品生动变化的重要来源，即使笔画形状简单，其中错综的关系仍然造成丰富的感受，但是像这样长线段节奏的对比，同时又加入复杂结构的对位，如此微妙，是少有的例子。这是大草中平行关系的一种呈现。

　　类似的例子，还可以举出怀素大草千字文中的 "飘摇" 二字（图 218）。

　　《古诗四帖》中的 "桃核" 两字引出另一种与平行有关的现象（图 219）。

　　我们从 "平行" 开始我们的讨论。两字在大小、线条质感、第一笔的运动相关性等细节上有关联，但随即发现除了两字的第一笔之外，它们走的是不同的构成之路。

　　由于受到自身结构的暗示，它们从第二笔就开始为此后的结构做准备，按理相连两字，疾速书写，相同的偏旁，应采用相近的写法，但两个木旁，

一竖直下后，一个直接逆时针转向右上方，一个回到上边，采用常规的木字旁写法，两者截然不同。这是不是作者为避免重复的处理？后面生成的结构并不支持这种看法。"桃"字的右侧有三处紧凑的环转——这是很少见的情况，而"核"字右侧是六处典型的折笔，同样很少见；这两个后续结构一转一折，而且都是无法改变的规定动作。一个推论：很可能作者每一字下笔之时已经感觉到将要做的动作，而提前把这种感觉带到木字旁的处理中。

结果很清楚，两字并没有带来彼此之间的平行关系，而是在内部各自建立了一种平行关系："桃"字两个顺时针环转、两个逆时针环转，构成少见的两组平行漂移，而"核"字则形成两组不同方向折笔的平行漂移。它反映了一种自然获取的机制：运动进入某种状态以后的自律性。当作者完成一横以后，他已经预先感觉到将要去做的动作，他随即进入这种运动状态中，并据此而调整了笔下的结构，改变了木旁的写法。

这个例子的意义在于揭示了一种书写心理：对约定结构或习惯结构的预感如何影响到结构的建构。

这是一个平行构成的特例：可能平行而又被干扰的个案。

它也许更深刻地揭示了从动力形式出发而构成平行关系的本质。

唐代狂草以迅疾和空间、结构的激烈变化为特征，与后世草书不同，唐以后的草书书写方式（包括速度）更多变化，在书写中有更多处理线条形状、质感的机会，但唐代狂草更多依靠由熟练而达致的接近本能的技艺，因此动作的重复率很高，也就带来同一结构部位笔画形状的相似性，这是唐代狂草产生大量接近平行的线段和线型的原因。

唐代狂草中由于笔法运动的相似而带来的平行偏移随处可见，它成为唐代草书构成的支点。

此后草书中对平行、渐变的运用都没有超出这里论述的范围。

四、空间的构成

一个字结构，可以从结构与空间两个维度去进行研究。本节从空间的维度对字结构进行考察。

书写活动中，空间是一个客观的存在。书写开始，笔画便在纸平面上进行空间的切割，这样生成线结构的同时，也生成了一组空间。但是实际存在的结构有太多需要关注的地方，笔法、结构、章法，还有墨法，技术上的繁难占去人们全部的心力，很长时间里人们没有注意到笔画之外的空间。即使在今天，绝大部分书写者也只是关心写出的笔画和字迹，至于这些笔画所切分的空间，从来没有落入他们的视野中。

书法史中，对空间直觉的感受也许早已存在，但直到 18 世纪，才有邓石如对"计白当黑"的论述 [23]，这很可能与他兼为篆刻家有关。篆刻尺度小，而且有朱文和白文两种形式，黑白的翻转时常在眼下进行，他们对空间的关注与书法家应该有所不同。此后，对这一命题引用最多的还是篆刻作者。

空间是来自西方文化的概念，在中国传统文化中没有严格对应的词语 [24]，但是由于各领域对空间概念的使用，特别是美术、设计领域对空间的关注，空间已经成为现代意识中的基本概念。有现代经验的人们观察书法时，必然会渗入某种程度的空间意识。今天在书法中来谈论空间已经是不可避免的事情。

空间概念带来一系列重要的问题，如笔法空间运动的性质与可能性、字结构的空间分布、空间的开放性问题等。其中有些问题已经开始得到关注 [25]。

这些问题的深入，带来对历史的新的认识。

[23]（清）包世臣《艺舟双楫・述书上》："字画疏处可以走马，密处不使透风，常计白以当黑，奇趣乃出。"《历代书法论文选》，第 641 页。

[24] 刘文英：《中国古代时空观念的产生与发展》，上海：上海人民出版社，1980 年。

[25] 邱振中：《书法作品中的运动与空间》《在第三维与第四维之间》。《书法的形态与阐释》，北京：读书・新知・生活三联书店，2022 年。

从结构出发，我们已经梳理出主要构成技巧的历史演变，它们在很久以前就已发展成熟，后来不过是应用而已。后世艺术的新变几乎都集中在风格的创造上，空间构成方式的创造难得一见。

对空间构成的梳理却呈现出另外一番景象。通过这种梳理，含混的现象变得澄明，即使一个时代质的变化尚未出现，但每一位作者带来的细微的变革，

图220 形状复杂的单元空间的划分

清晰地留在历史的版图上，当真正的变革来临时，我们可以迅速作出判断。

空间与结构不同的地方，还在于它能够把书写与各种艺术放在一起来思考。空间通向更广大的疆域。当结构的创造遇到困难的时候，它使书写成为一个可以去想象的对象。

（一）空间范式

笔画把单字分隔成一些独立的空间，这些空间被称作单元空间。为了确定单字内部空间与外部空间的界限，我们作出单字的外接凸多边形，多边形以内的空间为单字内部空间，多边形以外的空间为外部空间[26]。

单元空间是空间分析最基础的概念。单元空间的面积、形状、关系决定了字结构的空间性质。

单元空间有时通过一些细小的"过道"联系在一起，形状非常复杂，这时可以把这些"过道"切断，把一个复杂的空间分成若干独立的空间。一般"过

[26] 单字结构的外接形，可取圆形或多边形。任何结构都可以作出它的最小外接圆，同时也可以作出它们的最小外接凸多边形；所谓"趋向"圆形还是多边形，是从对单字的独立性与大部分结构趋向的感受而得来，也可以根据字结构之间联系的紧密程度，选择一种外接图形，做进一步的研究。参见本书《章法的构成》第75—80页。

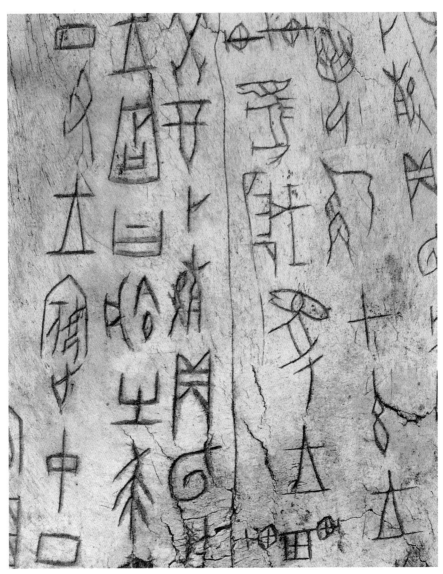

图 221　商王宾中丁・王往逐兕涂朱卜骨（局部）

道"窄于单元空间短边三分之一时，可将"过道"断开（图 220）。

　　单元空间的形状和面积是空间构成的要素，但空间面积无法测量，同时由于周围空间的状况而容易产生错觉，这些都给面积的判断带来了困难，但

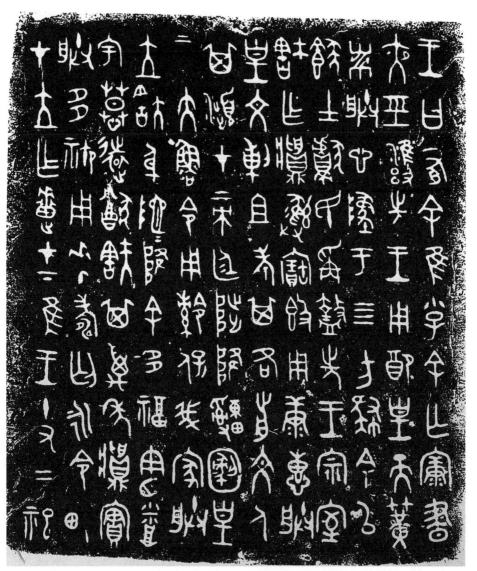

图 222　西周·㽙簋铭文（局部）（对于那些笔画繁复的单字，书写者没有一味压缩笔画间的距离，而是在保持最低限度距离的情况下完成书写，即使占用的面积远远超出规划）

凭借感觉的比较，仍然可以得出基本正确的结论。

均布不等于疏密完全一致。一个汉字的规定结构中便往往有疏密之分，它不能不影响到书写，因此我们所说的"均布"，是在给定面积和结构的情况下，

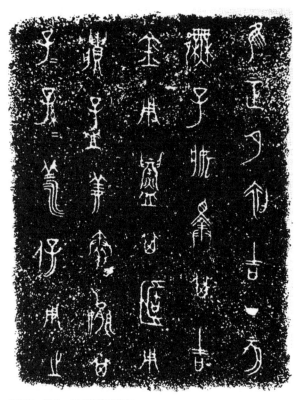

图 223　春秋·邾子妆簠盖铭文

对部分特定空间的均匀处置。在一个字结构中，密度可能有不同的分布。

商代以前的文字材料极少，我们无法得知先民形成空间感觉的过程。从甲骨文（图221）开始，书写者已经对单字局部的"均布"有较好的把握。

西周铭文（图222）与此相似。值得注意的，是作品中存在一种"最低限度空间"——在最拥挤的情况下，它的大小不变；这样笔画密集的字便可占用较大的面积，有时甚至超出平均面积的三分之一以上。按理来说，这严重地破坏了作品的平衡，然而作品并没有受到这些结构的影响，仍然保持良好的秩序感。这里显示出"最低限度空间"在保持作品的稳定性上所起到的作用。作品中笔画稍少的结构仍然采用均分的方法安排空间，如"唯""用""且"等。

还有一些作品，它们使用最低限度空间时，采用的是另一种办法。如虢季子白盘、王子申盏盂、邾子妆簠盖铭文（图223）等，它们在确定最低限度空间（距离）后，即使在结构简单，能够采用更疏朗的空间时，仍然使用这种尺度。它造成了一种装饰效果，同时也带来挤压的感觉。周围有的是可以利用的空间，但它们视而不见。

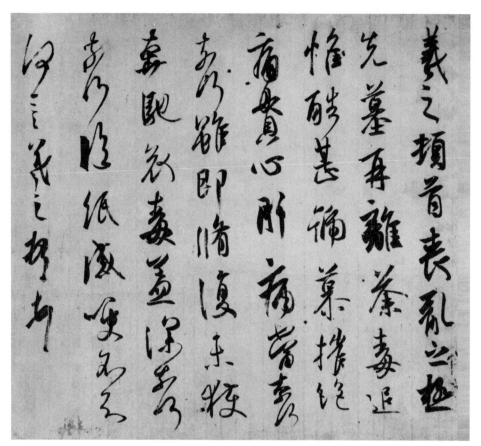

图 224 东晋·王羲之《丧乱帖》

东晋，各种字体发展成熟。汉字字体发展终结，由字体发展推动书写演变的历史宣告结束。字结构中空间的演变从此在另一种机制下展开。

这是书法史上一个重要的转折点：从此以后推动书写的动力发生了改变。

这一时期最重要的人物是王羲之。

行书是日后应用最广泛的字体，同时也是书写技巧最复杂的字体。行书连续性强，融合了隶书、楷书、草书的笔法和结构的特点，经过不到两百年的时间，在东晋发展成熟（图 224）。草书的难度在于笔法和结构的随机变化，而行书在笔法和结构的复杂性上超过了草书。行书成为书法史上书法技巧的

a

b

c

d

图 225　王羲之的空间技巧

集散地。公元4世纪，行书以王羲之为代表到达第一波高峰。

王羲之行书的那种丰富性、复杂性，不是在个体短暂的生命中能够从无到有地创造出来的。除了个人杰出的敏感，还有一个条件，那就是把各种字体所积累的技巧融合在这种新的字体中。王羲之的行书在均衡、变化、对比诸方面包容了此前所有字体空间构成的长处。王羲之是一位集大成者。

此外，一种字体所隐藏的可能性，总是在漫长的岁月中被众多作者一点一点地揭示出来，但王羲之是个特例，他凭着杰出的敏感和想象力，把行书可能的变化几乎都提前展现在自己的笔下。[27]

王羲之行书作品的主要空间特征是：

[27] 邱振中：《王铎与书法中的"先在"》，《书写性与图形构成》，广西：广西师范大学出版社，2022 年。

1.尽量使所有空间面积相近，个别过渡性空间（由细小连笔所形成的空间）不计（图225a）；

2.用面积相近的空间来平衡结构（图225b）；

3.减少空间的类别，同一类别的空间尽量保持相近的尺度（图225c）；

图225　王羲之的空间技巧

4.避免拥挤，

按常规结束笔画会造成局促感，但两处不同的处理（重叠、后半段笔画的省略）均避免了这种情况的出现（图225d）；

5.夸张部首合成时的结合部（图225e）；

6.使用重叠（减少空间数量）、移位（把某些笔画从常规位置移开）、夸张（超出常规处理所需尺度）等手法创造大空间（图225f）；

7.空间渐变：字结构中各空间区域的面积没有围绕一种面积而展开，就是说它们并不遵守空间面积趋近的原则，更仔细地观察则发现，这些空间的面积有一种渐变的关系——从小到大，大致可以列出一个逐渐变化的序列，这使得单字内部空间保持了很好的连续性（图225g）。[28]

[28] 以上例字选自王羲之《丧乱帖》《频有哀祸帖》《二谢帖》《孔侍中帖》《得示帖》《平安帖》《何如帖》《奉橘帖》等作品。

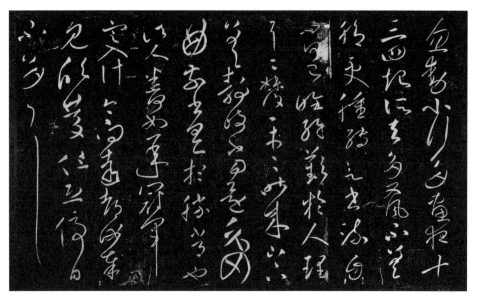

图 226　东晋·王献之《忽动帖》

王羲之的行书构成了汉字书写空间构成的古典范式。

王羲之是一位集大成者，又是一位开创者。由于王羲之作品中的丰富性、包容性，在相当长的时间里，后世的创作几乎都是利用其中的某些部分，加以扩展而呈现新的面目。

王羲之的杰出的成就和所处的时间点——行书进入第一个高峰期，使我们能够利用他的作品建立一种描述书法空间构成的方法。

这里描述的，是一个立足于均分原理的范式。它几乎概括了此前书法所取得的所有空间上的成就。它所包含的构成原理，可以应用在各种书体中。

此后书法史上说到空间的创造、贡献和变革，都可与此比对。

（二）狂草的空间构成

草书通常分为章草、小草（今草）和大草。大草中节奏变化强烈者被称作狂草。

章草与小草在空间的处理上与其他字体没有区别，但大草，特别是狂草，

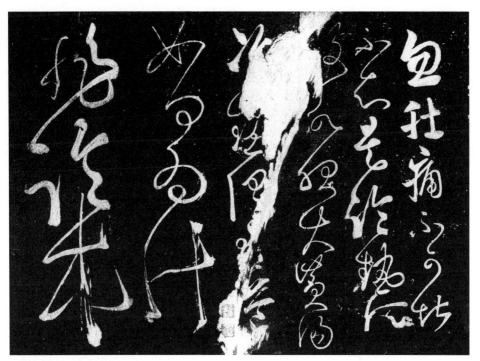

图 227 唐·张旭《肚痛帖》

带来空间构成质的变化。

早期草书单字独立，小草中有部分单字连写，如王导《改朔帖》（图68）、王羲之《初月帖》（图15），而大草中笔画的连续性增强，连写成为常规，即使单字之间没有连线时，依然有密切的运动上的联系，如王献之《忽动帖》（图226）。大草中还有一些巨大的空间，这些空间的面积有时是作品平均空间面积的十倍以上。

《冠军帖》《忽动帖》等为大草先驱。与小草相比，大草笔画内部的变化减少，粗细均匀化，有利于笔画的连写；利用竖画创造大空间，有时一笔占到五六个字的位置，但它们只影响一行中结构的分布，对邻行的影响很小。

狂草与大草的空间构成不同，它除了利用笔画的尺度（能够用来夸张的竖画很少，而且位置由文词决定，无法按需要来调整空间），更多的是利用

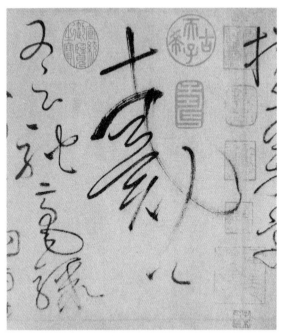

图 228　唐·怀素《自叙帖》中"戴公"二字

放大字结构的方法，形成大空间（图 227）；有时大小字紧密衔接，制造强烈对比的效果。如《自叙帖》中"戴公"二字并置，面积相差二十倍以上，构成书法史上最强烈的对比（图 228）。称其为"狂草"，即因其空间对比之强烈。

两种草书的空间构成，既为递进，又有控制心理微妙的差异：一种是日常书写的延伸，一种是按构

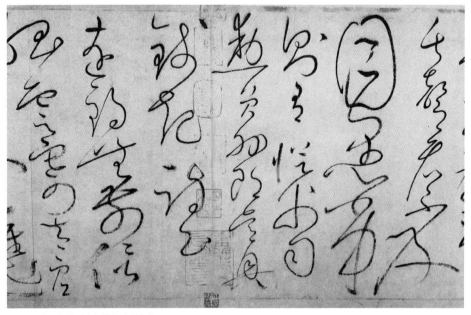

图 229　唐·怀素《自叙帖》（局部）

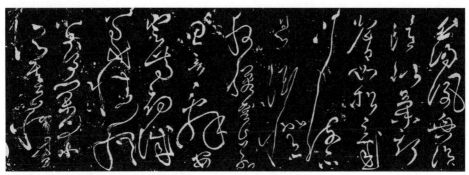

图 230　（传）唐·张旭《千字文残卷》（局部）

图的需要来进行调整。典型之作，明显分为两个阶段。

今天能见到的唐代草书，能称作狂草的只有十几件，而其中比较可信的作品只有五六件。这几件作品构成了唐代狂草基本的空间态势，而归于张旭名下的两件《千字文》残件，为受到唐代影响而发展出来的新的方向，对后世的草书创作产生了重要的影响，与此一并论述。

张旭《肚痛帖》、怀素《自叙帖》构成唐代狂草的空间范式。

张旭《肚痛帖》连续性极强，但字结构独立性明显，都是以连续线串连单字结构，字结构内外部空间没有做到真正的融合；此外依靠放大字结构以创造大空间，若干大空间并列时，面积接近。

怀素《自叙帖》（图 229），空间的对比仍然依靠单字结构的夸张。单字的独立性很明显，但也有些融合得非常好的地方，如"粉壁长廊"一行，可作为分组线的代表。这里显示出他与张旭一脉相承，同时又有明显的推进。《苦笋帖》（图 69）、《大草千字文》构成手法与《自叙帖》如出一辙。

上述作品可视作唐代狂草的标准范式。它们共同的特征，是利用字体大小调整单元空间面积，创造巨大空间。

传为张旭所作《千字文残卷》（图 230）是在《冠军帖》和《自叙帖》两者基础上的推进：其一，不仅把竖画，也把各种连接线作为创造巨大空间的契机，例如右下与左上笔画的连接线，这是狂草最有特色的动机之一。

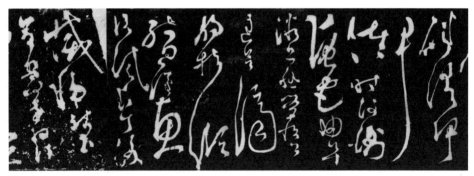

图 231　（传）唐·张旭《断千文》（局部）

它带来空间变化的诸多可能，造就了狂草的宏伟气势。此外，把直线长画变成复杂形状、不回避连线从字结构中间穿过等，扩大了空间变化的范围。

其二，它把《自叙帖》中偶尔出现的字体大小的变化变成常用的手法，同时在结构大小变化的同时，让密度也产生剧烈的变化（"戴公"二字大小相差悬殊，但单元空间的密度相近；《千字文残卷》相连两字的密度，或左右两部分结构的密度，有时相差数十倍）。

它把两种手法都用到极致。

这件作品与《肚痛帖》之间隔着相当一段距离。如果它是张旭的作品，从《肚痛帖》出发，应当有几步重要的跨越，但是在数十年后的怀素那里也没有看到相关的迹象。《千字文残卷》应当是怀素之后某个时期的作品。

传为张旭的《断千文》（图231），处处可以感觉到它与《千字文残卷》的关系，模仿其中的

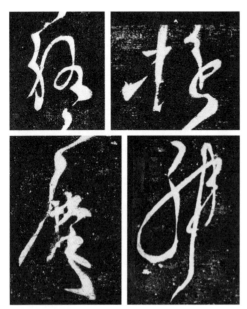

图 232　（传）唐·张旭《断千文》（选字）

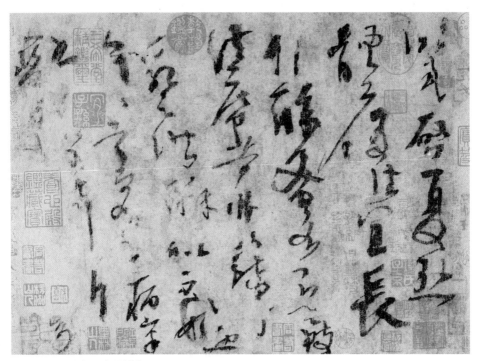

图 233　五代·杨凝式《夏热帖》

手法，且执意夸张，紧邻的大字与小字面积之比经常从数倍至数十倍，大量
采用压缩局部空间的方法获得大空间（图 232）。但各种构成手法未能融为一
体，频繁变换，衔接突兀。它像是后人对张旭《千字文残卷》的仿作，但在
很多地方改变了《千字文残卷》的空间性质。

从这里开始，字结构中空间的压缩带来拥塞、压抑的感觉。

狂草带来一种新的空间范式：夸张某些空间，以改变作品的空间节奏。
它影响到各种书体。

杨凝式《夏热帖》（图 233）残损严重，但能够阅读的每个字几乎都有
着意制造大空间的痕迹，其中大部分利用移位、重叠的方法。

《夏热帖》中空间的呼应非常精彩，大空间之外的空间没有任何故意压
缩的痕迹。如"夏"字上下两部分的关系：上部节奏：疏—密；下部空间分

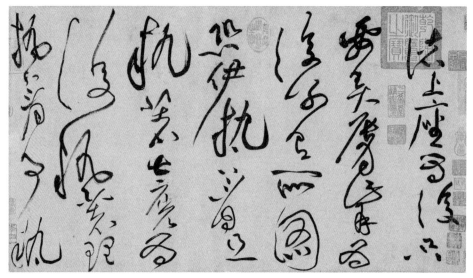

图 234　北宋·黄庭坚《诸上座帖》（局部）

割与此呼应，没有任何做作的感觉。再如"病□"两字下部略挤，但下部空间的呼应及两字之间的空间与"病"字中部空间的默契，让人感到这两个字的空间完全由书写运动决定，而不是着意处理的结果。再如"体"字，大空间之外的所有空间都充分敞开，大空间与小空间极为融洽。

　　系于杨凝式名下的《神仙起居法》《韭花帖》《卢鸿草堂十志图跋》《夏热帖》等作品风格各异，对此人们一直无法解释，但是仔细观察，可以发现这些作品在空间的对比、开放和大空间的生成上颇有一致处。

　　这一节讨论的是和草书有关的空间问题。这里出现了一种新的、与古典范式不同的空间模式。它影响到所有的书体。

　　（三）空间的开放性

　　狂草为书法空间的变化带来了丰富的可能性。书法作为一种从属于日常应用的书写活动获得作为艺术而展开的前景。草书在所有书体中获得一种特殊的品质：要求更丰富的想象力和对随机变化更敏锐的直觉。但是草书的发展引出了一种现象，在扩展部分空间的同时，人们有意无意地压缩了其他的空间。

图 235　北宋·黄庭坚《诸上座帖》（选字）

　　这种现象还扩展到所有的书写中，以致形成一种压缩部分空间，形成空间面积对比的构成模式，对此后的书写产生了深远的影响。

　　唐代以后，第一位重要的草书书家是黄庭坚（图 234）。

　　唐代狂草奠定了大草的两个特征：一是书写的连续性，二是巨大空间的出现。但黄庭坚为之"一变"[29]。就空间构成而言，他首先是在草书中加入了楷后行书的节奏：提按、留驻。这不仅是笔法的改变，它还彻底改变了草书的节奏。这使得黄庭坚能够把任一笔画夸张为长画，而通过这些长画任意设置巨大空间。

　　更最重要的，是黄庭坚在创造大空间的同时故意压缩其他空间，改变了古典范式中尽可能不压缩平均空间的规则（图 235）。周围有的是可使用的空间，但黄庭坚为了风格的需要而进行压缩，而且这种压缩没有程度的限制；古典范式中即使需要压缩，它有一个下限。（图 222）

　　黄庭坚的压缩情况还不算严重。它只涉及部分结构，而且延伸的长画在

[29] 姜夔《续书谱》："近代山谷老人，自谓得长沙三昧，草书之法，至是又一变矣。"《历代书法论文选》，第 387 页。

图 236　明·张瑞图《辰州道中诗卷》（局部）

相当程度上弥补了压缩带来的后果。不过这种无下限的局部压缩以造成空间节奏的变化，逐渐成为后世创作中普遍使用的一种手法。

明代中后期，压缩部分结构的做法越来越严重。像詹景凤这种看似开怀狂扫的作品，其实也沾染了这种风气（图 82）。

张瑞图《辰州道中诗卷》（图 236）制造疏密变化的动机至为明显，作者几乎不放过任何可以压缩的机会，如加粗笔画、缩小各种间隙、笔画叠置、压缩横画距离、缩小环行笔画的半径；局部结构多呈方形，亦增加了各个部分紧贴的感觉；故意移动某些笔画，以留出较大空间（如"激""酒""开"）等。制造空间对比似乎成为作品的首要目标。

偶有一处开放的结构（"莎"），但游离在作品整体之外。作者不是做不到开敞、疏朗，而是另有追求。即使天地足够广阔，作者仍然执守一隅。

从宋至明，强调对比、压缩空间的方法已经深入人心，天才如米芾，也只是凭自己对古典的领悟而避开了危险，然而王铎有觉察，并找到了抗争的途径。

三件作品的比较清楚地显示出他们的区别（图 237）。王羲之是一位创立者，他奠定了古典范式；米芾略收紧，但还不算拥挤；而王铎把结构打开——尽力发掘所有的可能，并由此而形成一种新的范式，其中包含着一种新的控

a 王羲之　　　　　　　b 米芾　　　　　　　c 王铎

图 237　王羲之、米芾、王铎作品开放性的比较

图 238　王铎作品中即使是最小的
空间，也从不掉以轻心

制空间的机制——它既包容了前人所获，又贡献了自己的经验。

王铎的作品有笔画的叠置，有局部的移位，但竭尽全力避免空间的局促。这是王铎极为重要的特点。牺牲一部分空间的舒朗，换取一方较大的空间，已经是唐代以后常见的手法。在他周围，人们已经把这种技巧发挥到极致。

王铎说："文要身心大力。大力如海中神鳌，戴八纮，吸十日，侮星宿，嬉九垓，撞三山，踢四海。"[30] 非同凡响，但我们无法据此深入王铎对构成的感觉中。

人们都知道王铎的博大堂皇，但不知道他风格的由来。王铎的空间处置，最值得注意的是所有空间都尽量保持一种开放性。就是说，任何空间都避免让人产生局促的感觉。即使是作品中最小的空间，也绝不掉以轻心（图 238）。这是一种罕见的心机。作品中一两个小小的空间，作者一般不会在意，但王铎绝不放过。当我们把王铎的作品与其他人的作品一个一个空间进行比较时，便能发现，它们出自两种完全不同的控制空间的心理。那些小小的，从不让人感到局促的空间，在我们的潜意识中起到决定性的作用。

首先要说到决定空间开放性的一般原则：

[30] 王铎：《文丹》，《拟山园选集》卷八十二，中国社会科学院图书馆藏。

图240a　元·陆居仁《跋鲜于枢诗赞》（局部）

长宽接近的空间比较舒展，狭长形空间比较内敛（图240a）；

含有直线边线（或接近直线）的空间容易产生疏朗的感觉（图240b）；

平行的细长空间并列，宽度均匀时没有压抑感（图240c）；

空间的闭合、挤压产生压抑的感觉（图240d）；

处于单字边缘的空间，封闭或与行间空间融合，对作品的开放性有重要的影响（图240e），《大草千字文》边缘空间多内敛，而《古诗四帖》即使是围合空间，仍然尽可能与外部空间连通，两件作品的空间性质有明显的区别；

图240b　晋·五年司马成公权铭文

图240c　清·伊秉绶隶书条幅　　　　图240d　明·傅山草书书轴（局部）

图240e （传）唐·张旭《古诗四帖》（局部）、北宋·赵佶《大草千字文卷》（局部）

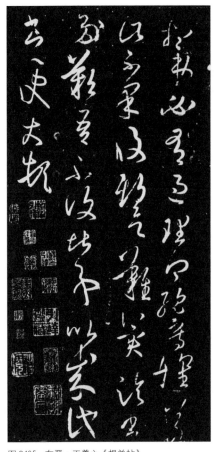

图240f 东晋·王羲之《想弟帖》

字内空间与字间空间性质相近者，具有更强的开放性，如《想弟帖》（图240f）；

少数紧迫的空间会影响到整个结构的开放性，如"吏""藉""后"（图240g）；

密集而不均匀的空间有匆迫、压抑的感觉（图240h），故意压缩一些空间以造成节奏的变化，是明代末期的一种风气，但是如果被压缩部分能够均匀排布，能在很大程度上减轻压抑的感觉，如黄道周的楷书，书写较为从容，拥挤的地方便能得到更合理的安排，压抑的感觉便要舒缓很多；

字结构中多个开放的空间也难以改变少数紧促空间带来的感觉，如"南""盈""浅"等（图240i）。[31]

这里涉及的不仅是面积，还有空间的形状。

王铎除了熟练掌握上述原则，更重要的是他处理空间独特的心法：

随时可以创造大空间，而且不造成拥挤（图241a）；

空间狭窄时，即使做出反常的处理，仍然保持均分，"胜"字末笔几乎已经

[31] 邱振中：《王铎与图形的"先在"》第一节，《书写性与图形的生成》，广西：广西师范大学出版社，2022年。

牧大和三年佐故吏部沈
公江西幕好年十三始
以善歌舞来乐籍中
後一岁以蔵之宣城復置
好之於宣城藉中後三年

图240g　唐·杜牧《张好好诗》（局部）

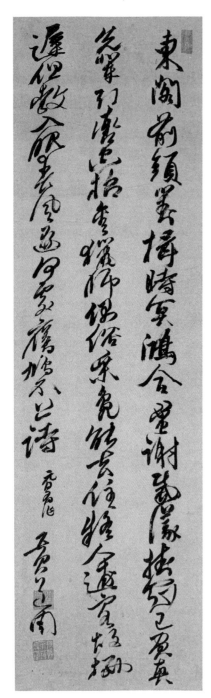

图 240h　明・黄道周行书诗轴

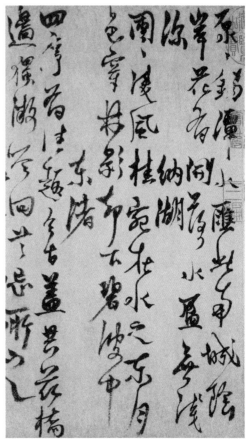

图 240i　元・杨维桢《城南唱和诗卷》（局部）

没有地方可以安排、"表"字末笔伸出字外，均不改变均分的原则（图 241b）；

　　笔画密集，地方又很小时，空间往往被随意处置，但它们是作品中绝不可忽视的地方。这种地方如不均分，观赏者尚未察觉，作品已经在心中产生无法磨灭的压抑之感。这时王铎总是细心地均分，从不失手（图 241c）。均分成为

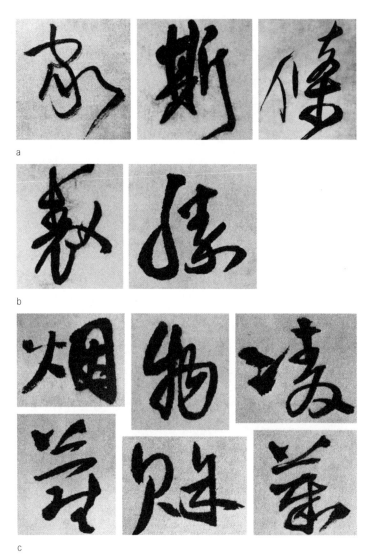

图 241　王铎作品中空间的开放性

王铎安排空间最重要的原则。它使王铎作品中的空间状态与他的时代，与宋元以来绝大部分书家区别开来。[32]

[32] 邱振中：《王铎与图形的"先在"》第一节，《书写性与图形的生成》，广西：广西师范大学出版社，2022 年。

王铎回到字结构构成的出发点，竭尽全力，敞开所有可能的空间。

随着人们对书写的自觉意识不断上升，风格成为作品最重要的标记。一切评价、接受都围绕风格而展开。不论是作者还是观赏者，都无法透过风格看到结构的深处，看到对成法的抄袭、贡献和失误。风格遮蔽了一切。

从一种风格出发，还是深入构成的机制后展开想象，是两种完全不同的创作方式。敞开的空间带来更多的可能。

王铎的格局源自对作品中每一空间开放性的处理。这是一种对构成没有任何一处松懈的把握，一种几乎化成本能的空间感觉，创作中再不需要特殊的关注，一切自动生成，而一位观察者或书写者，在风格的笼罩下，根本不可能留心这种空间的得失。

放弃对开放性的关注也能构成一件有特色并享有声誉的作品，但它是成就一件杰作的不可逾越的障碍。

我们对空间的分析到此告一段落。

本节论述了关于空间的三个问题：（一）从书法的发生到古典空间范式的确立，它奠定了此后整个汉字书写的基础；（二）狂草是古典范式之外的突破，它对古典范式做了重要的补充，这种新的空间范式影响到各种书体；（三）狂草之后空间性质中最重要的一点：开放性。

它们分别是关于空间最基础、最有特色和近代以来的创作中最需要关注的问题。

五、结语

字结构研究面对极为复杂的现象，得到的结论改变了我们许多既有的认识，但是最后审视这一切，印象最深的，是字结构技法的早熟。

就书写的控制机制而言，距离控制与本能最接近，作为一种历史现象，很早就结束了自己的使命，但它又不时在历史中现身，给我们带来惊喜。单

字结构控制在战国时即已成熟，沿用至今。

再如平行与平行渐变。平行在甲骨文时期即有表现，战国简牍中已能熟练把握，东汉时已经能在平行的运用上生出种种变化；隋代已经能够精确地控制平行线的距离；初唐对平行的控制已达极致，各种平行与渐变组合的可能性几乎用尽，给中唐楷书只留下很少的余地。平行及其周边的技巧，是此后书法史上字结构最重要的出发点，但后世在平行构成上几乎再也找不到拓展的空间。

平行渐变在汉末时已有成熟的作品；隋唐时期，渐变与平行一起发展出几乎所有的变化形式。

关于空间的构成，东晋已然成型，自从均分、对比、平衡的古典范式确立以来，只有狂草开创了新的空间模式。它带来分组线和超大空间，空间对比夸张到极致，一新面目。后世不再有这种意义上的变革。

唐代以后，只有轴线形式在构成上有重要的创造。它拆分字结构，重新尝试各种变形和组合的方式。但我们列出的各种轴线形式，也已经有了四百年以上的历史。

书法史远比我们想象的成熟。

附录一：风格化线型提取示例

一、战国　郭店楚简《老子（乙、丙）》《缁衣》

归纳笔画类别 20 种，选 5 种。

战国简笔法单纯，摆动贯彻始终，运动轨迹与线型基本重合。

提取笔画时，先记录简单笔画，选出若干包含这种笔画的字结构，形状相似的笔画尽量归为一类。随后注意复杂笔画。

一种线型可对应多种笔画。如果某些笔画找不到对应的线型，则单独设为一类。

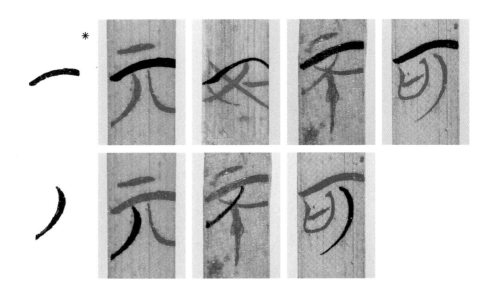

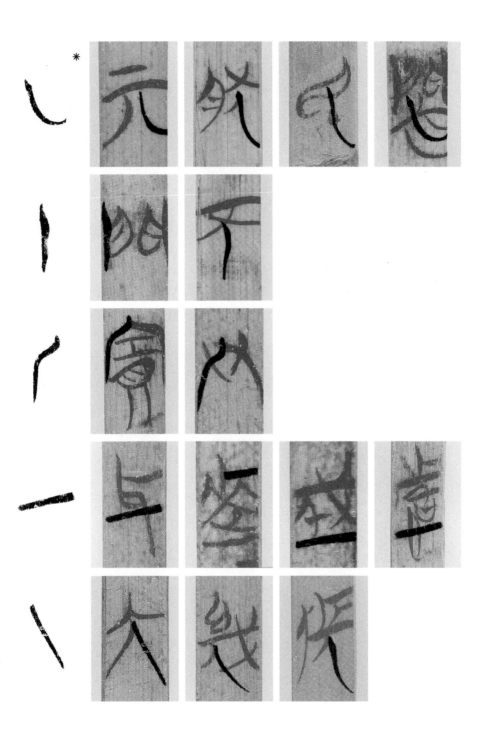

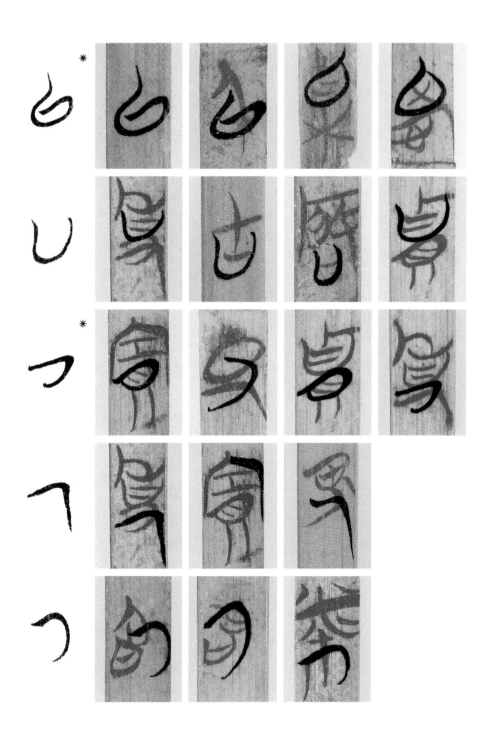

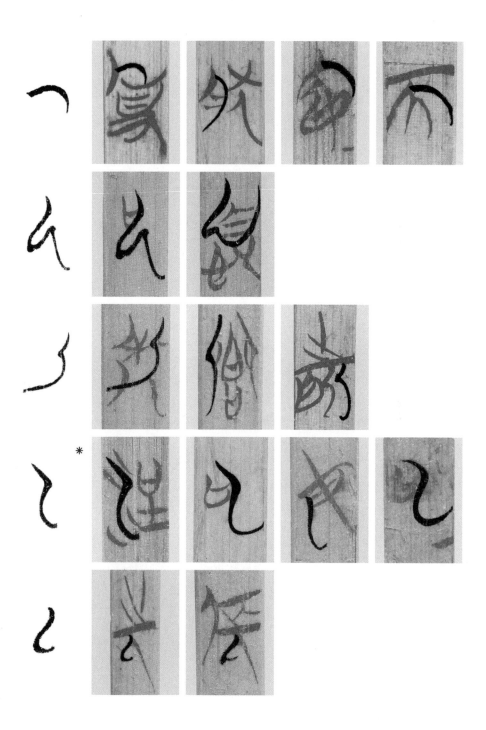

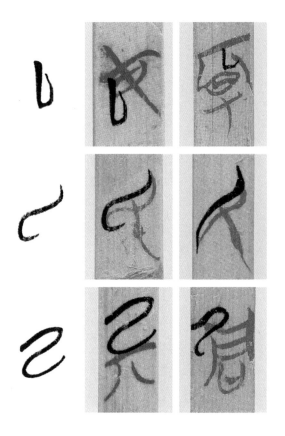

二、清　赵之谦《潜夫论篆书屏》

归纳笔画类别 9 种，选 4 种。

清代篆书有一个演变的过程。早期线条平直、质朴，粗细均匀，后来在书写中逐渐加入一些动作，楷书的意味也渗透进去，书写的节奏有了变化，也丰富了线条的样式。赵之谦是清代晚期篆书的代表者，他的弧线中加进被强化的折笔，它们为弧线的伸展积蓄了力量。

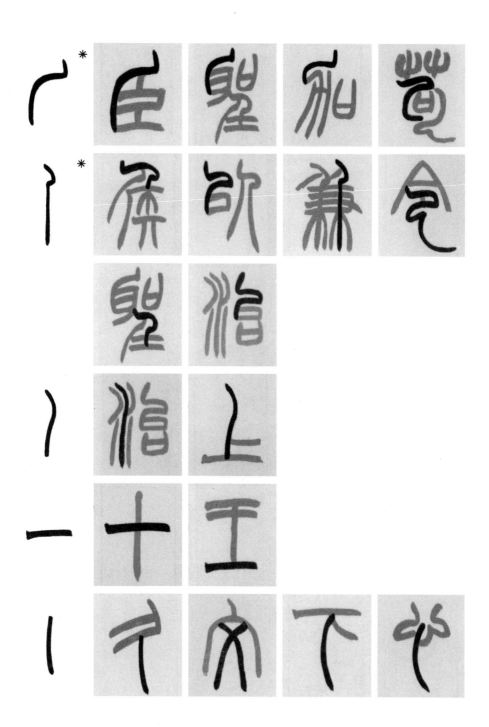

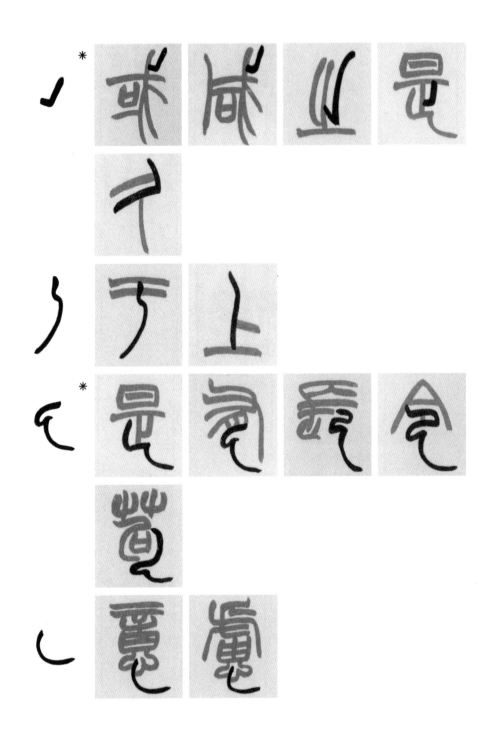

三、东汉　　《甲渠候官粟君所责寇恩事册》

归纳笔画类别 12 种，选 6 种。

作品天真烂漫，个性强烈。开始挑选线型时，类别繁多，目不暇接，但挑出七八种以后便不容易发现新的类别了。可见风格强烈，构成类别不一定数量多。个性鲜明和构成复杂是两个概念。风格在有限的线型范围内仍能有强烈的表现。

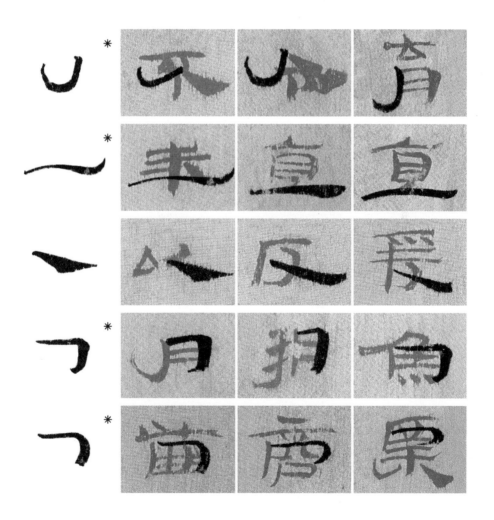

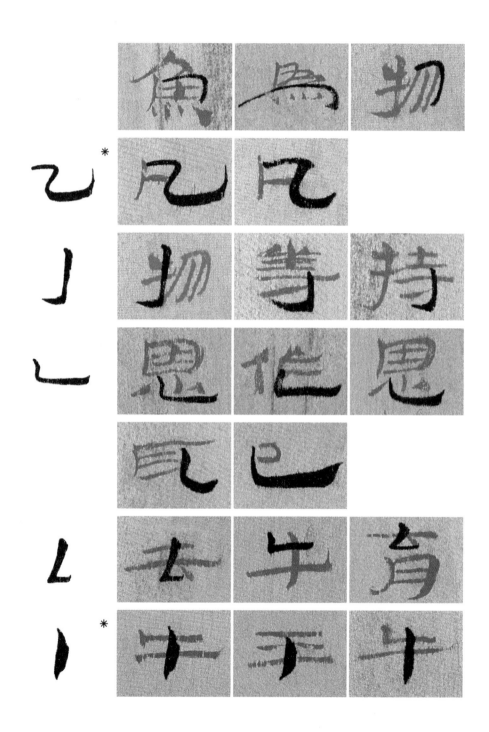

四、清　金农《隶书轴》

归纳笔画类别 11 种，选 4 种。

金农的线型只强调了很少几个特点，但个性鲜明。

作品笔画中的直线段落往往占据主要部分，头尾稍加隶书转动的意味，这是金农最重要的特征。这些特征集中反映在撇、横、捺三种线型中。其他线型看来风格同样强烈，但都是这三种线型的组合或夸张的运用。

方角似乎很有特点，但这是隶书中常见的处理方式。

少量的风格化线型在这里显示出其意义：风格的创造有时只需要很少一点变动。它对书写的意义更明显：牢牢抓住一两个动作特征，用它来带动所有的书写。

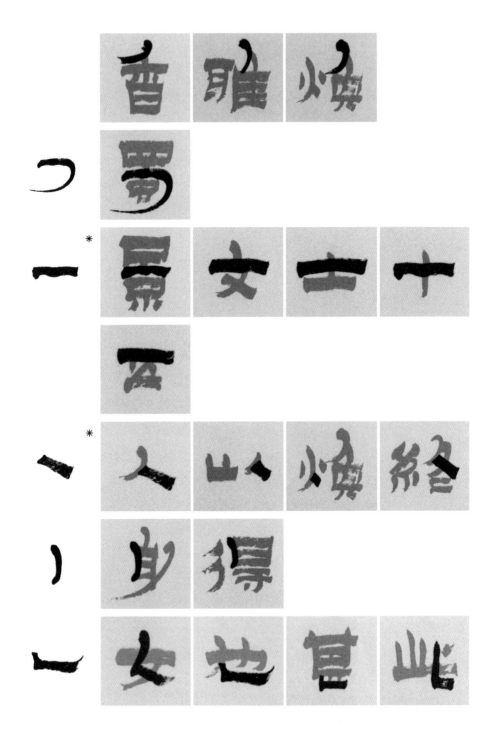

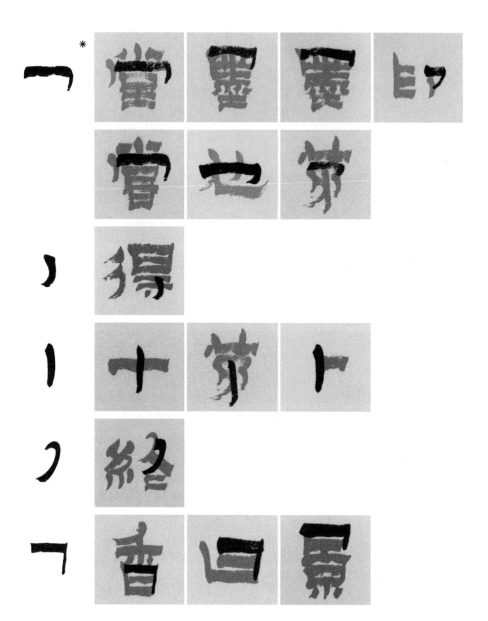

五、北魏　《张玄墓志》

归纳笔画类别 11 种，选 6 种。

《张玄墓志》是北魏楷书中风格独特的作品。它既有北魏楷书方劲、挺直的笔画，又有优雅的弧线。楷书中巧妙地融合了隶书的成分。

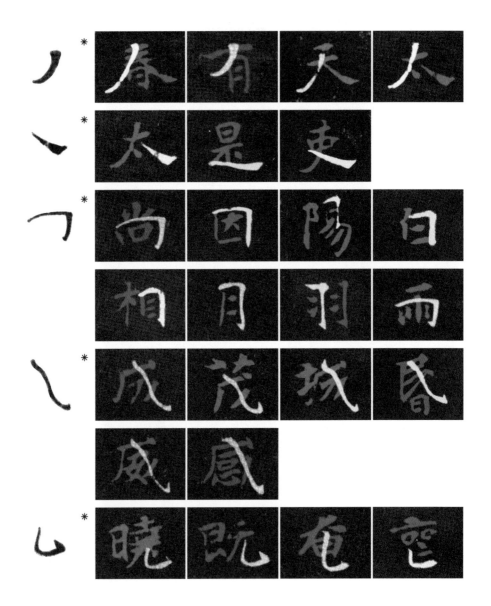

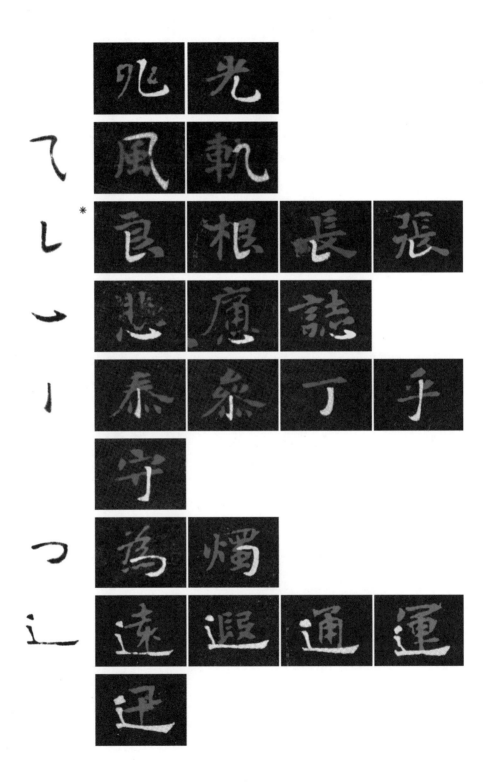

六、元　倪瓒《淡室诗帖》

归纳笔画类别 9 种，选 5 种。

作品非常有个性，但构成个性化线型的方法并不复杂：（1）与笔画行进方向成一角度落笔，重按行走一小段后提笔转入笔画方向；（2）提按有时分布在整个笔画的推进中，使笔画有漂行的感觉。

提按与运笔轨迹的岔出、糅合，影响到这件作品的线型。

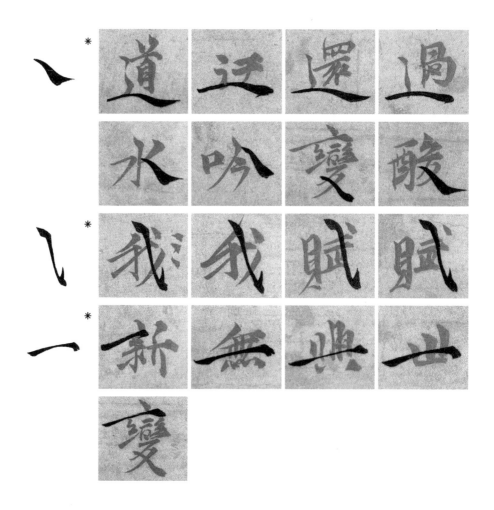

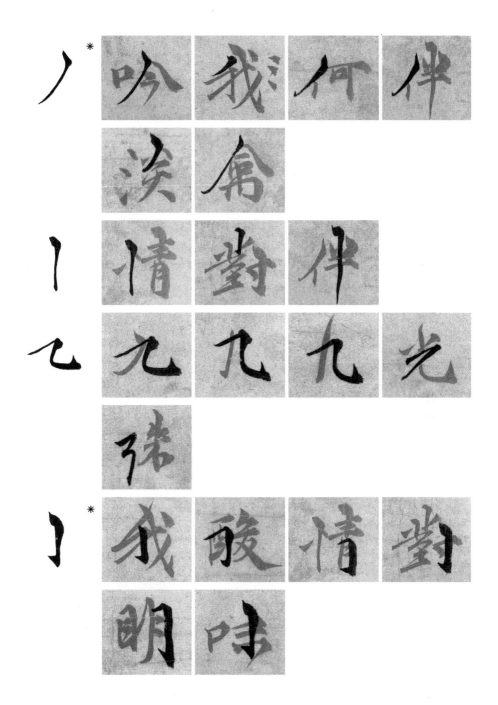

七、北宋　黄庭坚《黄州寒食诗跋》

归纳笔画类别 12 种，选 6 种。

黄庭坚行书线型，最突出的是长撇、长捺、长横，再加上几处绕行和连笔。三种长画就线型而言并无新意，给人印象深刻的是它们在结构中的关系。它们能不能算风格化线型，可以讨论。严格地说，作品中真正反映个性的线型只有三种。

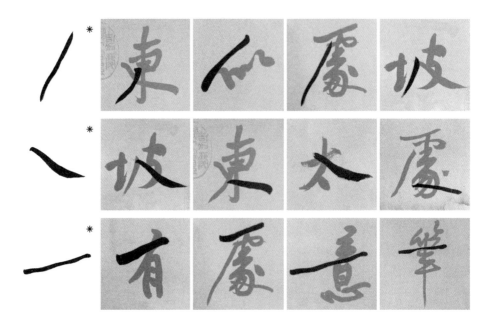

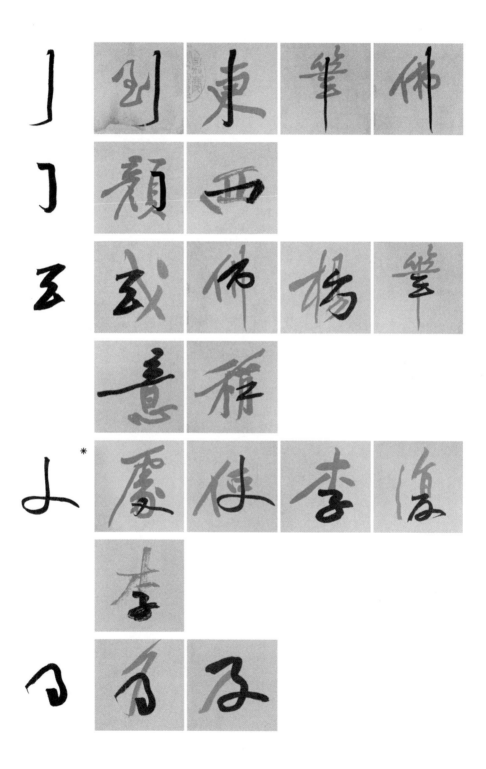

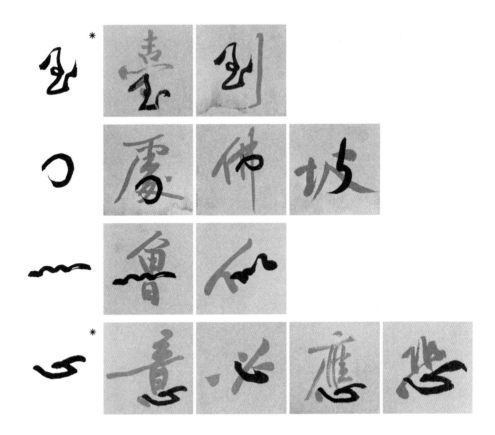

八、唐　孙过庭《书谱》

归纳笔画类别 22 种，选 6 种。

草书的特点是笔画的基本形态并不复杂，但作品中呈现的样式却十分丰富，因此需要透过点画的形状判断其内在的运动方式。

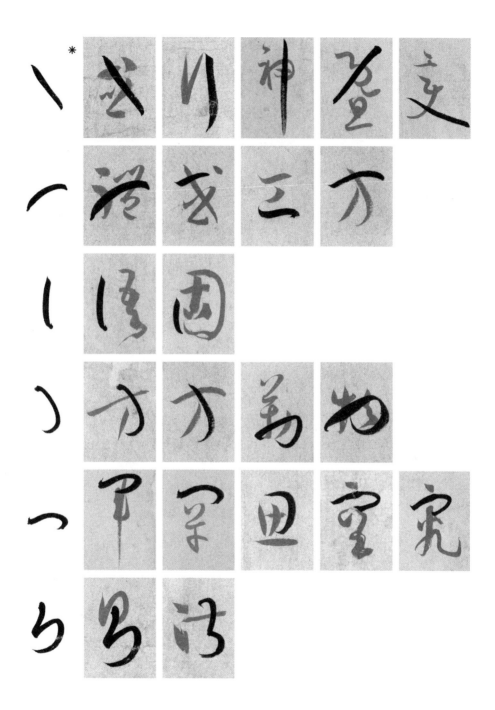

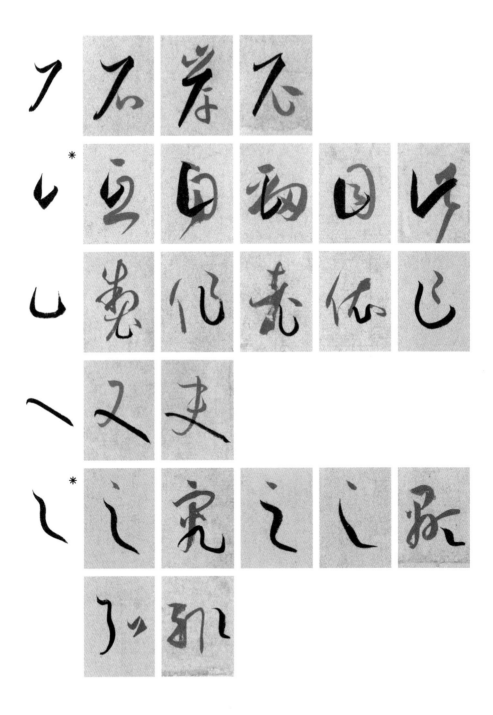

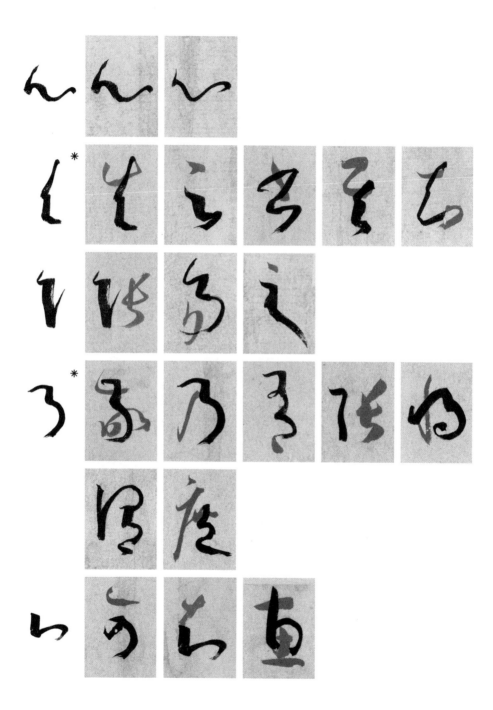

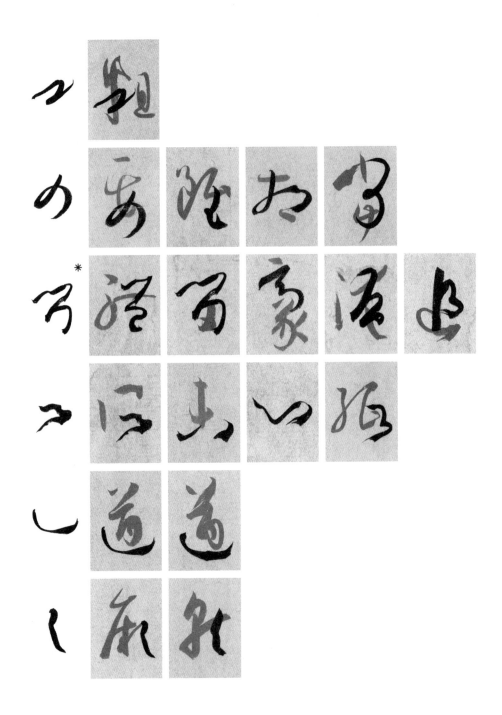

九、清　王铎《赠张抱一卷》

归纳笔画类别 26 种，选 6 种。

作品的笔画形态特别复杂，几乎每一笔画都是特殊的线型。

从这里可以发现王铎处理线型的方法，例如在转笔中添加折笔而形成新的类别、笔画主体趋向的不确定性等等。

从那些表面看来并不相似的笔画中，我们总能发现深处隐藏的某种相关的动力形式；而从那些相似的笔画中，我们又能察觉到它们动力形式的本质的区别。

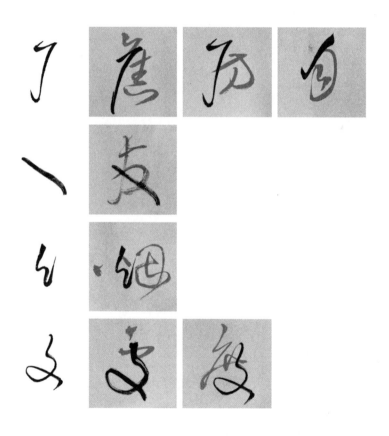

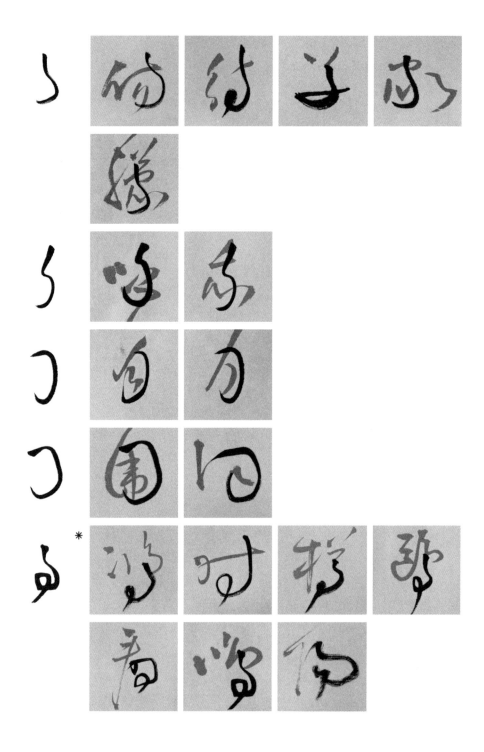

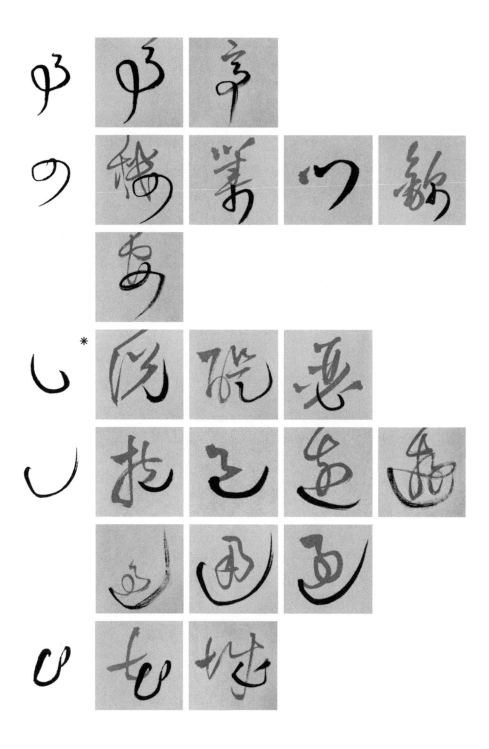

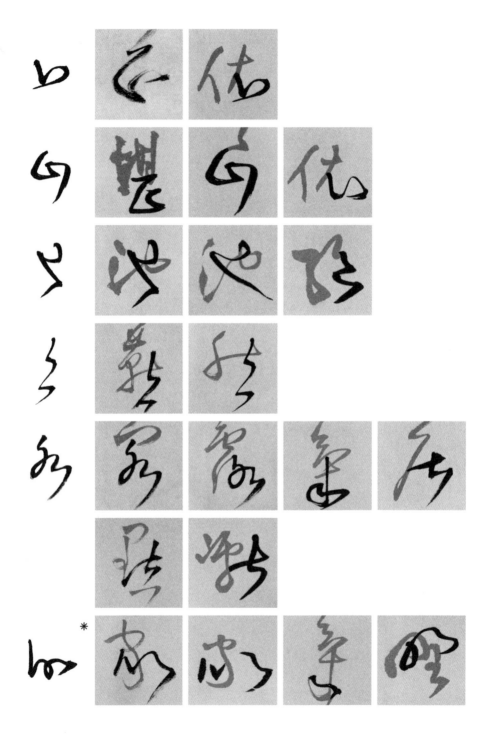

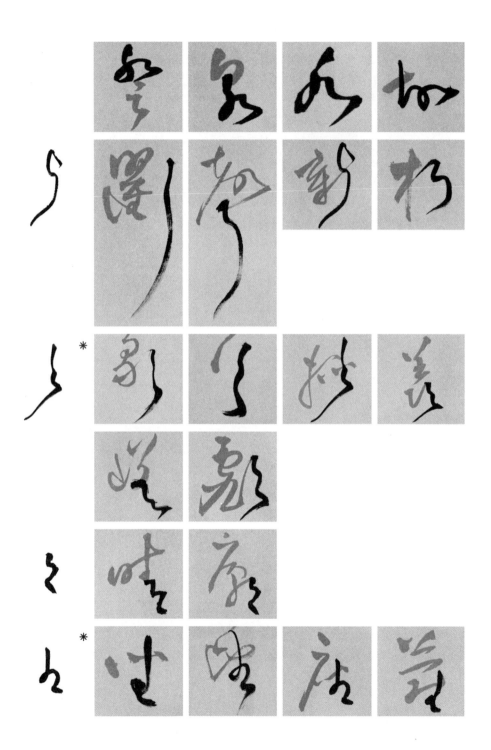

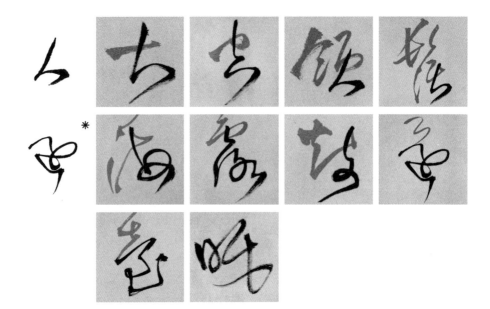

附录二：《笔法与章法》第二版前言 [1]

《关于笔法演变的若干问题》（1981）、《章法的构成》（1985）自从发表以来，一直作为技法理论、形式分析理论而被阅读，我也就此与人们有过讨论。三十年过去了，二文重印，人们关心的恐怕仍然是它们这一面。不过时间流逝，思想推进，许多问题已经成为历史，不再有讨论的必要，如中国艺术能不能进行细致的分析、笔法的分析做到什么程度合适等等。借二文重印的机会，我想谈谈与它们有关的另外一个问题：对书法作品和技法的思考与思想史的关系。

徐复观先生在《中国艺术精神》一书中写道：

> 至于书法，仅从笔墨上说，它在技巧上的精约凝敛的性格，及由这种性格而来的趣味，可能高于绘画，但从精神可以活动的范围上来说，则恐怕反而不及绘画，即是，笔墨的技巧，书法大于绘画；而精神的境界，则绘画大于书法。所以有关书法的理论，几乎都出于比拟性的描述。过去的文人，常把书法高置于绘画之上，我是有些怀疑的。[2]

这段话反映了两个问题，一个是对书法作品图形的阅读，一个是对书法文献的阅读。徐先生大概在这两个方面都所得甚微，因此才有这样一番言论。

[1] 邱振中：《笔法与章法》第二版，江西：江西美术出版社，2012年。
[2] 徐复观：《中国艺术精神》，沈阳：春风文艺出版社，1987年，第5—6页。

这番话表面上是把绘画与书法作一比较，实质上隐含对书法在文化中重要性的怀疑。

这段话写于1965年，当代学术早已越过了这个阶段。20世纪70年代以来，以利奥塔《话语·图形》[3]为标志的图形理论不断深入，已经没有人会轻易否定一种图形可能具有的含义，更不用说书法这样一种历史悠久、在文化中具有重要影响的图形系统。

就中国学术界对书法的认识，有宗白华先生的诸多文字在前，影响深远，徐先生这些观点不过是一家之言，本不必深究，但是近代以来很少有人推动书法在哲学和思想层面的思考，就整个学界而言，对书法作品和有关文献尚未获得某些基本的共识，因此对徐先生的观点略作辨析，仍有必要。

徐复观先生是有影响的中国思想史家，具有出色的文献解读能力，但面对丰富的书法文献，为什么会说出这样一番话，难以索解，我们只有从他整个思想方法，特别是从他治思想史的方法中寻找原因。

他在《有关思想史的若干问题——读钱宾四先生〈老子书晚出补证〉及〈老庄通辨自序〉书后》一文中写道：

> 我们所读的古人的书，积字成句，应由各字以通一句之义；积句成章，应由各句以通一章之义；积章成书，应由各章以通一书之义。这是由局部以积累到全体的工作。……要作进一步的了解，更须反转来，由全体来确定局部的意义……这是由全体以衡定局部的工作，即赵岐所谓"深求其意以解其文"（《孟子题辞》）的工作，此系工作的第二步。……这两步工作转移的最大关键，是要由第一步的工作中归纳出若干可靠的概念，亦即赵岐之所谓"意"。这便要有一种抽象的能力。但清人没有自觉到这种能力，于是他们的归纳工作，只能得出文字本身的若干综合性的结论，而不

[3] ［法］让－弗朗索瓦·利奥塔：《话语·图形》，谢晶译，上海：上海人民出版社，2012年。

能建立概念。……仅有这步工作，并不能得出古人的思想。以实物活动为基础，以建立概念为桥梁，由此向前再进一步，乃是以"意"为对象的活动，用现在的术语说，乃是以概念为对象的思维活动。概念只能用各人的思想去接触，而不能用眼睛看见。概念的分析、推演，在没有这种训练的人，以为这是无形无影，因此是可左可右，任意摆布的。但是凡可成为一家之言的思想，必定有他的基本概念以作其出发点与归结点。此种基本概念，有的是来自实践，有的是来自观照，有的是来自解析。尽管其来源不同性格不同，但只要他实有所得，便可经理智的反省而使其成一种概念。概念一经成立，则概念之本身必有其合理性、自律性。合理性、自律性之大小，乃衡断一家思想的重要准绳。在一部书中若发现不出此种基本概念，这便是未成家的杂抄。有基本概念而其合理性、自律性薄弱，则系说明此家思想的浅薄或未成熟。将某书、某家的概念，由抽象的方法求得以后，再对其加以分析、推演，这是顺着某种概念的合理性、自律性去发展。愈是思想受有训练的人，愈感到这种合理性、自律性的精细、严密，其中不允许有任何主观的恣意。某种东西为此一概念之所有或可能有，某种东西为此一概念之所无或不可能有，概念与概念之间，何者同中有异，何者异中有同，何者形异而实同，何者形似而实异？异同之间，细入毫厘，锱铢必较，其中有看不见的森严的铁律。在此种精密的概念衡断之下，于是对于含有许多解释的字语，才能断定它在此句、此章、此书、此家中，系表现许多解释中的某一解释，确乎而不可移。……初步成立的概念，只能说是假设的性质，否则容易犯将古人的一句话、一个字，作尽量推演的毛病。凡是立足于很少的材料，作过多的推演的，结果会变成所说的不是古人的思想，而只是自己的思想。因此，由局部积累到全体（不可由局部看全体），由全体落实到局部，反复印证，这才是治思想史的可靠的方法。[4]

[4] 徐复观：《中国思想史论集》，上海：上海书店，2004年，第91—93页。

徐复观先生借助与钱穆的讨论，谈到思想史研究的两步工作：一，由文义而得到对文献所包含的思想的综合；二，在前一阶段的基础上"归纳出若干可靠的概念"，然后对这些概念进行充分而缜密的讨论，回到文献以求得印证，再用这些概念对前人思想进行描述。

《中国艺术精神》所依据的材料主要有两类：（1）老庄著作；（2）古代画论。全书首先阐述老庄著作中关于调整身心、清空杂念、融入客观世界等与艺术活动有关的思想；然后按时代顺序选择一些画论，辨析文义，索隐抉微，能联系到老庄思想的则尽力联系。这与徐先生所主张的思想史方法是一致的。

以上所引文字中与书法研究关系最密切的，是这一思想："在一部书中若发现不出此种基本概念，这便是未成家的杂抄。有基本概念而其合理性、自律性薄弱，则系说明此家思想的浅薄或未成熟。"

如果把历代书法文献看作一部大书，这部书缺少的恰恰是"此种基本概念"。

我在《书法》第七章中对古代书论所包含的内容有一概括的陈述：

古代书论主要包括三部分内容：技法（书写经验）；书法的审美性质；书法批评。

古代书法批评立足于书写经验与审美感受，但大部分批评比较空泛，人们无法从批评文本进入作品的情境与问题中，它们对于书法之外的人们缺少吸引力。

中国文化中历来有"技""道"之争，技法是其中"表面"而"浅近"的一方。书法文献中关于技法的内容，容易被人们轻视。

关于书法性质的论说分为两类，一类是接过文学、绘画等领域的命题说下去，结合书法进行阐述，如教化、韵致、意趣等论题，但不是原创的思想，论述也没有其他领域丰实；一类是从书法特殊的感觉状态、形式特征出发，论及其它领域所没有的特点，这一部分论述非常精彩，但是这一

部分论述与技法、形式关系密切，表述上又受到种种局限，被人们忽视便是意料之中的事情。

今天看来，书法文献最特殊的部分，是技法、经验与形式中的某些内容，以及对书法特殊审美性质的某些论述。[5]

书法文献中找不到徐复观先生所认定的那种具有"合理性"和"自律性"的"基本概念"，在对书法技法的论述中，有的只是"笔势""用锋""使转"一类术语——大多数无法做严谨的技术上的解说，更谈不上做思想上的阐释了。用徐先生的方法无法处理书法史上的各类文献，可以想见徐先生在阅读古代书论时失望的心情。

据此，不难理解徐复观先生为何会对古代书论做出几乎全盘否定的评价。但是，书法的内涵，并不仅是文献字面所反映的内容，古今陈述方式、陈述心理的差异，使前人感觉、经验、思考所得大部分都隐藏在字面意义之下，加上传统中缺少严格定义的习惯，在以"日用"为主体的书写领域中人们似乎从来没有建立一套严格的术语的意愿。年复一年，感觉、经验、思考、技巧便以这种朦胧甚至晦涩的方式保存在书法领域。

那些隐藏在文字之下的内涵能否被解读，成为通过文献认识有关思想、感觉以及书法深层性质的关键。

解读书法文献时，我们的建议是：（1）积累对文献、作品和其他书法现象的感受；（2）对所有主要概念内涵的清理；（3）新术语的制定；（4）回到历史，检验概括的规律或原理的准确性。

中国文化中有很多无法言说的东西，即使有时涉及，也从未使用被严格定义过的概念，从来不曾建立一套严格的术语系统，如果一定要找到"基本概念"才能开始讨论，那么它们永远无法成为当代学术观照的对象。是从文

[5] 邱振中：《书法》，北京：生活·读书·新知三联书店，2021 年，第 411 页。

献中提取基本概念、核心概念，还是从现象出发，从中归纳、创造出新的基本概念、核心概念，成为能不能进入这些文化现象的关键。徐复观先生坚持把文献中既有概念的逻辑性、严谨性放在第一位，以致把一些重要的现象，甚至是一个领域排斥在思考的对象之外。我们的做法有所不同，一旦察觉到哪些现象的重要性，便设法建立它们与概念之间的联系，而不管这些概念源自何处，是借用还是自创。只有这样，我们才能使前人散落的、片段的思想以及思想的雏形找到它们在思想史中的位置。

以上谈的是文献解读，而对图形特征和图形构成规律的研究，成为与文献解读平行的一种努力。

因为徐复观先生说到"技法"，这里我们对技法与图形的关系略加申说。技法与图形两者有区别，亦有重叠。图形是客观存在的观察对象，技法是作者制作图形时使用的手段，命名的角度颇有不同，但图形总是通过特定的技法而制作，两者必然存在对应、制约的关系。我们在"笔法"与"章法"二文中立足的基点正是技法与图形的关系，有时从技法入手，如笔法的研究，有时从图形入手，如章法的研究，但讨论的重点都是最后被视觉所把握的图形，因此在我们的研究中，图形与技法几乎是可以互相替换的概念，如单字的连缀方式、笔法的空间运动方式，是技法，同时又是图形分析。

一般来说，人们思考技法、图形，主要还是借用文献中的有关概念，但是有关技法、图形的文献尤为典型地反映了书法领域缺少严格定义的特点，已有的概念无法用来准确地表达各种现代思考。要表达，要对表达进行反思，只有寻找新的概念。

这里与前文所述文献解读的问题重合。

"笔法"与"章法"二文，即是"技法—图形"研究工作的组成部分。"发明或重新定义某些概念"成为能否深入"技法—图形"关键的一步。例如笔法各种可能的运动形式、笔法演变的历史线索、单字衔接的机制、章法类型的划分等，都是前人不曾提出的问题，因此文献中不存在相关的概念，感受

在心中累积，但无法形诸语言。新概念成为表述时绕不过的层面，而适切的概念一旦出现，便在它们周围汇聚了许多过去难以言说或无法言说的现象。讨论由此展开，从而获得许多新的认识。没有这些新概念，感觉、经验永远无法聚合成一个可以去陈述的事物。

新的核心概念的确立，为技法、图形的解读带来了方便，同时也为有关理论的建构铺平了道路。这种相关性，其起源还要追溯到新的概念形成的过程。当各种感受会聚在心中，即已开始积累、碰撞、整合，某种东西忽隐忽现，开始成型；不确定的轮廓，逐渐扩大的形体，被周边若即若离的某种物质簇拥着，那一团云影似的东西慢慢地变得清晰，越来越多的东西被它吸附过来；变化继续着，某一天，一个概念脱口而出——"轴线""第二类空间""楷前行书""边廓"等概念都是这样生成的。

在这些概念周围聚合的现象，已经在长期的磨合中找到了自己的位置，一个概念便成为一组复杂现象的组织者，成为理论中已经打磨好粗胚的构件。一个概念出现，理论就在离它不远的地方游荡。

这里谈到的是关于图形结构的理论。这只是从图形中读出的最初的内涵，一种必不可少的基础研究。进一步的思考，将提出更多的问题，例如中国图形特征的形成及其原因、空间感觉的性质及其形成和演变的历史、图形与人的发展的关系、思考图形的思想方式、关于图形的观念在整个观念史中的位置等等。

这样，对"技法—图形"的思考便有可能开拓出一个广阔的思想领域。这个领域，不是所谓的"中国艺术精神"，也不是原有的"中国思想史"的概念所能包容的。

通常意义上的"中国思想史"，只是一部已经形成文献的某些"思想"的历史；所谓的"中国艺术精神"，只是从文献中梳理出来的前人艺术创作中精神活动的部分内涵。它们是重要的，但是有更重要的遗漏。问题当然在于这些被遗漏的重要内容积存、表述上的局限性，不过现代学术的进展，使

我们能够开始去解决有关的问题。

"技法—图形"理论中感觉与思想以一种特殊的方式结合在一起，因此在这里思想的形态与其他场合思想的形态有所不同。看起来只是几条关于形式的规则，但是下面却隐藏着不同于其他领域的智性运作的方法和路线。

这些都应当成为思想史的重要题材。

这种感觉与思辨结合的思想方式几乎从未得到关注，但是它所包含的问题，几乎存在于所有与中国传统文化有关的思想领域。书法史中思想所进行的活动，自有其典型的意义。

2012 年 1 月 7 日

后　记

　　1979 年，我考入浙江美术学院（中国美术学院）为书法专业研究生，即计划对书法做一系统的思考，其中包括视觉、心理、社会与哲学等方面的内容。书法的视觉研究是我给自己定下的第一项工作，它是书法现代研究中最基础的部分。如果这一层面不交待清楚，此后的各种研究只要一涉及作品，便成空中楼阁。

　　笔法是书法技法的核心部分，也是最困难的部分。在进入浙江美术学院前，关于笔法的许多问题便在我的思考中。研究生入学初试，论文写作，我选的题目便是对笔法演变的研究。硕士论文也是有关的题目：《论楷书对笔法演变的若干影响》；其中描述了笔法从发生到演变的全部过程，文章后改名为《关于笔法演变的若干问题》。

　　毕业答辩刚结束，我便开始了章法的研究。

　　我通过对《兰亭序》章法的思考，设计了一种利用轴线描述章法的方法。

　　《章法的构成》完成后，我转向其他方面的研究。

　　字结构是形式研究中不可缺失的环节，但是我一直找不到把字结构做成一种理论的办法。

　　我做了一些卡片，把有关的技法编成练习，放在《中国书法：167 个练习》中。但它们还不是理论。我设想的构成理论是一种相互关联、严谨周密、具有历史解释力的整体。在寻找字结构理论内在的结构上，1985 年以来，二十余年没有进展。后来我采用了一种新的分类方法，把所有的字结构技巧分为

十类，研究终于可以往下进行了。但这样做出的理论会非常复杂，无法应用。我把类别合并到六个，再到缩减三个——我觉得可以开始写作了。写作中我很快发现一种新的构成关系——"距离控制"，这样类别扩大到四个：线型、距离、平行与渐变。平行与渐变可以看做一组（"平行及其周边"），它们是一个类型内部的两种变体。严格说来，字结构理论用三个概念便可以完整地概括。

回顾《关于笔法演变的若干问题》《章法的构成》两文，构成的核心概念也都是三个（笔法：平动、提按、绞转；章法：前轴线连接、轴线连接、分组线连接）。应当不是偶然。

《关于笔法演变的若干问题》1981年完成，1983年，河内利治的日文译本刊于今井凌雪主编的《新书鉴》杂志，1984年发表于《书法研究》；《章法的构成》1985年完成，连载于《中国书法》1986年1—2期。两文合为《笔法与章法》一书，由上海书画出版社（2003）、江西美术出版社（2012）出版，另有韩文版（达文森出版社，2007）和日文版（艺术新闻社，2014）印行。

《字结构研究》2017年开始写作，2022年完成。

过去了四十年，三篇文字终于合为一体。

四十年来，由于这几篇文字所关联的师友，一一浮现在眼前。

邱振中

2022年12月1日